예술에서의 정신적인 것에 대하여

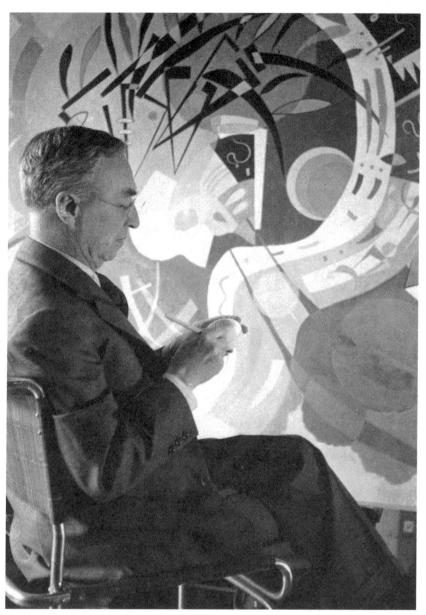

프랑스의 뉴이-슈르-세느에 있는 화실에서의 칸딘스키 모습,
1937년에 제작한 〈곡선의 지배〉가 배경에 보인다.

Kandinsky
바실리 칸딘스키

Über das Geistige in der Kunst
예술에서의 정신적인 것에 대하여

권영필 옮김

열화당

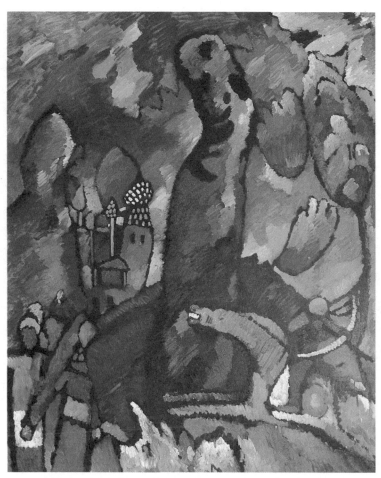

〈활쏘는 기마인물〉 1909. 캔버스에 유채. 177×147cm. 뉴욕 근대미술관.

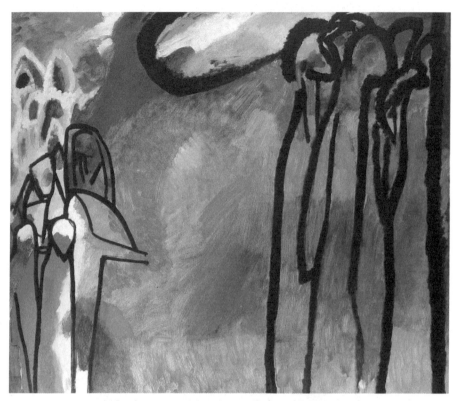

〈즉흥 19〉 1911. 캔버스에 유채. 120×141.5cm. 뮌헨 시립미술관.

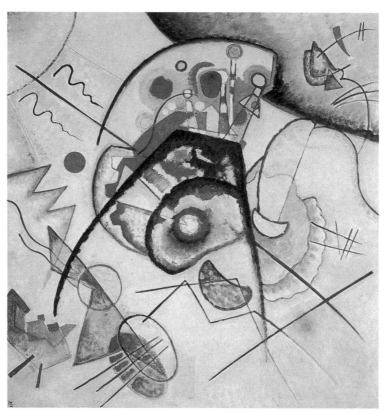

〈회상〉 1924. 캔버스에 유채. 98×95cm. 개인소장, 파리.

흰색은 가능성으로 차 있는 침묵이다.
그것은 젊음을 가진 무(無)이다.
정확히 말하면 시작하기 전부터 무요,
태어나기 전부터 무인 것이다.

—칸딘스키

초판 서문

내가 여기에 전개한 생각들은 지난 오륙 년 동안의 관찰과 감정체험을 모은 결과이다. 나는 이러한 테마에 대해 보다 큰 책을 쓰고자 했으며, 그 때문에 감정 분야에서 많은 실험들이 요구되기도 했다. 그러나 다른 중요한 과업으로 인해 나는 당초의 계획을 당분간 포기하지 않을 수 없었다. 어쩌면 나는 그것을 결코 수행할 수 없을지도 모른다. 그렇지만 이와 같은 주제는 필요한 것이므로 다른 사람이 이 문제를 더욱 철저하게, 더 훌륭하게 처리해 줄 것이다. 그러므로 나는 간단히 윤곽짓는 정도로 그쳐야 하며, 이 위대한 과제에 방향을 제시하는 것으로 만족해야 하는 것이다. 그리고 이러한 방향 제시가 공허하게 사라져 버리지 않는다면, 나는 나 자신을 행복하다고 여길 것이다.

제2판 서문

이 작은 책은 1910년에 씌어졌다. 초판(1912년 1월)을 출판하기에 앞서 나는 그 동안에 생긴 더욱 진전된 체험들을 거기에 덧붙였다. 그로부터 다시 반년이 지났으며, 오늘날 나는 보다 자유로운 관점에서, 더욱 확대된 지평에서 사물을 보게 되었다. 나는 심사숙고한 끝에 자료를 보충하는 것을 그만두기로 했다. 왜냐하면 그것이 어떤 부분에 대해서는 불균형적으로 표현될 것이기 때문이다. 나는 이미 수년 이래에 쌓이기 시작한 날카로운 관찰과 체험에 의해 새로운 자료를 수집할 것을 결심했다. 이러한 관찰과 체험은 일종의 『회화에서의 화성론(*Harmonielehre in der Malerei*)』과 같은 부분으로서, 시간이 지나가면 이 책의 자연스런 연속부를 개별적으로 형성하게 될지도 모른다. 그리하여 제1판에 이어 곧 나온 제2판은 별로 수정되지 않은 채 그대로이다. 더 발전적인 (또는 보충적인) 자료를 담은 단편으로는 『청기사(*Blaue Reiter*)』에 실린 「형식문제에 대하여(Über die Formfrage)」가 있다.

1912년 4월 뮌헨에서
칸딘스키

차례

일반론

1. 서론

 모든 예술작품은 그 시대의 아들이며, 때로는 우리 감정의 어머니 이기도 하다.

 그리하여 각 시대의 문화는 결코 반복할 수 없는 고유한 예술을 창출해낸다. 지나간 시대의 예술원리를 재생시키려는 노력은 고작해야 사산한 아이를 닮은 작품을 만들어내는 꼴이 될 것이다. 예컨대 우리가 고대 그리스 사람들처럼 생활하고 느낄 수는 없을 것이다. 때문에 조각작품을 만들면서 그리스식의 원칙을 따르려는 작가가 있다면, 그의 작품은 단지 형식의 유사성만을 따를 뿐 그 정신성은 영원히 결여되고 만다. 이와 같은 모방은 원숭이의 광대짓과 마찬가지이다. 겉으로 보기에 원숭이는 인간의 동작을 완벽하게 모방한다. 가령 원숭이가 코앞에 책을 놓고 앉아 심각한 표정으로 책장을 넘긴다 해도 그런 동작은 내적으로 아무런 의미를 지니지 않는다.

 그러나 예술형식 중에는 기본적인 필연성에 기초를 두고 있는 또 다른 외적 유사성이 존재한다. 도덕적·정신적인 분위기에서의 **내적** 지향의 유사성, 근본적으로는 이미 추구되었지만, 나중에 망각되었던 여러 목적으로의 지향, 그러므로 한 시대 전체의 내적 정서의 유사성이, 과거에 동일한 지향을 표현하는 데에 성공적으로 기여했던 외적 형식들을 응용하도록 논리적으로 이끌 수 있다. 그리하여 우리는 어

느 정도 원시예술을 공감하고, 이해하며, 내적 친화성을 갖게 된다. 우리 자신도 마찬가지이지만 이들 순수한 예술가들은 자기 작품 속에서 오로지 내면적이고[1] 본질적인 것만을 표현하고자 노력했기에, 여기에서 외적인 우연은 저절로 포기되었다.

그러나 이처럼 중요한 내적 공통점은 전체의 중요성에 비하면 단

1. 예술작품은 내적인 요소와 외적인 요소로 성립한다. 내적인 요소는 예술가의 영혼 속에 있는 감정인데, 이 감정은 관람자에게서 유사한 감정을 환기시키는 능력을 가졌다.

영혼은 육체와 연관해 있으므로 감각―느낀 것―이라는 매체를 통해서 감동을 받는다. 감정은 감각된 것에 의해서 유발되며 감동된다. 그리하여 감각된 것은 비물질적인 것(예술가의 감정)과 물질적인 것을 이어 주는 다리, 즉 물리적인 관계인데, 이러한 결과로 예술작품이 생성되는 것이다. 그리고 다시 감각된 것은 물질적인 것(예술가와 그의 작품)에서 비물질적인 것(관람자의 영혼 속에 있는 감정)에 이르는 다리인 것이다.

그리하여 다음과 같은 순서로 이어진다. (예술가의) 감정→감각된 것→예술작품→감각된 것→(관람자의) 감정

두 감정은 예술작품이 성공적일 경우에 한해서 같게 되거나, 등가(等價)일 수 있다. 이런 관점에서 회화는 노래와 결코 다르지 않다. 즉 그 양자는 전달이다. 성공한 가수는 자기 감정을 청중에게 불러일으키며 성공한 화가도 이와 마찬가지이다.

내적 요소인 감정이 필연적 존재인 반면, 예술작품은 가상(假象)인 것이다. 내적 요소는 예술작품의 형식을 결정한다.

처음에는 감정으로서만 존재하는 내면적 요소가 예술작품으로 발전하기 위해서는 제이 요소인 외면적 요소를 구체적인 것으로서 이용해야 한다. 감정은 언제나 표현 수단인 물질적 형식, 다시 말하면 감각들을 자극할 수 있는 형식을 구하고 있다. 형식을 결정하는 일과 생동적 요소는 외적 형식을 지배하는 내적 요소인 것이다. 이것은 마치 마음속에 있는 생각이 우리가 쓰는 말을 결정하지만, 그 반대의 경우는 성립할 수 없는 것과 같다. 그러므로 예술작품의 형식은 억제할 수 없는 내적인 힘에 의해서 결정된다. 즉 이것은 예술에서 유일한 불변의 법칙인 것이다. 아름다운 작품은 내적 요소와 외적 요소가 조화있게 협동한 결과이다. 말하자면 회화는 다른 모든 유기체와 마찬가지로 많은 부분들로 구성된 지적 유기체인 것이다.[내적 요소와 외적 요소의 관계를 설명한 이 부분은 『데어 슈투름(Der Sturm)』(Berlin, 1913)에 게재한 칸딘스키의 논문을 에디(Arthur Jerome Eddy)가 번역한 것이다.―영문판 주]

지 한 점에 불과하다. 수년 동안의 물질주의가 지나간 후, 이제 막 깨어난 우리의 영혼(Seele)[2]은 아직도 불신과 무목적에서 오는 절망의 씨앗을 품고 있다. 온 세상의 삶을 불행과 무의미한 유희로 이끄는 물질주의의 악몽은 그대로 남아 있어서, 이제 막 깨어나고 있는 영혼은 아직도 이러한 악몽에 시달리고 있는 것이다. 희미하게 깜박이는 빛, 말하자면 광대한 어둠 가운데 하나의 작은 빛이 있을 뿐이다. 이 희미한 빛은 하나의 예감일 뿐, 이 빛이 혹시 꿈이 아닌가, 또 휩싸여 있는 어둠이 진정 현실인가 하는 회의 속에서 영혼은 이 빛을 직시하려는 용기를 못 내고 있다. 우리는 이와 같은 물질주의 철학에 대한 회의와 억압을 느낌으로써 '원시인'과 분명히 구별된다. 우리의 영혼에 새긴 금은 여기에 접하는 순간 소리를 내는데, 이것은 마치 깊은 땅속에서 꺼내는 순간 소중한 화병에 생기는 균열의 소리와 같다. 이와 같은 이유 때문에 우리가 지금 경험하고 있는 원시적인 양상은 현재 차용한 형식 속에서 단지 단명할 수밖에 없다.

현대의 예술형식과 과거의 예술형식 간에 존재하는 유사성은 두 종류가 있는데, 그것들은 서로 정반대가 되는 것임을 우리는 쉽게 알 수 있다. 첫번째의 경우는 그 유사성이 표면적이며, 따라서 아무런 미래도 없다. 두번째의 경우는 내적이며 희망의 씨앗을 품고 있다. 영혼이 거의 빠져 들던, 그러면서도 또 뿌리쳐 버릴 수도 있던 물질주의자의 유혹의 시대가 지나간 후, 영혼은 고통에서 벗어나고 있으며 순화되고 있다. 공포, 환희, 고뇌와 같은 자연 그대로의 감정들은,

2. 독일어의 'Seele'는 영혼, 혼, 정신, 마음 등의 뜻을 담고 있다. 영어로는 'soul', 불어로는 'âme'로 번역해도 별문제가 없다. 그런데 칸딘스키의 이 용어를 동양어로 옮기는 것은 쉽지 않다. 왜냐하면 때로는 '영혼'의 뉘앙스가, 때로는 '마음'의 뉘앙스가 풍기기 때문이다. 이 번역서의 초판에서는 '심성'으로 했지만, '영혼'이 더 적절한 것 같다.—역주

물론 시련의 시대에 예술의 내용으로 이용됐지만, 그것은 이 이상 더 예술가의 관심거리가 될 수 없을 것이다. 예술가는 아직까지 이름이 알려지지 않은 더욱 정제된 감정을 일깨우고자 시도할 것이다. 마치 그가 복잡하고 미묘하게 생활하는 것처럼 그의 작품은 정제된 감정을 느낄 수 있는 관람자들에게 말로는 표현할 수 없는 미묘한 감정을 부여할 것이다.

그러나 오늘날 전율을 느낄 수 있는 관람자는 극히 드물다. 그보다도 그는 실제적 기능을 가진 순수한 자연모방(예컨대 일상적 의미의 초상화)이나 일정한 해석을 가진 자연관, 즉 '인상주의' 회화, 혹은 마침내 **자연의 형태를 빌어서 표현한 영혼의 상태**[3][우리가 정취(Stimmung[4]) 라고 부르는 것][5] 등을 추구한다. 만일 그러한 것들이 참된 예술작품일 경우에는 이런 형식들은 그들의 목적을 실현하고 정신적인 자양분을 공급해 나간다. 이 말은 (첫번째 경우에 적용되기도 하지만) 관람자의 영혼이 함께 공명하게 되는 세번째 경우에 더욱 강하게 적용된다. 물론 이와 같은 정서적 공감으로서 협화음(또는 불협화음)은 공허하거나 피상적인 것이 아니고 매우 가치가 있는 것이다. 즉 작품의 '정취'는 관람자의 감정을 깊고 깨끗하게 해준다. 어쨌든 이러한 작품들은 영혼이 거칠어지는 것을 막아 주며, 마치 소리굽쇠로 악기의 현

3. 영문판에서는 '영혼의 상태(Seelenzustände)'를 '내적 감정(inner feeling)'이라고 번역했다.—역주

4. 영문판과 불문판에서는 이 'Stimmung'을 원어대로 사용하고 있으며, 특히 영문판에서는 이 단어를 번역할 수 없는 말이라고 고백하면서, 'sentiment'에 가깝다고 했다. 또한 덧붙이기를, 후에 칸딘스키는 이 말을 'essential spirit'의 뜻으로 사용했다고 지적하고 있다.—역주

5. 유감스럽게도, 활동적인 예술가의 영혼의 시적 열망을 필연적으로 나타내는 이 단어(Stimmung)가 학대를 받았고 드디어는 조롱거리가 되었다. 대중들이 즉시 모독하지 않으려고 했던 훌륭한 단어가 일찍이 존재했던가.

을 조율하듯 영혼의 음조(音調)를 맞추어 준다. 그러나 시간과 공간 속에서 가다듬어지고 퍼져 나가는 이러한 음향은 여전히 한 방향에 치우친 채 예술의 가능한 효력을 충분히 살려내지 못하고 있다.

여러 개의 방을 가진, 크거나 작은 건물을 생각해 보자. 각 방의 벽마다 크기가 다른 여러 개의 캔버스들이 걸려 있을 것이다. 아마 수천 개는 될 것이다. 여기에는 '자연'의 일부가 색으로 표현되고 있다. 즉 햇볕이나 그늘에 있는 동물들, 물을 마시거나 물 속에 있는 짐승들, 풀밭에 누워 있는 짐승, 그 옆에는 그리스도를 믿지 않는 화가가 그린 십자가 위의 그리스도, 꽃들, 앉아 있기도 하고 서 있기도 하고 걸어 다니기도 하고 또 가끔 벗고 있기도 한 사람들, (원근법으로 축소한) 많은 나부(裸婦)들, 사과와 은쟁반, 추밀원 N씨의 초상화, 석양, 분홍옷을 입은 부인, 날아가는 오리, 남작부인 X씨의 초상화, 날아가는 들오리, 흰 옷 차림의 부인, 밝은 광선 때문에 얼룩이 생긴 그늘 속의 송아지들, Y대사의 초상화, 초록빛 옷을 입은 부인. 이런 모든 것들, 즉 작가의 이름과 그림의 제목들은 책에 자세히 적혀 있다. 사람들은 이 벽에서 저 벽으로 가듯 손에 책을 들고 페이지를 넘기면서 그 이름들을 읽는다. 그들은 더 풍부해진 것도 아니고, 더 빈약해진 것도 아닌 채로 떠나 버린다. 그리고 다시 예술과는 아무 관련도 없는 일상생활에 파묻혀 버린다. 그들은 왜 여기에 왔을까. 고통과 의심과 열광과 영감에 차 있는 온갖 삶이 이 모든 그림 속에 신비스럽게 담겨져 있는 데도 말이다.

이러한 삶이 지향하는 바는 무엇인가. 창조에 몰두해 있을 경우, 예술가의 영혼은 어디를 향해 외치고 있는가. 예술가가 알리려고 하는 바는 무엇인가. "인간의 마음속 깊은 곳에 불을 비춰 주는 것이야말로 예술가의 임무이다"라고 슈만(Schumann)은 말한다. 또 "화가

는 모든 것을 그리고 칠할 수 있는 사람이다"라고 톨스토이는 말하고 있다.

방금 묘사한 전시회에서 많든 적든 간에 숙련, 기량, 열의로 그린 대상들이 서로 조잡하거나 세련된 '그림'으로 완성된 것을 생각해 보면, 우리는 위에 언급한 예술가의 활동에 관한 이 두 가지 정의 가운데서 두번째 것을 택해야만 한다. 전체를 캔버스 위에서 조화시키는 것은 예술작품으로 이끄는 길인 것이다. 대중은 차가운 눈초리와 냉담한 마음으로 그 작품을 본다. 전문가들은 마치 줄타는 곡예사를 찬양하듯 그 '기교'를 찬양하며, 또 사람들은 파이를 즐겨 먹듯이 '그림'을 즐긴다.

굶주린 영혼은 굶주린 채 물러난다.

군중들은 방 사이를 천천히 걸어 다니면서 그림을 보고 '훌륭하군' '흥미롭군'이라고 말한다. 뭔가 말할 수 있는 사람들은 아무 말도 하지 않았으며, 들을 수 있는 사람들도 아무것도 듣지 못했다.

이런 상태가 바로 예술을 위한 예술(l'art pour l'art)로 불린다.

이처럼 색채의 생명을 이루고 있는 내적 음향을 포기하는 것, 예술가의 힘을 무산시키는 것이 곧 '예술을 위한 예술'이다.

예술가는 자기의 능력과 창조력과 감성에 상응하는 물질적 형태를 구하고 있다. 그의 목적은 야망과 탐욕을 만족시키는 것이다. 내적으로 심화된 예술가들의 공동작업 대신에 재물을 위한 투쟁이 벌어지게 되며, 과잉경쟁과 과잉생산이 있을 뿐이다. 이처럼 증오, 당파성, 파벌, 질투, 음모는 아무런 목적도 없는 물질주의 예술이 낳은 당연한 결과일 뿐이다.[6]

6. 몇 개의 예외만이 이 울적하고 불길한 그들을 침해하지 않는다. 이 예외자들은 주로 '예술을 위한 예술'이라는 신조를 가진 예술가들이다. 그리하여 그들은 더 높은 이상(理想)에 봉사하고 있으나, **전체적으로** 보면 그것은 자기들의 힘을 무모하게 써 버

대중은 높은 이상을 가진 예술가들, 말하자면 인생의 목적을 오로지 예술에서 찾으려 하는 예술가들을 외면한다.

예술의 '이해'라는 것은 예술가의 관점에 맞추어서 관람자를 교육시키는 것이다. 위에서 언급했듯이 예술은 그 시대의 아들인 것이다. 이와 같은 예술은 당대 사람들이 이미 **분명하게** 실현한 것을 단순히 예술적으로 반복할 수 있을 뿐이다. 그것은 미래의 가능성을 전혀 내포하고 있지 않은, 다만 그 시대의 아들에 불과한 것이고, 미래의 모체로 성장할 수 없는 무기력한 예술일 뿐이다. 그것은 일시적이며, 그 예술을 키워 준 풍토가 변하는 순간 예술도 정신적인 면에서 볼 때 죽어 버리고 만다.

그 밖에 더욱 발전할 수 있는 또 다른 예술이 있는데, 그러한 예술역시 동 시대의 정신에서 솟아난다. 그러한 예술은 동시에 그 시대의 반향이요 거울일 뿐만 아니라, 넓고 깊은 영향을 미치는 각성적이고 예언적인 힘을 가지고 있다.

예술은 정신적 생활에 속해 있으며, 또 그 생활에서도 예술은 가장 강력한 대리자 중의 하나로서 역할을 한다. 그리고 이러한 정신적 생활은 복잡하지만 명료하고 단순화한 하나의 운동으로서, 앞으로, 위로 움직인다. 이 운동은 인식의 운동이다. 그 운동은 다양한 형태를 취할 수 있으나, 근본적으로 동일한 내적 의미와 목적을 가지고 있다.

'얼굴에 땀을 흘림으로써', 또 고통과 죄악과 근심에 의해서 자기 자신을 전진시키고 상승시키려는 필연성의 원인은 분명하지 않다. 많은 장애물이 길에서 말끔히 치워졌던 어느 단계에 이르렀을 때, 감추어진 악의에 찬 손이 새로운 장애물을 뿌려 놓는다. 대부분 그 길

리는 것에 불과하다. 외적인 미는 정신적인 분위기를 형성하는 요소인데, 그러나 이것은 긍정적인 면〔미(美)는 곧 선(善)이라는〕 외에 탤런트(복음서적 의미에서)를 충분히 발휘하지 못하는 단점을 지니고 있다.

은 차단된 듯하고 파괴된 듯하다.

그러나 그 때에 분명히 우리들 중에 어떤 사람이 나오는데, 그 사람은 모든 면에서 우리와 같지만, 다른 면이 있다면 '비전'이라고 하는 몰래 이식(移植)된 힘을 가지고 있다.

그는 통찰한 후 나아갈 길을 제시한다. 때때로 무거운 십자가처럼 느껴지는 이와 같은 탁월한 재능을 그는 떨쳐 버리고 싶어한다. 그러나 그는 그럴 수가 없다. 경멸을 당하거나 혐오를 받으면서도, 그는 인류라는 돌에 처박힌 무거운 수레를 끌어 전진시키고 상승시킨다.

때때로 그의 육체적 **자아**에 관한 아무것도 이미 이 세상에 남겨져 있지 않게 된다. 그 후에 사람들은 어떻게 해서든지 그 육체를 대리석, 철, 청동, 돌 따위를 이용해 거대한 규모로 다시 만들어 놓으려고 한다. 마치 무엇인가가 이처럼 신격화한 인류 봉사자들과 순교자들의 **육체**에 깃들인 것처럼 보이지만, 이들은 사실상 육신을 경멸하고 오로지 **정신적인 것**만을 신봉했던 자들이다. 그러나 어쨌든 조각상을 세운다는 것은, 많은 사람들이 지금 존경하고 있는 그 사람이 전에 외롭게 홀로 서 있던 그 점에까지 도달했다는 증거이기도 하다.

2. 운동

정신적 생활을 도표로 나타내면 예각삼각형으로서 평면적으로는 세 변이 일정치 않으며, 그 중에 가장 좁은 각이 제일 위쪽에 위치한다. 변이 밑으로 내려올수록 폭과 깊이와 면적은 점점 더 커진다.

그 전체의 삼각형은 거의 눈에 띄지 않을 정도로 앞으로 상승하면서 천천히 움직인다. '오늘'의 정점(頂點)이던 부분이 '내일'은 제이의 변이 되고 만다.[7] 말하자면 오늘의 정점부에서만 이해되어, 나머지 변에 대해서는 이해할 수 없는 허사(虛辭)인 것이 내일에는 제이의 변이 가지고 있는 삶에 대한 사상과 감정의 내용이 된다.

때때로 가장 높은 정점의 선두에 한 사람만이 외롭게 서 있다. 그의 기쁨에 찬 통찰력은 내적으로 엄청난 슬픔을 의미한다. 가장 가깝게 서 있는 사람들조차도 그를 이해하지 못한다. 그들은 그를 엉터리 아니면 미친 사람이라고 화를 내며 욕한다. 베토벤은 그처럼 생존시에 모욕을 당하며 높은 곳에 홀로 서 있었던 것이다.[8] 삼각형의 더

7. 이 '오늘'과 '내일'은 근본적으로 성서에서의 창조의 '날들'과 일치한다.
8. 「마탄의 사수」를 작곡한 베버(Karl Maria von Weber)는 베토벤의 제7교향곡에 대해 다음과 같이 말했다. "이제 이 천재의 무절제도 한계에 달했다. 베토벤은 지금 정신병원에 갈 시기가 되었다." 또 아베 슈타들러(Abbé Stadler)는 제1악장 서두에서 고조되는 악절 중 반복되는 'E단조'에 대해 그의 이웃에게 "언제나 'E단조'가 나오다

넓은 변[9]이 위대한 예술가가 한때 서 있던 점까지 도달하려면 얼마나 오래 걸릴 것인가. 많은 기념비가 있음에도 불구하고 그 위대한 사람의 수준까지 올라갔던 사람이 실제로 많이 있을까.[10]

삼각형의 각 변에는 많은 예술가들이 있다. 자기 자신의 변의 한계를 넘어서 내다볼 수 있는 사람은 그 주위의 예언자이며, 그는 무거운 수레를 끌고서 전진할 수 있다. 그러나 이러한 예리한 눈을 지니지 않은 예술가나, 이것을 통속적인 목적이나 동기에서 남용하거나 막히게 하는 예술가들은 오히려 그들이 속해 있는 변의 대중들에게는 충분히 이해되고 갈채를 받는다. 변이 더 넓어지면 넓어질수록(삼각형에서 더 아래로 내려갈수록) 예술가를 이해할 수 있는 사람들은 더 많아질 것이다. 모든 변[11]이 의식적이든 무의식적이든 적절한 정신적 만족(빵)에 굶주려 있음은 분명하다. 이러한 정신적 만족은 예술가들에 의해서 제공된다. 그리고 이러한 만족을 얻기 위해서 아랫변의 대중들은 장차 열렬한 손길을 뻗을 것이다.

그렇지만 이와 같은 도식적인 설명이 정신적 생활의 전모를 밝혀낸 것은 아니다. 특히 그러한 생활의 전모가 아직 어두운 면, 즉 죽음을 뜻하는 거대한 **흑점**을 밝혀내고 있지는 않다. 흔히 정신적 빵은 이미 높은 변에서 생활하는 사람들에게 자양분이 되기도 한다. 그러나 이 빵이 그들에게 독약이 되는 위험도 있다. 이 빵은 조금 먹었을

니, 이젠 그도 다됐군. 재능없는 친구!"라고 말했다.〔아우구스트 괼러리히(August Göllerich)가 쓴 *Beethoven*과 슈트라우스(Richard Strauss)가 편집한 *Die Musik*, p.1 참조〕

9. 일반 대중─역주

10. 많은 기념물들이 이 문제에 대한 어두운 해답이 아닌가.

11. 대중─역주

때에는 정신이 높은 변으로부터 낮은 변으로 점차 하강하는 효과를 가지며, 많은 분량을 사용할 경우에는 이 독약은 정신을 숫제 아주 낮은 부분으로 추락시켜 버린다. 셴켸비치(Henryk Sienkiewicz, 1846-1916)는 그의 소설 중에서 정신적 생활을 수영에 비유한 적이 있다. 즉 가라앉지 않으려고 끊임없이 노력하지 않는 사람은 물 속에 빠질 것이다. 이러한 경우에 인간의 재능, 즉 '탤런트'(복음서적 의미에서)는 재능을 가진 예술가에 대해서뿐만 아니라 예술가의 독(毒)을 함께 나누어 먹은 사람들에게까지도 저주가 된다. 예술가는 저속한 요구에 아첨하는 데에 자기의 능력을 이용한다. 즉 예술형식을 빌려서 불순한 내용을 나타내고, 취약 요소를 끌어들여 나쁜 요소와 함께 섞고, 인간을 기만하고 또 인간으로 하여금 그들 자신을 기만하도록 만든다. 그리하여 인간들은 그들이 정신적 갈증을 느끼고 있다거나, 이 순수한 샘에서 그 갈증을 축일 수 있다는 확신을 자기들 스스로뿐만 아니라 다른 사람까지도 갖도록 한다. 이러한 예술은 전진적인 운동을 돕지 못한다. 오히려 앞으로 밀고 나가려는 사람들을 뒤로 잡아당기고 독을 널리 퍼뜨려서 그 운동을 방해한다.

예술을 옹호하는 사람들이 없는 시대, 즉 참된 정신적 양식이 결여된 시대는 정신세계에서 **퇴보시대**인 것이다. 영혼은 높은 변에서 낮은 변으로 끊임없이 하강하며, 삼각형 전체는 아무런 운동도 하지 않는 듯이, 심지어는 밑으로 내려가거나 후퇴하는 듯이 보인다. 벙어리와 장님과 같은 이런 시대의 인간들은 특수하고 두드러진 가치를 외적인 성공에 두게 된다. 그들은 단지 물질적인 부유를 얻으려 애태우며, 육체를 위한 기술적 진보만을 위대한 일로 찬양한다. 참된 정신적 능력은 과소평가되고 무시되고 있다.

영혼에 굶주려 있는 사람과 앞을 내다보는 사람은 조롱거리가 되며 정신적으로 비정상의 취급을 받는다. 그러나 혼수상태에 빠져 들

수 없으며, 정신생활, 지식, 진보 등에 대한 희미한 열망을 느끼는 극소수의 영혼을 지닌 사람들은 속된 물질주의를 구가하는 합창소리에 끼여 비참하고 서글픈 소리를 낸다. 정신적인 밤은 점점 더 깊어 가며 이 놀란 영혼들은 더욱 회색빛으로 된다. 그리하여 의혹과 공포에 시달려 약해진 이 영혼의 소유자들은 그들 주위를 감싸고 있는 이 점진적인 어둠보다는 차라리 갑작스럽게 칠흑처럼 어두워진 전락을 때때로 택하게 된다.

이와 같은 시대의 저속한 생활을 이끌어 가는 예술은 결국 물질적인 목적을 위해서 사용된다. 그러한 예술은 **거친** 소재를 그대로 내용으로 취한다. 왜냐하면 그 예술은 섬세한 소재에 대해서는 아무것도 알지 못하기 때문이다. 대상이라는 것은 변하지 않고 이러나저러나 여전히 마찬가지이기 때문에 오로지 그것을 재현하는 것만이 예술의 목적이라고 사람들은 생각한다. '무엇'을 표현했느냐 하는 문제는 없어지고, '어떻게' 표현했느냐 하는 문제만이 남는다. 말하자면 동일한 물질적 대상이 어떻게 예술가에 의해서 재현되는가 하는 방법만이 '신조'가 될 뿐이다. 예술은 그 영혼을 잃고 있다.

'어떻게'에 대한 추구는 계속된다. 예술은 특수화되고 오로지 예술가들에게만 이해될 수 있는 것이 된다. 예술가들은 일반 대중들이 그들의 작품에 대해 냉담한 것을 불평하기 시작한다. 이러한 시대의 예술가들은 대개 많은 사람들에게 호소할 필요가 없고, 다만 소수의 사람들에 의해 '다른 사람과는 다르게' 평가받는 것이기 때문에, 즉 몇몇 그룹의 후견인들이나 감정가들 사이에서만 찬양을 받기 때문에 (경우에 따라서는 막대한 재화를 벌어들이게 되는데!), 외견상으로만 재능과 기술을 가진 많은 사람들은 예술에 도전하고, 그래서 쉽게 예술이 정복될 것으로 생각한다. 모든 '예술 센터'에는 수천 명의 이와 같은 예술가들이 있다. 그들 중에 대다수는 가슴은 차갑고, 정신

은 잠에 취한 채 아무런 흥미도 없이 수많은 작품을 만들어내면서 오로지 새로운 매너리즘만을 추구하고 있을 뿐이다.

그러는 가운데 '경쟁'은 커지고, 성공을 위한 야만적인 전쟁은 더욱더 물질화되어 간다. 작가와 작품에서 야기되는 이러한 예술적 혼란 속에서 우연하게 자기 길을 타개한 소수 그룹은 그들이 승리한 영역에서 자기의 입장을 고수하여 성벽을 쌓아 올린다. 뒤에 남아 있는 대중들은 어리둥절해서 방관하고, 흥미를 잃고 외면해 버린다.

이와 같은 혼란과 무질서와 속된 평판에 대한 우악스런 추구에도 불구하고, 실제로 정신적인 삼각형은 막을 수 없는 힘을 가지고 천천히, 그러면서도 확실하게 움직여 전진과 상승을 계속하고 있다.

눈에 보이지 않는 모세가 산에서 내려와 금송아지 주위에서 춤추는 것을 본다. 그러나 그는 인간에게 새로운 지혜를 가져다 준다.

그의 목소리가 군중들에게는 들리지 않지만 예술가들에게는 비로소 들린다. 예술가들은 거의 부지불식간에 그 목소리를 따른다. 회복의 숨은 씨앗은 바로 이 '어떻게'라는 문제에 있다. 이 '어떻게'가 전혀 열매를 맺지 못했다고 하더라도, 이 '남과는 다른 차이'(오늘날까지도 우리가 '개성'이라고 부르는 것) 속에는 두 가지 가능성이 존재한다. 즉 대상에서 순수한 천연적 물질성만을 볼 뿐만 아니라, 사실주의시대의 대상보다는 그다지 구상적인 것이 아닌 그러한 면[12]까지도 볼 수 있는 가능성이 생긴 것이다. 그에 비해서 이 사실주의 시대에는 어떤 '상상해내지 않고' '있는 그대로' 사물을 재현하는 것이 보편적인 목적이었다.[13]

12. 다시 말해서 대상에서의 무형적인 면—역주
13. 흔히 '물질적인 것' '비물질적인 것'이라는 말도 있고, 또 '다소간' 물질적인 것이 라는 중간적 상태의 말도 있다. **모든 것**은 물질인가. **모든 것**은 정신인가. 우리가 물

만일 예술가의 감정적인 힘이 이 '어떻게'를 압도할 수 있고, 그의 섬세한 체험을 자유롭게 표현할 수 있다고 한다면, 예술은 벌써 자기가 잃어버린 '무엇', 즉 지금 깨어나기 시작하는 정신적인 빵을 형성하는 '무엇'을 꼭 재발견할 수 있는 길의 문턱에 이미 들어서 있는 것이다. 이 '무엇'은 더 이상 뒤진 시대의 물질적이며 대상적인 '무엇'이 아니다. 그것은 **예술적인 내용**이요, 예술의 정신(Seele)으로서, 그것이 없으면 개인이건 민족이건 간에 육체(즉 '어떻게')는 결코 완전히 건강한 삶을 유지할 수 없는 것이다.

이 '무엇'은 예술만이 포괄할 수 있으며, 예술만이 적절한 자기 고유의 수단을 통해서 분명하게 표현해낼 수 있는 내용인 것이다.

질과 정신에 대해 내린 구분은 물질이나 정신에 대한 상대적 수식에 불과한 것인가. '정신'의 산물로서 실증과학에서 증명한 사상도 역시 물질이다. 그러나 이 물질은 조잡하지 않은, 섬세한 감각으로 느껴지는 것이다. 무엇이든 육체적인 손이 만질 수 없는 것은 정신인가. 이 작은 책자에서는 그에 대해 더 이상 언급할 수 없으며, 지나치게 분명한 한계가 이루어지지 않은 것으로 만족한다.

3. 정신적 전환

　정신적 삼각형은 천천히 앞과 뒤를 향해 움직인다. 가장 넓은 밑변 중의 하나가 오늘날 물질주의적인 '신조(Credo)'의 첫번째 구호를 사용하는 경우까지 이르렀다. 이 변의 거주자들은 종교적으로 유대 교인들, 가톨릭 신자들, 신교도인들 등으로 다양하게 불린다. 그러나 실제로 그들은 무신론자들이며, 그 중에 가장 용감하고 극히 제한된 몇 사람들은 이 점을 공공연히 인정하고 있는 것이다. 그리하여 그들은 서슴없이 '하늘'은 비었다, '신은 죽었다'고 말한다. 그들은 정치적인 면에서는 의회 신봉자가 아니면 공화주의자들이다. 어제 이와 같은 정치적인 강령에 대해서 품고 있던 공포와 증오를 이제 그들은 무정부주의로 전가시켜 버렸다. 그러나 실상 그들은 이 무정부주의가 무엇인지 알지도 못하며, 다만 그것이 공포를 불러일으키는 이름이라는 것만을 알 뿐이다. 경제적인 면에서 보면 그들은 사회주의자들이다. 그들은 자본주의라는 괴물에 죽음의 일격을 가해 재앙을 뿌리뽑고자 정의의 칼을 날카롭게 갈고 있다.

　삼각형의 넓은 변에 사는 이 거주자들은 결코 어떠한 문제도 독자적으로 해결하지 못했고, 스스로 희생한 동료들, 말하자면 항시 그들 위에 높게 서 있는 동료들 덕분에 언제나 인류의 마차에 실려서 다녔기 때문에 이 마차끌기의 노고에 대해서는 아무것도 알지 못한다.

그리고 그들은 항시 멀리 떨어져서만 이 마차끌기를 구경했던 것이다. 그러므로 그들은 이 노고를 매우 가볍게 평가한다. 그리고 그들은 언제나 이의 없는 처방과 틀림없이 작용하는 수단만을 믿고 있다.

하변부에 있는 사람들은 방금 이야기한 사람들에 의해서 맹목적으로 동일한 높이까지 이끌려 올라간다. 그러나 그들은 미지의 세계로 빠져 드는 데 대한 불안 때문에 떨고 있으며, 배반당하지 않으려고 옛날의 입장을 고수한다.

더 높은 변들은 무신론자일 뿐만 아니라 그들의 무신성(無神性)을 다른 사람의 말로써 정당화한다. 〔예컨대 학자로 인정할 수 없는 히르코브(Rudolf Virchow, 1821-1902)[14]의 문장—"나는 수없이 많은 시체를 해부했지만, 아직까지 영혼은 한 번도 본 적이 없다"—과 같은 경우가 그것이다.〕 정치적 입장에서 그들은 일반적으로 공화파들로서 각각 다른 의회법의 지식을 가지고 있으며, 신문에서 정치기사를 읽는다. 경제적인 입장에서는 그들은 여러 가지 뉘앙스를 가진 사회주의자들이다. 그리고 그들의 '신념'은 수많은 인용을 통해서 지지될 수 있다. 〔가령 슈바이처(Schweitzer)의 『엠마』에서부터 라살(Ferdinand Lassalle)의 『임금철칙(賃金鐵則)』, 마르크스의 『자본론』 등을 섭렵, 인용한 것이다.〕

이들 높은 변에는 아직까지 설명하지 않은 다른 종류의 제목들— 과학과 예술, 또 문학과 음악—이 점차 나타나기 시작한다.

과학에서 이들은 무게를 달 수 있고 측정 가능한 것만을 인식하는 실증주의자들이다. 그 나머지 것들에 대해서는 마치 오늘날 '입증한' 이론에 대해 어제 그들이 무의미한 것으로 판단했던 것처럼, 그들은 해롭고 무의미한 것으로 생각한다.

14. 독일의 외과의사 · 병리학자—역주

예술에서 그들은 자연주의자들이다. 그것은 그들이 일정한 한계까지는 예술가의 인격, 개성, 기질 등을 인정하고 평가하는 것을 의미한다. 그리고 이 한계라는 것은 다른 사람들에 의해서 고정되어 왔으며, 그렇기 때문에 그들은 그것을 확고하게 믿고 있는 것이다.

그들의 가시적인 거대한 질서와 안정성에도 불구하고, 또한 그들의 절대불변의 원칙에도 불구하고 이와 같은 높은 변 속에는 은폐된 **불안**과 신경과민, 불안정 같은 것이 잠적해 있다. 마치 넓은 바다를 달리는 거대한 여객선에 탄 승객의 마음속에, 안개 속에 두고 온 대륙이 검은 구름에 싸이고, 바람이 불어 파도를 검은 산으로 몰아칠 때 느끼는 불안감과도 같은 것이다. 이것은 그들의 교양 덕분이다. 그들이 오늘날 존경하는 학자, 정치가, 예술가 들이 어제에는 수단을 가리지 않는 야심가요, 깡패요, 사기한으로 조롱받는 사람들이었던 것을 그들은 알고 있다.

정신적 삼각형에서 변이 높으면 높을수록 이와 같은 불안과 불안정이 더욱더 분명하게 예각(銳角)에서 나타난다. 첫번째는 자기 자신을 볼 수 있는 눈과, 정돈할 수 있는 머리를 가진 사람들이 도처에서 발견된다. 이런 재능을 타고난 사람들은 묻는다. "만일 그저께의 지식이 어제의 지식에 의해 전도되고, 어제의 지식이 오늘의 지식에 의해서 전도된다면, 우리가 지금 지식이라고 부르는 것이 내일의 지식에 의해서 전복될 것이 불가능한 것인가." 그리고 그들 중에 가장 용감한 사람들은 "그것은 가능하다"라고 대답한다.

두번째는 현대과학이 '아직 설명하지 못했던' 사실들을 감지할 수 있는 사람들이 나타난다. 그들은 다음과 같이 묻는다. "과학은 자기가 오랫동안 따라갔던 길에서 이 문제의 해답을 줄 수 있을 것인가. 그리고 만일 그렇게 된다면 인간들은 과학의 해답에 의존할 수 있을

것인가."

이 변에는 전문학자도 있는데, 그는 오늘날 아카데미에 의해서 인정된 확고한 사실이 지난날 동일한 아카데미에 의해서 찬사를 받았던가를 잘 기억하고 있다. 또 여기에는 지난날 비난받던 예술에 대해서 오늘날 의미깊은 책을 저술한 미학자들도 있다. 이 저서를 통해서 그들은 예술이 오랫동안 뛰어넘던 울타리를 제거하고, 이번에는 확고하게 항상 새로운 위치에 머물러야 하는 새 울타리를 세웠다. 이와 같은 작업을 하면서 그들은 이 울타리가 예술의 앞이 아니라 뒤에 세워진다는 사실을 깨닫지 못한다. 내일 그들이 그 사실을 안다면, 그들은 새로운 책을 쓰고 재빨리 그 울타리를 더 멀리 갖다 놓을 것이다. 그리고 이와 같은 작업은 예술의 외적 원리가 결코 미래가 아닌 과거에 대해서만 가치가 있다는 사실을 깨닫게 될 때까지 계속할 것이다. 비물질의 영역에 놓여 있는 이러한 원칙의 어떠한 이론도 장래의 비물질적 영역을 위해 주장할 수 없다. 아직 물질적으로 존재하지 않는 것을 물질적으로 결정(結晶)할 방법이 없다. 미래의 영역으로 이끌어 가는 정신은 단지 감정에 의해 인식될 수 있다. (예술가의 재능은 이 감정에 이르는 유일한 길이다.) 이론은 과거의 결정화(結晶化)한 형태에 빛을 비추는 등불과 같다.(이에 대해서 더 상세한 것은 이 책의 '7. 이론' 부분 참조)

우리가 삼각형에서 더 높게 올라가면 혼란만이 증가한다는 것을 알 수 있다. 마치 모든 수학적인 구조계획에 의해서 가장 정확하게 건축한 도시가 자연의 불가항력적인 힘에 의해서 갑자기 흔들리는 것과 같다. 여기에 살고 있는 인간들은 실제로 정신적인 도시에 살고 있는 것이다. 그리고 이 도시에는 정신적인 건축가나 수학자 들도 참작하지 못했던 갑작스런 불가항력적인 힘이 작용하는 것이다. 한쪽에는 카드로 만든 집처럼 자빠져 버린 두터운 벽의 일부가 있고, 다

른 쪽에는 하늘에 이르는 거대한 탑, 다수의 뾰족한 기둥으로, 그러나 '불멸의' 정신적 기둥으로 세운 탑이 폐허 속에 놓여 있다. 옛날에 잊었던 공동묘지가 진동하고, 잊었던 무덤들이 열리고, 거기에서 잊었던 망령들이 일어난다. 매우 정묘하게 구성된 태양에 점들이 나타나 햇빛은 점점 어둡게 된다. 어둠과의 투쟁에 나설 사람들은 어디에 있는가.

이 도시에도 역시 그릇된 지식 때문에 둔해지고, 아무런 부서지는 소리도 듣지 못하고, 이상한 지식에 의해 장님처럼 되어 버린 사람들이 살고 있다. 그리하여 그들은 "우리의 태양빛은 더욱더 빛날 것이다. 그리하여 곧 우리는 마지막 점들이 사라지는 것을 볼 것이다"라고 말한다. 그러나 이 사람들까지도 듣고 볼 수 있게 되리라.

그리고 더욱더 높게 올라갈수록 **불안은 더 이상 존재하지 않게 된다.** 왜냐하면 거기서는 인간들이 다져 놓은 기둥을 용감하게 부수는 작업이 진행되고 있기 때문이다. 여기에서 우리는 전문학자도 발견할 수 있다. 그는 물질을 다시금 시험해 보고, 어떤 문제에 대해서도 불안해 하지 않고, 어제 모든 것의 기초가 되었던, 그리하여 온 세상이 의지했던 바로 그 물질에 마지막으로 의심을 던지는 것이다. 전자이론, 즉 물질을 완벽하게 대체해 줄 흐르는 전류에 관한 이론은 현재 용감한 개척자들에 의해 고안되고 있다. 그들은 여기저기에서 신중성의 한계를 넘어서 버리고, 새로운 과학적 요새의 정복에 패배한다. 마치 그들은 난공불락의 요새를 결사적으로 공격해 자기 희생을 하는 병사와도 같다. 그러나 '정복할 수 없는 요새'는 없다.

다른 한편 어제의 과학이 '사기'라는 상투적인 말로 규정했던 이와 같은 **사실들이** 더 증가하거나 자주 인정받기에 이른다. 주로 성공과 대중의 하인 역할을 하며, '그대들이 의도하는 것'을 조정해 나가는 신문들조차도 대부분의 경우 그들의 빈정대는 투의 '경이'라는

보고를 억지로 못하도록 하거나, 포기하게까지 하는 형편에 있다. 많은 학자와 그 중에 가장 순수한 유물론자들은 세상에 알려지지 않은 문제들, 말하자면 더 이상 거짓말이라고만 돌려 버릴 수 없는, 그리하여 조용히 간과해 버릴 수 없는 문제들에 대한 과학적인 연구에 그들의 힘을 바치고 있다.[15]

더 나아가서 '비물질' 또는 우리 감각에 접근하기 어려운 물질 등에 관계하는 문제들을 취급할 때, 물질과학의 방법은 아무런 희망도 줄 수 없다고 믿는 사람들의 수가 증가하고 있다. 마치 예술이 원시인들로부터 조력을 구하고 있듯이, 이들은 이제까지 등한시한 반쯤 잊어버린 방법으로부터 조력을 얻기 위해 반쯤 잊어버린 시대로 눈을 돌리고 있다. 그러나 우리가 지닌 고도의 지식이라는 차원에서 늘 우리가 불쌍하게, 경멸적으로 생각해 왔던 민족들간에는 아직도 이러한 방법이 살아 있다.

예컨대 인도 사람들이 이와 같은 국민에 속하는데, 그네들은 때때로 수수께끼 같은 문제를 우리 서양문명의 학자들에게 제시해 주고 있다. 즉 이러한 문제라는 것은 우리가 아무런 주의도 기울이지 않고 지나쳐 버렸던 문제요, 또한 성가신 파리를 잡을 때처럼 피상적인 설명과 언어[16]를 가지고 그것을 쫓아 버리려고 노력했던 그런 문제들

15. 쵤르너(Zöllner), 바그너(Wagner), 상트 페테르부르크의 버틀로프(Butleroff), 런던의 크룩스(Crookes) 등등, 그리고 나중에는 리헷(Ch. Richet), 플라마리온(C. Flammarion) 등등. 파리 신문 『르 마텡(Le Matin)』은 이 년 전에 마지막 두 사람의 발언을 다음과 같이 실었다. "나는 그것을 인정한다. 그러나 그것을 설명할 수는 없다." 또 마지막으로, 범죄 진단의 인류학적 방법을 창시한 롬브로소(Cesare Lombroso)는 팔라디노(E. Palladino)와 함께 심령술로 전향해 초월적 현상을 인정했다. 이와 같은 연구에 전념한 개별적인 학자들 이외에도 많은 학술단체들이 유사한 목적을 수행하기 위해서 결성되었다. (예컨대 파리의 '심령연구회' 는 그 연구 결과를 대중에게 완전히 객관적인 방식으로 인식시키기 위해 프랑스에서 보고여행을 개최했다.)

이다. 블라바츠키(Helema Petrovna Blavatskii, 1831-1891)[17] 여사는 인도에서 여러 해 동안 생활한 후 이와 같은 '야만성'과 우리의 문명을 연관시켰던 최초의 사람이다. 이와 같은 계기에서 가장 중요한 정신운동 중의 하나가 비롯했으며, 이 운동은 오늘날 많은 사람들을 규합하고 있다. 그리고 이 정신적 결합의 구체적 형태는 '신지학회(神智學會)'를 위해 형성했다. 이 학회는 정신의 문제를 **내적** 인식을 통해서 접근하려고 하는 집단으로 구성되어 있다. 그들의 방법은 실증론과 완전히 대조를 이루며, 처음에는 기존한 것에서부터 차용했으며, 다시 비교적 정확한 형식을 취하게 되었다.[18]

이 운동의 기초로 활용한 신지학 이론은 블라바츠키에 의해 성립했으며, 그것은 제자들이 신지학적 관점에서 자기들의 문제에 대한 정확한 해답을 얻게 되는 교리문답의 형식을 취하고 있다.[19] 블라바츠키에 의하면 신지학은 **영원한 진리**라는 의미와 유사하다. "진리의 새로운 사도는 인류가 신지학을 통해 그 사명을 준비하고 있는 것을 깨닫게 될 것이다. 그가 새로운 진리를 나타낼 수 있는 표현방식이 준비되어 있고, 그가 다니는 길에 놓여 있는 물질적 장애와 곤란을

16. 이 경우에 최면술(Hypnose)이란 말이 자주 사용되는데, 이 말은 본래 동물자기설(動物磁氣說, Mesmerismus)의 형태로서 여러 학자들에 의해서 경멸적으로 배척되었다.
17. 신지학(神智學)의 창시자—역주
18. 예컨대 슈타이너(Rudolf Steiner)의 『신지학(*Theosophie*)』과 『루시퍼-그노시스(*Lucifer-Gnosis*)』 중에 있는 인식에 관한 그의 논문 참조.
 오늘날 언급해야 할 점은 그 당시의 칸딘스키는 인지학적(人智學的) 방향으로 나아간 루돌프 슈타이너의 정신과학과 동양에서 유래한 블라바츠키의 신지학을 구별하지 않고 있다는 사실이다. 왜냐하면 이 대립하는 생각들이 그 당시에는 아직 설명되지 않고 있었기 때문이다.—1962년 8월 18일, 막스 빌(Max Bill).
19. 블라바츠키의 『신지학의 열쇠(*Der Schlüssel der Theosophie*)』(Leipzig : Max Altmann, 1907). 이 책의 영문판은 1889년에 런던에서 출판됐다.

제거하기 위해 확실한 관계 속에서 그의 도착을 기다리는 조직이 준비된 것이다." 그리고 그녀는 계속해서 "이 지구는 현재 존재하고 있는 것과 비교해 볼 때 21세기에는 천국이 될 것이다"라고 가정하면서 그의 책을 끝마쳤다.

신지학의 이론 정립에 대한 신지학자들의 경향과 영원히 헤아릴 수 없는 의문부호에 대해 곧 정확한 해답을 내릴 수 있다는 왠지 경솔한 기쁨이 쉽게 관찰자들을 회의적으로 만들기는 했어도, 좌우간 위대한 **정신적** 운동은 그대로 남아 있으며, 이 운동은 정신적 환경에서 강력한 원동력이 된다. 그리고 이러한 방법으로 이 운동은 어둠에 휩싸여 절망해 있는 많은 사람의 가슴에 구원의 종소리처럼 되었으며, 또한 길을 가리키고 도움을 주는 손으로 나타났다.

종교, 과학, 도덕 등이(이 마지막 것은 니체의 강력한 손에 의해서) 흔들릴 때, 그리고 외적인 버팀목이 무너질 것 같을 때, 인간은 시선을 외적인 것에서 **자기 자신에게로** 향한다.

문학, 음악, 미술은 이와 같은 정신적 전환이 현실적 형태로 인지되는 가장 감각적인 첫번째 영역인 것이다. 이와 같은 예술은 현재 어두운 모습을 곧바로 반영하고, 위대성을 감지한다. 이 위대성은 처음에는 아주 작은 점으로서 단지 몇 사람에게만 주시될 뿐, 대중들을 위해서는 존재하지 않는다.

이러한 예술들은 아무런 암시도 없이 나타나는 위대한 어둠을 반영한다. 그들은 자기 자신도 점차 어둡게 모습을 바꿀지 모르지만, 영혼 없는 현재의 삶에서 벗어나 목마른 심성의 비물질적인 추구를 자유롭게 충족시키는 실체와 환경으로 눈을 돌리고 있다.

문학 영역에서 이와 같은 시인 중의 한 사람이 메테를링크(Maurice Maeterlinck, 1862-1949)이다. 그는 환상적인, 더 정확히 말해서 초감

각적이라고 할 만한 세계로 우리를 인도했다. 말렌 공주, 칠공주들, 장님들 등은 셰익스피어의 주인공들처럼 과거의 **사람들이 아니다.** 그 주인공들은 바로 안개 속에서 헤매며, 안개에 의해 질식할 위험에 놓인 영혼들이며, 그들 위로는 보이지 않는 음울한 힘이 떠돌고 있다. 정신적인 어두움, 무지에 대한 불안과 공포 등이 주인공들의 세계를 감싸고 있다. 따라서 메테를링크는 아마도 최초의 예언자 중의 한 사람이며, 위에서 언급한 몰락기의 최초의 예술적인 보고자요, 선각자적인 사람 중의 한 사람이다. 정신적 분위기의 암흑, 모든 지배권을 쥐고 있는 파괴적인 손, 그 손에 대한 절망적인 공포감, 길 잃은 감정, 안내의 부재, 이 모든 것이 그의 작품에 분명하게 반영되어 있다.[20]

메테를링크는 원칙적으로 순수히 예술적인 방법을 통해서 그러한 분위기를 만들어낸다. 이 때 물질적인 수단(음침한 산, 달밤, 늪, 바람, 올빼미 등)은 한층 더 상징적인 역할을 하며 내면적인 소리를 내도록 해준다.[21]

메테를링크는 단어의 사용을 중요한 기술적 무기로 삼고 있다.

20. 알프레드 쿠빈(Alfred Kubin) 역시 퇴폐를 예견한 사람으로 첫손꼽힌다. 항거할 수 없는 힘이 우리를 황폐한 공허의 분위기로 빠져 들게 하는데, 이 힘은 쿠빈의 삽화들과 그의 소설 『다른 면(Die andere Seite)』에서 추출되는 것이다.

21. 메테를링크의 희곡작품 중의 하나가 상트 페테르부르크에서 그 자신의 감독하에 상연됐을 때, 그는 리허설에서 무대장치의 일부인 탑을 캔버스 하나를 걸쳐 놓음으로써 대신했다. 무대장치를 정교하게 준비하는 것은 그에게 큰 의미가 없었다. 항시 최대의 공상가인 아이들이 놀이에서 하는 것처럼 그는 행동했다. 즉 아이들은 막대기를 말(馬)로 생각하거나, 종이를 접어 만든 새들을 기병대로 상상한다. 이 때에 종이새는 그 접은 주름에 따라 갑자기 기병을 말로 만들기도 한다.〔퀴겔겐 (Kügelgen)의 『한 노인의 기억(Erinnerungen eines alten Mannes)』〕이와 같이 관중의 상상력을 자극하는 끈이 현대연극에서 큰 역할을 하며, 특히 러시아 연극에서 그러하다. 이것은 미래의 연극에서 물질적인 것이 정신적인 것으로 넘어가는 필수적인 한 과정인 것이다.

단어는 내면의 소리이다. 이 내면의 소리는 부분적으로 (아니 어쩌면 대부분이) 단어가 지시하는 대상에서 싹터 나온다. 그러나 만일 대상이 보이지 않고 단지 그 이름만 들릴 경우에 듣는 사람의 머리에는 추상적인 표상, 즉 비물질화한 대상이 떠오르는데, 이 대상은 곧바로 '마음속'에 진동을 야기시킨다. 그리하여 초원 위의 **푸르고, 노랗고, 붉은 나무는** 우리가 나무라는 단어를 듣자 곧 마음속에 느끼는 실체적인 상태, 즉 우연하게 나무라는 형태로 실체화해 존재하는 것이다. (시적 **감정**에 따른) 단어의 적절한 사용, 즉 **내적** 필요성에 따라서 단어를 두 번, 세 번 혹은 그 이상 반복하는 것은 내적 음향을 강하게 할 뿐만 아니라, 단어 자체가 가지고 있는 생각지도 않은 정신적인 속성을 밝혀낼 것이다. 더 나아가서 단어의 빈번한 반복은(어른이 된 후에는 잊어버린 아이들의 재미있는 오락) 명칭에서 그 외적인 의미를 빼앗아 버린다. 마찬가지로 지시한 대상의 추상적 의미조차 잊게 하며, 단지 그 단어의 순수한 **음향**만이 남게 된다. 우리는 구체적 대상, 또는 나중에 추상화되어 버린 대상에 관해서도 어쩌면 무의식적으로 이 '순수한' 음향을 듣는다. 그러나 후자의 경우에 순수한 음향은 표면으로 나와서 영혼에 직접적인 인상을 남긴다. 그 영혼은 대상 없는 진동을 불러일으키며, 그것은 종소리, 울리는 현, 떨어지는 널빤지의 소리 등에 의해 생긴 영혼의 전율보다도 더 복잡하고 '초감각적인' 것이라고 생각한다. 여기에서 미래 문학에 대한 위대한 가능성이 열린다. 이와 같은 언어적 효력은 예컨대 이미 『온실(*Serres Chaudes*)』에서 미숙한 형태로 사용된다. 따라서 처음에는 평범하게 여기는 단어도 메테를링크가 그것을 사용하는 경우 어둠침침하게 변한다. 일정하게 **감각된** 방식으로 사용한 단순하고 친숙한 단어(예컨대 머리카락과 같은)도 슬픔이나 절망의 분위기를 강화시킨다. 이것이 메테를링크의 방법이다. 천둥, 번개, 흘러가는 구름 뒤에 있는 달

등은 외적이고 물질적인 수단이지만, 그것이 무대 위에서는 자연 속에서보다 훨씬 더 효과적이며, 예컨대 아이들의 놀이인 '검은 요괴'에 유사하다는 것을 그는 알 수 있게 해주었다. 진실된 내적 수단은 자기의 힘과 효력을 그리 쉽게 잃어버리지 않는다.[22] 이중의 의미—첫째는 직접적이고, 둘째는 내적인—를 가진 **단어**는 **시**와 문학의 순수한 재료이다. 그리고 이 예술들만이 이와 같은 재료를 취급할 수 있으며, 그것을 통해서 그 예술들은 영혼에 말을 건넨다.

이와 유사한 것이 바그너(Wilhelm Richard Wagner, 1813-1883)의 **음악**에서도 엿보인다. 그의 유명한 라이트모티프(Leitmotiv)는 극적인 무대장치, 분장, 조명효과 등을 통해서뿐만 아니라, 확실하고 정확한 **모티프**, 또한 순수히 **음악적인 수단**을 통해서 주인공에 개성을 부여하려는 것이다. 이러한 모티프는 음악적으로 표현한 일종의 정신적 분위기로서, 이것은 주인공이 먼 거리에서도 정신적으로 풍길 분위기를 그의 등장에 앞서서 예고해 주는 것이다.[23]

드뷔시(Claude Achille Debussy, 1862-1918)와 같은 가장 현대적인 음악가들은 **정신적** 인상(印象)을 창조해낸다. 이러한 인상은 때때로 자연에서 취하며, 순수한 음악적 형식 속에서 정신적 형상으로 바뀐다. 이런 이유 때문에 드뷔시는 때때로 인상주의 화가들과 비교된다. 자기 예술의 목적을 위해서 자연적인 현상을 사용한 이들 인상주의 화가들과 그가 닮았다고 해서 그렇게 비교되는 것이다. 거기에 어떤

22. 이것은 포(Edgar Allan Poe)와 메테를링크의 작품을 비교하면 분명하게 나타난다. 그리고 이것은 다시 물질적인 것에서 추상적인 것으로 변하는 예술적 수단의 발달 과정에 대한 본보기가 된다.
23. 이런 종류의 정신적 분위기는 영웅뿐만 아니라 어떤 인간에게도 도움이 된다는 사실이 여러 가지 시도를 통해 나타났다. 예컨대 감각이 예민한 사람은 그와 정신적으로 적대관계에 있는 사람이 전에 살았던 방에는 머물 수 없다. 설사 그의 거주 사실에 대해 전혀 모른다고 하더라도.

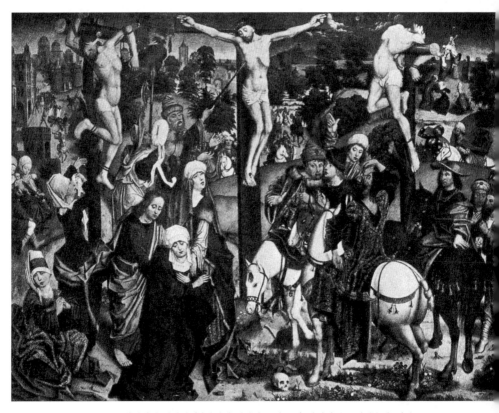

빅토르·하인리히 된베게 〈십자가에 매달린 그리스도〉 바이에른 국립미술관, 뮌헨.

진리가 있는지는 모르나, 오늘날의 여러 예술들은 서로 배우고 때로는 서로 비슷한 목적을 지니고 있다는 사실이 이 비교에서 강조된다. 그러나 이와 같은 명제가 드뷔시의 의미에 대한 남김없는 진술이라고 한다면 아직 성급한 것이다. 인상주의자와 어떤 유사성이 있음에도 불구하고 그는 내면적인 내용으로 향한 강한 충동을 보여준다. 말하자면 그 충동의 강도라는 것은 우리가 그의 작품을 듣고서 고통스런 충격을 받은 신경 때문에, 찢어진 음향을 울리는 현대인의 영혼을 곧 인식할 수 있을 정도인 것이다. 다른 한편 드뷔시는 '인상주의적인' 묘사조차도 표제음악의 특징인 완전히 물리적인 악보[24]를 사용하지 않고, 현상의 **내적** 가치를 이용하는 데 머물러 있는 것이다.

러시아 음악[특히 무소르크스키(Modest Petrovich Musorgskii, 1839-1881)]은 드뷔시에게 깊은 영향을 주었다. 그리하여 그가 스크랴빈(Aleksandr Nikolaevich Skryabin, 1872-1915)을 대표로 하는 젊은 러시아 작곡가들과 밀접한 관계에 있다는 사실은 조금도 놀랄 일이 못 된다. 그 두 사람의 작곡에는 유사한 내적 음향이 포함되어 있으며, 그들은 또 청중을 혼란시키는 똑같은 결점도 가지고 있다. 말하자면 이 두 작곡가는 갑자기 '새로운' '추(醜)'의 영역에서 뛰쳐나와, 다소간 전통적인 '미(美)'의 매력을 추종하는 경우도 있기 때문이다. 그 청중들은 때때로 내적인 '미'와 외적인 '미' 사이를 떠다니는 테니스 공처럼 왔다갔다하게 되기 때문에 마치 모욕을 당한듯 스스로를 느끼게 된다. 내적인 미는 명령적인 내적 필연성에 의해 관습적인 미를 포기함으로써 성취된다. 그것에 익숙하지 못한 사람에게 그러한 내적 미가 추로 나타나는 것은 **당연한** 일이다. 왜냐하면 일반적으로 인간이란 것은 외적인 미로 기울어지고, 내적인 필연성에 대해서는

24. 사물의 묘사음—역주

아무것도 알지 못하기 때문이다. (이것은 특히 오늘날에 더 그러하다!) 이처럼 관습적인 미를 완전히 포기하고, 자기표현의 목적을 이룩할 수 있는 **모든** 수단을 신성하게 이름짓고, 열광하는 몇 사람에 의해서만 인정을 받으며 외로운 길을 걷는 사람은 오늘날 비엔나의 작곡가인 쇤베르크(Arnold Schönberg, 1874-1951)이다. 이 '엉터리 선전자' '사기꾼' '삼류 악사'는 그의 「화성론(Harmonielehre)」에서 다음과 같이 말한다. "…모든 화음과 모든 전개가 가능하다. 그러나 오늘날 나는 여기에서 이런저런 불협화음을 쓸 수 있도록 만드는 일정한 규칙과 조건이 있음을 이미 느끼고 있다."[25]

여기에서 쇤베르크는 모든 것 중에 가장 위대한 자유, 즉 무제한으로 공기를 호흡할 수 있는 예술의 자유가 결코 절대적일 수 없다는 사실을 분명히 깨닫는다. 모든 시대는 이 자유의 일정한 척도를 얻고 있다. 그리고 가장 천재적인 힘도 **이러한** 자유의 한계를 넘어설 수 없다. 그러나 **이러한** 척도는 어떠한 경우에도 완전히 발휘돼야만 하며, 매번 발휘될 것이다. 고집센 마차는 자기가 가고 싶은 대로 끌고 다닌다! 쇤베르크는 그러한 자유를 만끽하려고 노력하고 있으며, 이미 내적 필연성에 이르는 길에서 **새로운 미**의 보고(寶庫)를 발견했다. 그의 음악은 우리를 새로운 영역으로 인도한다. 거기에서 음악적인 체험은 청각적인 것이 아니고, **순수히 영혼적인** 것이다. 그리하여 여기에서부터 '미래 음악'이 시작한다.

관념주의자의 이상(理想)[26]이 종식한 후, 이것을 대신하려는 운동이 **회화**에서는 인상주의자들에게서 시도된다. 이들은 이들의 독단적인 형식과 신인상주의의 이론에 있는 순수히 자연주의적인 목적에

25. *Die Musik*, Ⅹ, 2, Universal Edition, p.104.
26. '관념주의자의 이상(das idealistische Ideal)'이란 말을 불문판에서는 '사실적 이상주의(l'idéal réaliste)'로 번역했다.—역주

귀착한다. 동시에 이 신인상주의는 추상에까지 다다랐다. 즉 신인상주의의 이론은 자연의 우연한 단면을 캔버스에 고착시키려는 것이 아니라, 현란한 광택현상으로 자연 전체를 나타내려고 하는 것이다.[27]

회화에서 이와 거의 동 시대에 속하면서도 완전히 다른 운동을 전개하는 세 가지 유파를 소개하는 것은 흥미있는 일이다.

첫째, 로세티(Dante Gabriel Rossetti, 1828-1882)와 그의 제자 번-존스(Sir Edward Burne-Jones), 그 후계자들, 둘째, 뵈클린(Arnold Böcklin, 1828-1901)과 그 후예 슈투크(Franz von Stuck, 1863-1928), 또 같은 유파, 셋째, 세간티니(Giovanni Segantini, 1858-1899)와 그 형식적 모방에 매달리는 부질없는 무리들.

바로 이 세 그룹들은 예술에서 비물질적인 영역에 대한 탐구를 특징짓기 위해서 선택된 것이다. 로세티는 라파엘 전파(Prä-raffaeliten)로 전향해, 그 파의 추상적인 형식을 재생시키고자 노력했다. 뵈클린은 신화적이고 동화적인 영역에 열중했으나, 로세티와는 대조적으로 그의 추상적인 인물들을 매우 발달한 구상적인 육체적 형태로 표현했다. 세간티니는 겉보기에는 세 유파 중에서 가장 물질주의자로 보인다. 그는 완벽하게 완성한 자연형태들을 선택해서, 때로는 가장 미세한 부분까지 속속들이 묘사했다.(예컨대 산맥, 돌, 가축 따위) 그러나 그는 가시적인 물질적 형태를 사용했음에도 불구하고, 언제나 추상적 형상들을 창조해낼 줄 알았기 때문에 내면적으로 보면 그는 그 트리오 중에서 가장 비물질주의자인 것이다.

이들은 외적인 것을 통해서 내적인 것을 추구한 사람들이다.

순수히 회화적인 수단에 접근하는 또 다른 방향에서, 형태의 새로운

27. 예를 들면 시냐크(Paul Signac)의 『들라크루아에서 신인상주의까지(*De Delacroix au Neo-impressionnisme*)』를 참조.(독문판은 1910년에 Verlag Axel Juncker 출판사에서 출판)

알브레히트 뒤러 〈그리스도를 슬퍼함〉 알테 피나코테크, 뮌헨.

법칙을 추구한 화가 **세잔느**(Paul Cézanne, 1839-1906)는 이와 비슷한 문제에 도달했다. 그는 하나의 찻잔을 영혼이 깃든 물체로 만들 줄 알았다. 정확히 말하면 찻잔에서 하나의 존재를 인식할 줄 알았던 것이다. 그는 외적으로 '죽은' 사물이 내적으로 생명을 지니게 되는 단계에까지 '정물(nature morte)'을 이끌어 올렸다. 그는 인간을 그릴 때처럼 사물을 그렸다. 왜냐하면 그는 모든 사물에서 내적인 생명을 간취해내는 천부의 재능을 타고났기 때문이다. 그는 사물들을 색으로써 표현했는데, 이러한 표현은 **내적인 회화적 악보**를 형성한다. 또한 그는 추상적인 음향을 내는 정형들, 화음을 방출하는 정형들, 때로는 수학적인 정형들로까지 끌어올린 형식으로 사물들을 밀어 넣는다. 사람, 사과, 나무 등은 재현하는 것이 아니다. 그것들은 다만 그림이라고 하는 내적이며 회화적으로 울리는 사물을 구성하기 위해 세잔느가 사용하고 있을 뿐이다. 이와 똑같은 의도가 위대한 젊은 프랑스인들 가운데 한 사람인 **마티스**(Henri Matisse, 1869-1954)를 자극해 작품을 만들도록 했다. 그는 '그림'을 그리며, 이 '그림' 속에 '신성한 것'을 묘사하려고 노력한다.[28] 이 목적을 달성하기 위한 **출발점**으로서 그는 대상—인간, 아니면 그 무엇이든 간에—만을 필요로 하며, 그림에만 속하는 수단, 즉 **색과 형태**만을 필요로 했다.

마티스의 순전히 개인적인 성향에 따라 관찰해 볼 때, 그는 특별히 색채에 대한 천부적 재능을 타고난 프랑스 사람으로서, 색채에 주안점과 우선권을 두고 있다. 드뷔시와 마찬가지로 그는 오랫동안 관습적인 미에서 항시 해방된 것만은 아니다. 즉 그의 핏속에는 인상주의가 흐르고 있는 것이다. 우리는 내적인 필연성에 의해서 환기된, 즉 위대한 내적 생명력에 가득 찬 마티스의 그림을 볼 수 있다. 그러나

28.『예술과 예술가(*Kunst und Künstler*)』(1909, Heft Ⅷ)에 실린 그의 논문 참조.

역시 주로 외적인 충동과 외적인 자극 때문에 그린(이 경우에 우리는 자주 마네(Edouard Manet, 1832-1883)를 연상한다!), 그리하여 결국 외적인 생명만을 가진 그림을 볼 수도 있다. 여기에서 이 전형적인, 프랑스적인, 예민성과 풍미(風味)를 지닌, 순수히 선율적으로 울리는 회화미는 구름 위의 신선한 높은 경지로 승화한 것이다.

파리에 있는 또 다른 위대한 예술가인 스페인 사람, **피카소**(Pablo Picasso, 1881-1973)의 작품에는 **이와 같은** 미의 기미가 전혀 없다. 항상 자신의 표현 욕구에 이끌렸던 피카소는 종종 열정적인 마음에 사로잡혀 이 방법을 버리고 다른 방법을 사용한다. 이러한 표현수단에 간격이 생길 때, 피카소는 미친 듯이 도약을 한다. 그리하여 그 때 그는 이미 다른 곳에 서 있으므로 그의 많은 추종자들은 깜짝 놀라게 된다. 이 때 그들은 피카소를 파악한 것으로 말하고 있으나, 다시 위로 가고, 아래로 내려가는 힘든 추종이 숨바꼭질처럼 시작되고 만다. 이렇게 해서 큐비즘이라고 하는 '프랑스'의 마지막 미술운동이 일어났으며, 이에 관해서는 이 책의 'Ⅱ. 회화론' 부분에서 자세히 언급할 것이다. 피카소는 수적인 비례에 의한 구성을 이루려고 노력하고 있다. 가장 최근의 작품(1911)에서 그는 논리적인 방법으로 물질성을 파기하고 있다. 그런데 그것은 물질성을 분해하는 것이 아니라, 물질성을 일종의 개별적인 부분으로 나누고 이들을 다시금 그림 위에 구축적으로 배열하는 방식으로 이루어진다. 그러나 아주 이상스럽게도 그는 물질성의 외양을 보존하기를 원하는 것처럼 보인다. 피카소는 어떠한 수단도 주저하지 않는다. 순수히 소묘적인 형태의 문제에서 색이 그를 혼란시킬 경우에 그는 그것을 집어 던지고 황색이나 흰색으로 그림을 그린다. 이러한 문제들이 그의 중요한 힘을 구성한다. 마티스—색. 피카소—형태. 이 두 위대한 표지판은 위대한 목표를 지향하기 시작했다.

4. 피라미드

이렇게 해서 모든 예술들은 점차 스스로의 길이 최선의 것이라 할 수 있는 위치에 서게 되며, 각자가 궁극적으로 가지고 있는 수단을 통해서 존립한다.

예술들의 이와 같은 차이에도 불구하고, 또 어쩌면 그러한 차이 덕분에, 모든 예술들이 정신적 전환기를 맞이한 이 마지막 순간보다도 더욱더 상호 밀접해진 시기는 없었다.

지금까지 설명한 점에서 보면, 비자연적인 것, 즉 추상적인 것으로 향한 경향과 **내적 자연으로** 향한 경향이 싹트고 있다. 의식적이든 무의식적이든 간에 그들은 "너 자신을 알라"는 소크라테스의 충고를 따르고 있다. 의식적이든 무의식적이든 간에 점차 예술가들은 주로 그들의 재료에 관심을 두어 연구조사하고 있으며, 그들의 예술을 창조하기에 적합한 요소들인 내면적 가치를 정신적으로 숙고하고 있다.

한 예술의 요소들을 다른 예술의 그것과 **비교**하는 것은 이러한 경향의 자연스런 결과인 것이다. 이 경우에 음악은 가장 훌륭한 교사로 인정된다. 소수의 예외와 편차는 있지만, 이미 수세기 동안 음악은 자기의 수단을 이용해 자연현상을 재현하도록 했던 것이 아니고, 예술가의 정서적인(seelisch) 삶의 표현수단으로서, 음악적인 음의 독자적인 생명을 창조하는 데에 전념해 온 예술이다.

자연현상을 예술적으로 모방하는 것을 목표로 삼지 않는 예술가, 그리고 그의 **내면적 세계**를 표현하고자 원하며, 또 표현해야만 하는 창조자는 이와 같은 목표들이 오늘날의 비물질적인 예술—음악—에서 얼마나 자연스럽고 용이하게 달성되는가를 선망적으로 보고 있는 것이다. 그가 음악에 접근해 동일한 방법을 자신의 예술에서 찾아보려고 애쓰는 것은 이해가 된다. 그는 음악으로 향해서, 음악의 방법을 자기 예술에서 찾으려고 애쓰고 있다. 여기에서부터 오늘날의 회화는 리듬과 수학적이며 추상적인 구성을 추구하며, 색채가 움직이는 가운데 이루어지는 색음(色陰)과 색의 종류의 반복을 소중히 여기고 있다.

여러 예술들의 수단에 대한 비교와, 어느 한 예술을 다른 예술을 통해서 익히는 것은 그 과업의 응용이 외면적이지 않고, 원칙적일 경우에는 성공할 수 있다. 말하자면 어느 한 예술은 다른 예술이 **그의** 방법을 어떻게 사용하는가를 배워야 한다. 그리고 그 때에 예술은 **자기 고유의** 방법을 **원칙적으로**, 말하자면 **자기만이** 고유하게 가지고 있는 원칙하에서, (다른 방법과) 동일하게 적용하는 것을 배워야만 한다. 이러한 배움의 과정에서 예술가가 잊지 말아야 할 것은 모든 방법은 적당한 응용력을 내포하고 있으며 **이러한** 응용은 발견될 수 있다는 사실이다.

형식을 적용하는 데 있어서 음악은 회화가 미치지 못하는 결과를 성취할 수 있다. 반면 회화는 몇 가지 특수한 점에서 음악을 능가하고 있다. 예컨대 음악은 시간의 흐름을 자유롭게 사용한다. 그러나 회화는 이와 같은 장점을 갖지 못한 반면, 작품의 전체적 내용을 한 순간에 관람자에게 제시한다. 이에 대해 다시 음악은 이러한 능력을 소유하지 않고 있다.[29] 음악은 본래 외향적으로 속박을 벗어난 것이어서, 음악의 표현을 위해서는 아무런 외적 형식도 필요하지 않다.[30]

회화는 오늘날까지도 자연형태와 자연에서 차용한 형태에 거의 완전히 의존하고 있는 형편이다. 이제 회화의 임무는 자기의 능력과 수단을 시험하고, 음악이 이미 오랫동안 그래 왔듯이 그것들을 배우고, 자기의 능력과 수단을 순수히 회화적인 방식으로 창조의 목적에 응용하도록 시도하는 것이다.

이렇게 하여 자기 반성은 한 예술과 다른 예술을 구분하며, 비교검토는 예술들을 **내적** 지향이라는 점에서 다시 모이게 한다. 모든 예술들은 다른 예술의 능력에 의해 대치될 수 없는 독특한 능력을 가지고 있음을 우리는 알고 있다. 그리하여 궁극적으로는 각 예술들의 고유한 능력이 통합되는 것이다. 그리고 이러한 통합에서 우리가 오늘날 이미 예견할 수 있는 예술, 즉 실제로 **기념비적인 예술**이 결국 성립할 것이다.

자기 예술의 감추어진 **내적** 보물에 몰두해 있는 사람은 누구나, 천국에 이르는 정신적인 피라미드를 세우는 선망의 공동작업자인 것이다.

29. 세상 만물이 다 그러하듯, 이러한 차이는 상대적인 것으로 이해할 수 있다. 왜냐하면 어떤 의미에서 보면 음악은 시간의 연장을 꺼릴 수 있고, 반면 회화는 그것을 이용할 수 있기 때문이다. 말하자면 모든 주장은 상대적 가치만을 가질 뿐이다.

30. 외적인 형태를 재현하기 위해서 음악적인 수단을 쓰려는 시도가 얼마나 가련한 일인가 하는 것은 표제음악에서 잘 나타난다. 이와 같은 실험은 최근에 이루어졌다. 개구리 우는 소리, 농가의 닭 우는 소리, 칼 가는 소리 따위를 음으로 모방하는 것은 쇼를 하는 극장의 무대음향 같은 데에나 제격이고, 또 충분한 흥미를 돋운다. 그러나 순수음악에서 이와 같은 낭비는 자연모방에 대한 경고이다. 자연은 그 자신의 고유한 언어를 가지고 있는데, 이 언어는 무적의 힘으로써 우리에게 작용한다. 그리고 그것은 모방할 수 없다. 농가의 닭 우는 소리를 음악적으로 재현해 자연의 정취를 일으킴으로써 청중들로 하여금 거기에 빠져 들게 하는 것은 불가능하기도 하려니와 필요없는 일이다. 이런 유의 정취는 모든 예술에서 이루어질 수 있다. 그러나 자연을 외적으로 모방함으로써가 아니라, 다만 자연의 **내적** 가치 속에 있는 이러한 정취를 예술적으로 재현함으로써 가능한 것이다.

회화론

5. 색채의 작용

　우리는 색들로 덮인 팔레트를 주시할 경우에 두 가지 사실을 경험하게 된다.

　첫째, 우리는 **순수한 물리적** 작용을 받아들이게 된다. 말하자면 눈 자체는 색깔이 가진 아름다움과 그 밖에 다른 성질에 의해 매혹되는 것이다. 그리하여 우리는 맛있는 음식을 맛보는 미식가처럼 만족과 기쁨을 느낄 것이다. 또한 눈은 양념이 잘 된 음식에 맛들인 혓바닥처럼 자극을 받는다. 그러나 눈은 얼음을 만진 후의 손처럼 다시 조용하고 차갑게 될 것이다. 이러한 현상들은 그처럼 짧게 지속하는 물리적인 감각들이다. 또 그것들은 표면적이며 영혼이 폐쇄되어 있을 경우에는 어떠한 인상도 지속적으로 남기지 못한다. 마치 우리가 얼음을 만질 때 차가운 감각을 느끼고, 손가락이 다시 따뜻해지면 곧 찬 느낌을 잊어버리는 것처럼, 색에 대한 물리적인 작용도 눈을 다른 곳으로 돌리자마자 곧 잊혀지는 것이다. 다른 한편 얼음을 만졌을 때의 물리적인 차가움이 더욱 깊게 스며들 경우, 더욱 복잡한 감정을 일으켜서 심리적인 경험의 연쇄를 형성하는 것처럼, 색에 대한 피상적인 인상도 역시 경험으로 발전해 나갈 수 있는 것이다.

　정상적인 감각을 가진 사람들에게는 단지 익숙한 대상들만이 매우 피상적으로 작용하게 된다. 그러나 우리가 처음으로 마주하게 되

는 대상들은 즉시 정서적인(seelisch) 인상을 우리에게 일으킨다. 이것이 세상을 알게 되는 어린아이의 경험이다. 즉 모든 대상이 그에게는 새롭다. 그는 빛을 본다. 그리고 그것을 잡으려고 한다. 그는 손가락을 댄다. 그리고 거기에서부터 불꽃에 대한 공포와 존경을 느끼게 된다. 그러나 그 후 어린이는 빛이 적대적인 면 외에 다정한 면을 가지고 있음을 배운다. 그리고 그 빛이 어둠을 쫓아내고, 낮을 길게 하며, 또 따뜻하게 해주고, 요리하는 데에 필요하고, 즐거운 구경거리를 제공해 준다는 사실을 배우는 것이다. 이러한 경험들이 축적됨으로해서 빛에 대한 지식이 생겨나는 것이며 그 지식은 뇌 속에 저장된다. **강하고 긴장된** 관심은 사라지고, 불꽃의 오락성은 불꽃에 대한 무관심과 경쟁을 벌인다. 이런 식으로 온 세상은 점점 매혹을 잃어 가고 있다. 나무들이 그늘을 만들어 주며, 말들은 빨리 달리며, 자동차는 그보다 한층 빠르며, 개들은 물고 놓지 않으며, 달은 멀리 있고, 거울 속의 인간은 진짜가 아니라는 사실을 사람들은 알고 있다.

서로 다른 대상과 존재가 포괄하는 경험의 영역은 인간의 보다 고차원적인 발전단계에서만 더욱 넓게 확대된다. 그리고 고차원적인 발전단계에서 이러한 대상과 존재는 내적인 가치와 **내적인 음향**을 획득한다. 색의 경우도 마찬가지이다. 색은 감수성이 그다지 발달하지 않은 영혼에 대해서는 순간적이고 피상적인 인상을 남길 뿐이다. 그러나 이러한 상태의 가장 간단한 효과도 다양한 방법으로 작용한다. 밝은 색, 더욱이 따뜻한 색들은 좀더 강하게 눈을 끈다. 주홍색은 인간을 언제나 매혹시키는 불꽃처럼 자극한다. 짙은 레몬색을 오랫동안 보고 있으면 마치 고음의 나팔소리가 귀를 해치듯이 눈에 고통을 준다. 눈은 불안해 얼마 동안은 응시를 계속할 수 없게 되며 푸른색이나 초록색에 몰두하면서 쉬고자 한다. 그러나 더욱 발달한 경우[31]에는 심정(Gemüt)의 동요를 유발시키는, 더욱 깊게 침투하는 효과

들이 기본적인 효과에서부터 생겨난다.

둘째, 그리하여 우리는 색을 응시했을 때에 생기는 제이의 결과, 즉 색들의 **심리적인** 효과에 이르게 된다. 여기에서 색의 심리적인 힘이 나타나고, 이 힘은 영혼을 동요시킨다. 그리하여 첫번째의 기본적이며 물리적인 힘은 색이 영혼에 도달하는 길을 열어 주고 있다.

이러한 두번째의 심리적 효과가 윗문장에서처럼 실제로 직접 나타나는 것인지, 혹은 연상작용을 통해 가능한 것인지에 대해 우리는 묻게 된다. 일반적으로 영혼은 육체와 밀접히 결합해 있으므로, 심리적인 동요는 **연상을** 통해서 그에 상응하는 것을 이끌어낸다. 예컨대 붉은색은 불꽃과 유사한 영적(靈的) 진동을 유발할지도 모른다. 왜냐하면 붉은색은 불꽃의 색이기 때문이다. 따뜻한 붉은색은 자극적인 반면, 고통을 야기시키거나 흐르는 피에 대한 연상 때문에 혐오의 대상이 되기도 한다. 이러한 여러 가지 경우에서 색은 상응하는 물리적 감각을 일깨워 주며, 이 감각은 틀림없이 영혼에 예민한 영향을 준다.

만일 이 경우가 타당하다고 하면, 연상작용에 의해 색이 눈뿐만 아니라 그 밖의 다른 감각에 미치는 물리적 효과를 매우 쉽게 설명할 수 있겠다. 그리하여 우리는 밝은 노란색이 레몬의 맛을 연상시킴으로써 시다는 인상을 준다고 말할 수 있다.

그러나 이와 같은 설명이 보편적인 것은 아니다. 이러한 설명이 적용될 수 없는 다양한 예들이 많은데, 바로 색이 미각과 관련한 경우이다. 드레스덴(Dresden)에 있는 한 의사의 보고에 의하면, '정신적으로 민감한 예외적인 사람'이라고 지칭한 어느 환자는 일정한 소스에서 언제나 '푸른' 미각을 맛보았는데, 이는 마치 푸른색을 지각했

31. 더 섬세한 영혼을 가진 사람—역주

을 때와 같은 것이었다.[32] 고도로 감각적인 사람들에게는 영혼에 이르는 길이 매우 직접적이고, 또 영혼 자체도 매우 감수성이 예민해 어떠한 미각적 인상도 즉시 영혼에 전달하고, 또 거기에서부터 다른 감각기관(이 경우에는 시각)에 전달한다는 또 다른 설명을 가정하는 것이 가능할 것이다. 이것은 마치 악기들에 있어서와 같은 일종의 반향(反響)인데, 직접 촉지(觸指)되지 않은 악기들이 촉지되었던 다른 악기와 공명하는 경우와 흡사한 것이다. 감수성이 예민한 이런 사람들은 마치 활을 문지를 때마다 **모든** 부분들과 힘줄에서 진동하는, 오랫동안 훌륭하게 연주한 바이올린과 같다.

지금까지의 설명을 인정한다면 시각은 미각뿐만 아니라 그 밖에 다른 감각과도 관련이 있는 것으로 된다. 이러한 경우는 다음과 같다. 많은 색들은 거칠고 날카롭게 보이며, 반면 다른 색들은 왠지 매끄럽고 부드럽게 느껴져 손으로 만져 보고 싶은 충동을 야기시킨다.(예컨대 어두운 군청색, 크롬 계통의 초록색, 꼭두서니 풀의 진홍색 등을 말한다) 색조의 차가움과 따뜻함의 차이 자체는 이러한 느낌에 기인한다. 어떤 색들은 부드럽게(예컨대 꼭두서니 풀의 진홍색) 나타나고, 또 다른 색들은 딱딱하게(예컨대 코발트색, 청록빛 녹) 나타나기 때문에 튜브에서 새로 짜낸 색들도 건조해 보인다.

우리는 '향기로운 색'이란 표현을 자주 접하게 된다.

색의 소리는 매우 정확하기 때문에 밝은 노랑색을 피아노의 저음으로, 또는 어두운 진홍색을 고음으로 표현하는 사람은 거의 없다.[33]

32. 의학박사 **프로이덴베르크**(Freudenberg)의 「인격의 분열(*Spaltung der Persönlichkeit*)」 『초감각적 세계(*Übersinnliche Welt*)』, No.2, 1908, pp.64-65. 여기에서 색의 청각에 대해 언급하면서 저자는 비교 도표의 작성에는 일반적 법칙이 없다고 덧붙였다. 그러나 주간지 『무직(*Musik*)』, No.9(Moscow, 1911)에 나타난 사바니에프(L. Sabanejeff)의 이론은 대조적이다. 그는 거기에서 그러한 법칙을 세울 수 있는 내재적 가능성은 분명하다고 했다.

그러나 이러한(특히 聯想에 의한) 설명은 여러 가지 중요한 경우에서 우리를 만족스럽게 하지 못할 것이다. 색채 요법에 대해서 들어본 사람들은 색깔 있는 광선이 전신에 매우 독특한 영향을 줄 수 있다는 사실을 알고 있다. 그리하여 이러한 색의 효력은 여러 가지 신경질환에 다양하게 적용되었다. 즉 붉은빛은 심장을 자극해 흥분시키는 반면, 푸른빛은 일시적인 마비현상을 일으킬 수 있다. 만일 이와 같은 작용의 효과가 동물이나 식물에서 관찰될 수 있다면 연상이론은 부적당한 것으로 증명된다. 어쨌든 이러한 사실은 색이 현재까지는 별로 연구되지 않은 막대한 힘을 가지고 있고, 이 힘이 물리적인 유기체로서 전체적인 육체에 영향을 끼칠 수 있다는 것을 증명해 준다.

그러나 여기에서 연상작용이 우리에게 충분하게 나타나지 않을 경우, 이 이론을 가지고서는 심리적 효과에 대해 만족할 수 없다. 일반적으로 색은 영혼에 직접적인 영향을 미치는 수단이다. 색은 피아노의 건반이요, 눈은 줄을 때리는 망치요, 영혼은 여러 개의 선율을

33. 이 분야에 대해서는 이미 많은 이론과 실험이 행해졌다. 여러 가지 유사성(공기와 빛의 물리적 진동)에서 우리는 회화에서도 대위법(對位法)을 구성할 수 있는 가능성을 발견한 것이다. 다른 한편 실험을 통해서, 음악적 소양이 없는 아이들이 색(예컨대 꽃)의 도움을 받아 멜로디를 외울 수 있도록 하는 데 성공했다. 사챠르진-운코브스키(A. Sacharjin-Unkowsky) 부인은 이 분야에 대해 여러 해 동안 연구한 결과, "음을 자연의 색으로써 묘사하고, 자연의 소리를 그릴 수 있는, 말하자면 **음을 색채로 보고, 색을 음악적으로 들을 수 있는**" 특수하고도 정확한 방법을 만들어냈다. 이 방법은 이미 발명연구소에서 여러 해 동안 적용했으며, 상트 페테르부르크의 음악학교에서 합목적적인 것으로 인정을 받았다. 한편 스크랴빈은 운코브스키의 물리학적 도표와는 달리, **경험적** 방법을 통해서 음과 색채를 하나의 도표에 평행적으로 편성했다. 그는 「프로메테우스(Prometheus)」에서 자기의 원리를 확신을 가지고서 적용했던 것이다.[그의 도표는 주간지 『무직』, No.9(Moscow, 1911) 참조]

가진 피아노인 것이다.

예술가들은 인간의 영혼에 진동을 일으키는 **목적에 적합하도록** 이렇게, 저렇게 건반을 두드리는 손과 같다.

그러므로 색의 조화는 오직 인간의 영혼을 합목적적으로 움직이게 하는 법칙에 근거한다는 사실이 명백해진다.

이것은 **내적 필연성의 원칙을** 나타내고 있다.

자기 내부에 음악이 없는 인간,
감미로운 음의 조화도 그를 감동시키지 못하며
반역과 책략과 강탈만이 그에게 어울린다.
그의 정신의 움직임은 밤처럼 무디고,
그의 정감은 지옥처럼 캄캄하다.
그런 사람을 믿지 말아라.
음악에 귀를 기울이라.

——셰익스피어

6. 형태언어와 색채언어

음악적인 음은 영혼에 이르는 직접적인 통로를 가지고 있다. 그리고 그것은 인간이 '음악을 본래적으로 가지고 있기' 때문에 반향을 일으킨다.

"노란색, 오렌지색, 붉은색은 환희와 풍요의 관념을 일깨우고 표상한다는 사실을 누구나 알고 있다."(들라크루아)[34]

위에 인용한 말은 예술일반, 특히 음악과 회화의 깊은 연관성을 보여주고 있다. 회화는 통주저음(通奏低音, Generalbaß)을 가져야 한다는 괴테의 생각은 분명히 이러한 연관성에 기초해 형성되었던 것이다. 이러한 선구적인 발언을 통해 그는 오늘날의 회화적 상황을 예고했던 것이다. 이러한 상황은 회화가 자신의 예술 매체의 도움을 통해 추상적 의미로 성장해 마침내는 순수한 회화적 **구성**에 도달하게 되는 길의 출발점이 된다.

이러한 구성을 위해 색채와 형태, 두 가지 수단이 사용된다.

대상의 재현으로서(현실적이거나 비현실적인), 또는 공간이나 평면에 대한 순수하게 추상적인 구획으로서의 형태만이 독자적으로 존

34. 시냐크의 『들라크루아에서 신인상주의까지』를 참조. 또한 쉐플러(K. Scheffler)의 흥미있는 논문 「색채에 대한 메모(Notizen über die Farbe)」(*Dekorative Kunst*, 1901년 2월) 참조.

재할 수 있다.

색채는 독자적으로 존립할 수 없다. 색채는 무제한으로 확장될 수 없다. 무한정한 붉은색은 단지 생각하거나 마음속으로만 그려 볼 수 있다. 빨갛다라는 말을 들을 경우에 그 색은 우리의 표상 속에 아무런 한계도 가하지 않는다. 만일 그 한계가 필요하다고 하면, 우리는 그것을 억지로 상상해내지 않으면 안 된다. 빨강이 물질적인 것으로서가 아니고 추상적인 것으로서 보였을 경우 그 색은 다른 측면에서 순수히 내적이고 물리적인 음향을 지닌, 명확하거나 명확하지 않은 내적 표상을 일깨운다.[35] 그리하여 단어에서 울려 나온 이 빨강은 분명히 따뜻함이나 차가움으로 이행되지 않는다. 차다는 것으로 전위(轉位)될 아무런 독자성이 없는 것이다. 게다가 빨간 색조의 섬세한 단계들도 마찬가지로 생각해야 한다. 그러므로 나는 이러한 정신적인 시각을 '불명확'하게 여긴다. 그렇지만 동시에 그것은 내적 음향을 따뜻함과 차가움으로 이끄는 우연적이거나 독특한 경향과 상관없이 그대로 남아 있는 한 명확하다. 이 내적 음향은 우리가 '트럼펫' 등의 단어를 듣고서 그 악기의 자세한 성격과 상관없이 상상할 수 있는 트럼펫이나 어느 한 악기의 음향과 유사하다.[36] 이것은 트럼펫이 우편마차의 마부, 사냥꾼, 군인, 전문가 등에 의해 연주될 때, 야외 또는 폐쇄된 공간이냐, 혹은 독주 또는 합주이냐에 따라서 생겨나는 여러 가지 변화에 관계없이 표상되는 음인 것이다.

그러나 **이 빨강**이 (회화에서처럼) 물질적인 형태로서 제시될 경우에 그것은 다음과 같은 두 가지 점을 갖고 있어야만 한다. 첫째, 다수의 빨강 계열의 색조 가운데서 일정한 한 색조를 선택해 소위 **주관적**

35. 이와 유사한 결과가 뒤에 나오는 **나무의** 예에서 보인다. 그러나 거기에서 표상의 물질적 요소는 비교적 큰 공간을 점유한다.
36. 이 음향은 구체적인 것이 아니다.—역주

인 특성을 가질 것. 둘째, **절대적으로** 존재하는, **다른 색깔과** 경계를 이루는 평면을 가져야 하는데, 이 평면은 어떠한 경우에도 피할 수 없는 것이고 또 그것에 의해서(말하자면 한계와 이웃의 관계) 주관적 특성이 변화하고, (객관적인 껍질을 얻으며) 여기에 객관적인 '동반음(同伴音)'이 끼어들게 된다.

색채와 형태 사이에 놓여 있는 상호 불가피한 관계는 형태가 색채에 미치는 영향의 문제로 우리를 유도한다. 형태 자체는 그것이 추상적이고 기하학적이라고 할지라도 자기의 내적인 음향을 지니고 있으며, 그 형태와 동일한 성격의 정신적인 실체를 가지고 있다. 삼각형은 (그것이 예각이건, 둔각이건, 이등변이건 간에 고려하지 않고 볼 때) 이런 종류의 실체인데, 특수한 정신적 향기를 가지고 있다. 다른 형태들과 결합할 때에 이 향기는 분화(分化)되어 공감적 뉘앙스를 획득하지만, 근본적으로는 마치 장미와 오랑캐꽃의 향기가 혼동될 수 없는 것처럼 불변적으로 남아 있게 된다. 원, 사각형, 그리고 그 밖에 가능한 기하학적 형태의 경우도 이와 유사하다.[37] 앞서 빨강색에 관해서 본 것처럼 우리는 객관적인 껍질 속에서 주관적인 실체를 갖는 것이다.

여기에서 형태와 색채의 상호관계는 분명해진다. 노란 삼각형, 파란 원, 초록의 사각형, 다시 초록의 삼각형, 노란 원, 파란 사각형, 이 모두는 완전히 상이하며, 상이하게 작용하는 실체들인 것이다.

이 때에 다양한 색채들이 다양한 형태에 의해서 자기의 가치를 강조할 수도 있고, 또 무디게 할 수도 있음은 분명하다. 좌우간 날카로운 색은 날카로운 형태에 잘 어울리고(예컨대 노란색의 삼각형), 짙은 색은 둥근 형태에서 자기 개성을 잘 드러낸다.(예컨대 원형에서

37. 삼각형이 서 있는 방향, 즉 운동은 의미있는 역할을 한다. 이 점은 회화에서 매우 중요하다.

푸른색) 그러나 형태와 색채의 부적합한 배합이 반드시 '부조화'를 가져오는 것은 아니고, 오히려 새로운 가능성과 조화를 보여줄 수도 있다는 사실을 기억하지 않으면 안 된다.

색과 형태가 무한한 이상 그들의 배합 또한 무궁하며, 동시에 그 효과도 그러하다. 이러한 소재는 고갈되지 않는다.

좁은 의미에서 형태는 한 평면과 다른 평면과의 한계에 불과하다. 이것은 형태의 외적 표시이다. 그러나 모든 외적인 것은 역시 절대적으로 내적인 것을 자기 내부에 간직하고 있기 때문에(보다 강하게 혹은 보다 약하게 나타나면서), **모든 형태 역시 내적인 내용을 갖는다.**[38] **그러므로 형태는 내적인 내용의 외화(外化)이다.** 이것은 형태의 내적 표시이다. 여기에서 다시 피아노의 은유를 사용해서 '색채' 대신에 '형태'를 바꿔 넣어 보면, 인간의 영혼을 진동시킬 목적으로 여기저기 건반(=형태)을 두드리는 손과 같다. **형태의 조화는 오직 인간의 영혼을 합목적적으로 움직이게 하는 법칙에 근거한다는 사실이 명확해진다.**

여기에서 이러한 원칙은 **내적 필연성의 원칙**이라고 일컬어진다.

언급한 형태의 양면은 동시에 그의 두 가지 목적을 명백히 해준다. 외적인 한계는 그것이 형태의 내적 의미를 가장 표현에 차게 할 경우에 더할 수 없이 유용해진다.[39] 형태의 외형성, 이 경우에 형태가 수단이 되는 한계는 매우 상이하게 나타난다.

38. 하나의 형태가 무의미하다든가, 소위 '아무것도 말하고 있지 않다'는 것은 문자 그대로는 이해할 수 없다. 세상에 아무것도 말하지 않는 형태는 존재할 수 없다. 그러나 이러한 말은 때때로 우리의 영혼에 전달되지 않는데, 표현된 것이 중요하지 않다거나, 적절한 장소에 오지 않을 경우에 그러하다.
39. 이 '표현에 찬'이라는 말은 정확하게 이해해야 한다. 때때로 형태는 흐릿한 상태에서 가장 표현적이다. 형태가 궁극적인 한계까지 이르지 않고 다만 암시만 줄 때, 말하자면 외적 표현에 이르는 방향만을 제시할 때 가장 표현적이다.

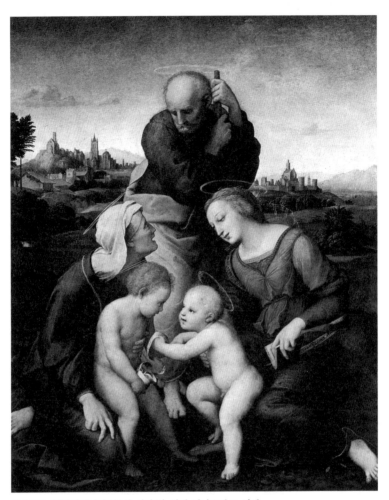

라파엘로 〈칸니지아니가(家)의 성자들〉 알테 피나코테크, 뮌헨.

그러나 형태가 제공할 수 있는 모든 다양성에도 불구하고 형태는 결코 두 개의 외적인 한계를 넘어서지 못할 것이다. 즉 **한계로서의** 형태가 바로 이 한계를 통해서 물질적인 대상을 평면으로부터 따로 떼어내어 대상을 평면 위에 묘사하려는 목적에 봉사하든가, 또는 **형태가 추상적으로 남아 있든가** 하는 것이다. 말하자면 형태는 어떠한 실제적인 대상을 말하는 것이 아니고, 그것은 완전히 추상적인 본질인 것이다. 자기 내부에 생명과 영향과 작용을 가지고 있는 이러한 추상적 본질은 사각형, 원, 삼각형, 마름모, 사다리꼴, 그 밖에 무수한 여러 형태들인데, 이것들은 항시 복잡하게 되어 있으며 여하한 수학적 공식도 갖고 있지 않다. 이 모든 형태들은 추상영역에서 동일한 권리를 가진 시민들인 것이다.

이 두 경계 사이에는 무수히 많은 형태들이 존재한다. 그리고 이 형태 속에는 구상적인 것이 우세하냐 또는 추상적인 것이 우세하냐 하는 두 가지 요소가 존재한다.

이 형태들은 이제 예술가들이 자기 창조의 고유한 요소를 차용(借用)해내는 보고(寶庫)인 것이다.

오늘날의 예술가들은 순전히 추상적인 형태를 가지고는 아무런 작업도 하지 못한다. 그들에게 이 형태들은 너무나도 불명확한 것이다. 그리하여 이 불명확한 것에 제한된다는 것은 가능성을 상실하는 것이요, 순수히 인간적인 것을 배척하는 것이요, 또 그렇게 됨으로 해서 표현수단은 약화되는 것이다.

〔그럼에도 불구하고 오늘날까지도 추상형태를 매우 명확한 것으로 체험하고, 그것을 다른 수단을 배격하는 데에 이용하는 예술가들이 있다. 이 외관상의 빈곤은 내면적인 풍요로 바뀌고 있다.〕[40]

반면에 예술에서는 완전히 물질적인 형태라는 것도 존재하지 않는다. 물질적인 형태를 분명하게 재현하는 것은 불가능하다. 좋든 나쁘든 **예술가는**

자신의 눈과 손을 따르며, 이 경우에 사진적인 목적에 한정되어 있는 영혼보다 더 예술적인 것은 바로 눈과 손인 것이다. 물질적인 대상의 기록에 만족할 수 없는 의식있는 예술가들은 묘사적인 대상, 즉 일찍이 우리가 이상화라고 불렀던, 그리고 그 후에는 양식화라고 했고, 앞으로는 어떤 다른 것으로 부르게 될 대상을 표현하려고 무한히 노력한다.[41]

대상을 아무런 목적 없이 복사하려는 불가능과 예술에서 무목적성, 대상에 표현성을 부여하려는 노력 등은 예술가로 하여금 대상의 '문학적' 채색을 떠나 순수히 예술적인(회화적인) 목적을 추구하도록 이끄는 출발점이 된다. 이 길은 구성적(kompositionell)인 문제에 이른다.

순수히 회화적인 구성(Komposition)은 형태와 관계해 두 가지 과제에 직면하게 된다.

첫째, 화면 전체의 구성과, 둘째, 다양한 관계 속에서 상호 존립하며 전체 구성에 종속하는 개별적 형태들의 창조.[42] 그리하여 다수의

40. 〔 〕 부분은 독문판(제8판)에는 생략되어 있고, 역자가 참고로 한 영·불문판에만 남아 있다.—역주

41. '이상화'의 본질은 유기적 형태를 미화시켜, 이상적으로 만드는 것이다. 그 결과 도식적인 것이 쉽게 나타나고, 개성적인 내적 음향은 약화되었던 것이다. 인상주의적인 근거에서 좀더 발달한 '양식화'는 유기적 형태의 미화가 아닌, 말하자면 우연적인 세부적 요소들을 생략시킴으로써 얻을 수 있는 강한 성격화를 그 첫 목표로 삼았다. 때문에 여기에서 생겨난 음향은 완전히 개인적인 성격을 띠고 있었으며, 그러면서도 압도적인 외적 표현을 지니고 있었다. 유기적 형태를 장차 처리하고 변화시키는 것은 **내적** 음향의 노출을 목적으로 한다. 여기에서 유기적 형태는 더 이상 직접적 대상으로 사용되지 않고, 다만 인간적 표현에 필요한 신성한 언어의 요소에 불과할 뿐이다. 왜냐하면 유기적 형태는 그 방향이 인간에서 출발해 인간에 이르도록 향해 있기 때문이다.

42. 커다란 구성은 물론 그 자체로 완결된 작은 구성들로 이루어지며, 이 때 작은 구성들은 외적으로 서로 대립하고 있지만 커다란 구성에(이 경우에 적대관계에

대상들(현실적인, 경우에 따라서는 추상적인)은 화면에서 **하나의** 큰 형태에 종속되고, 다시 이 형태에 적합하고 이 형태를 형성하도록 변형된다. 여기에서 개개의 형태는 개별적으로 별의미가 없는 것이다. 그것은 무엇보다도 커다란 구성의 형태를 형성하는 데에 기여하는 것이고, 주로 이 형태의 요소로 간주되는 것이다. 이 개개의 형태는 이런 방식으로만 이루어진다. 즉 그 이유는 개별적 **형태**의 고유한 내적 음향이 커다란 구성을 도외시할 것을 요구하기 때문이 아니라, 그 형태가 대개는 구성의 재료로서 봉사해야만 하기 때문이다.

이로써 화면 전체의 구성인 첫번째 과제에 대한 정의가 수행된 것이다.[43]

그리하여 지난날 수줍어서 얼굴도 내밀지 못하고, 순수한 물질주의적인 경향의 배후에 숨어 있던 추상의 요소가 점점 더 부각되고 있다. 그리고 추상의 이와 같은 성장과 종국적인 우세는 당연한 것이다. 말하자면 유기적인 형태가 후퇴하면 할수록 이 추상 자체가 전면

의해) 부속적으로 기여한다. 이 작은 구성들은 여러 가지의 내적 색조를 가진 개별적 형태들로 구성된다.

43. 여기에 대한 좋은 예는 삼각형 구성으로 이루어진 세잔느의 〈목욕하는 여인들〉이다.(참으로 신비스런 삼각형!) 이와 같은 기하학적 형태의 구조는 결국은 사라져 버린 낡은 원리에 불과하다. 왜냐하면 그것은 아무런 내적 의미도, 심성도 없는 학술적 공식으로 퇴화했기 때문이다. 그러나 세잔느는 이런 원리를 응용함으로써 거기에 새로운 생명을 부여했다. 즉 그는 순수히 회화의 구성적인 요소를 강조했던 것이다. 이 경우에 삼각형은 그룹을 조화시키는 데에 아무런 도움도 못 된다. 다만 예술적 목적으로 사용됐을 뿐이다. 여기에서 기하학적 형태는 동시에 회화에서 구성에 이르는 수단이 된다. 즉 요점은 강력한 추상과의 화음을 동반한 예술적 경향에 있는 것이다. 그렇기 때문에 세잔느는 인간의 비례를 정당하게 왜곡시켰다. 즉 모든 인물상들을 삼각형의 모서리로 향하게 할 뿐 아니라, 육체의 부분들은 밑에서 위로, 보다 강력하게, 마치 내적인 바람에 의해서 높은 곳으로 향한 것처럼 쏠려 있는 것이다. 그리고 사지는 더 가볍게 되고, 눈에 띄게 늘어난 것이다.

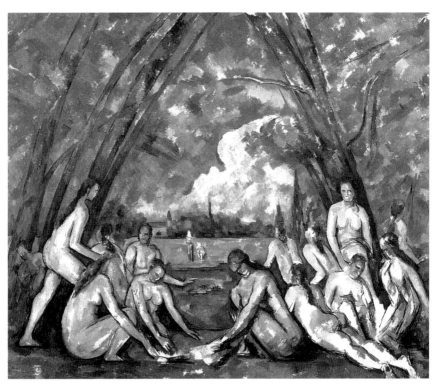

폴 세잔느 〈목욕하는 여인들〉 1895-1905.

으로 나와서 음향을 얻게 되는 것은 당연한 일이다.

그러나 거기에 남아 있는 유기적인 것은 고유한 내적인 음향을 가지고 있다. 그것은 동일한 형태의 두번째 구성요소(즉 추상적 요소)가 지닌 내적 음향과 동일한 것(즉 두 요소들의 단순한 결합)이든가, 또는 상이한 성질(즉 복잡하고 어쩌면 필연적인 부조화적 결합)일 수도 있다. 그러나 이 유기적인 것이 배후로 밀려든다고 할지라도 선택한 형태의 유기적인 것은 자기의 음향을 듣게 된다. 그 때문에 현실적인 대상의 선택은 중요하다. 형태의 두 구성요소가 지닌 이중음향(정신적 협화음)에서 유기적인 것은 추상적인 것을(협화음 또는 대위법을 통해서) 뒷받침해 주거나 방해한다. 대상은 단지 우연한 음향을 형성하며, 이 음향은 다른 것으로 대치하더라도 기본음향의 **본질적인** 변화는 일어나지 않는다.

예컨대 몇몇의 인물들로써 편릉형(偏菱形) 구성을 완성할 경우, 예술가는 그 구성을, 감정을 가지고서 검토하고 질문을 제기한다. 이 인물들은 구성을 위해 절대적으로 필요한 것인가, 또는 그 구성을 다른 유기적인 형태로 대치할 수 있는가. 또 그럴 경우에 구성의 **내적인** 기본음향이 해를 입지 않는가. 그리고 만일 그 대답이 긍정적이라고 하면, 여기에서 대상의 음향은 추상의 음향을 돕지 않을 뿐 아니라 그것을 직접 손상시키는 경우가 생긴다. 즉 대상의 무관심한 음향은 추상의 음향을 약화시킨다. 이것은 논리적일 뿐만 아니라 실제로 예술적인 사실이다. 그러므로 이 경우에 추상의 내적 음향에 더욱 적합한 다른 대상이 (공명, 또는 반향음을 통해) 발견되거나, 이 전체 형태는 순수히 추상적인 형태에 머물러 있어야 한다. 여기에서 다시 피아노의 예가 기억될 것이다. '색'과 '형태' 대신 '대상'을 대입시켜야 할 것이다. 모든 대상들은 (그것이 직접 '자연'에 의해 창조된 것인지, 또는 인간의 손을 통해 만들어진 것인지를 구별하지 않고) 고

유한 생명과 또 거기에서부터 필연적으로 흘러나오는 작용을 가진 존재이다. 인간은 이 심리적인 작용을 끊임없이 받아들인다. 그 작용이 미치는 대부분의 결과들은 '잠재의식'으로 남게 된다.(거기에서도 그것들은 생동적이고 창조적으로 작용한다) 또한 그 결과들은 '상의식(上意識)'으로 올라간다. 인간은 자기의 영혼을 그 많은 결과들에서 차단함으로써 그들에게서 떠나 자유로워질 수 있다. '자연', 즉 항시 변화하는 인간의 환경은 건반(대상들)을 누름으로 해서 피아노(영혼)의 현(絃)을 끊임없이 진동하게 한다. 때때로 무질서하게 보이는 이 작용들은 **세 가지 요소로 구성된다. 즉 대상에서 색깔의 작용, 대상에서 형태의 작용, 색깔과 형태에 예속되지 않은 대상 자체의 작용** 등이 그것이다.

그러나 이제 이 세 요소를 자유자재로 구사하는 예술가가 자연 대신에 들어서게 된다. 그리고 우리는 즉시 결론에 이르게 된다. 여기서도 역시 **합목적성(合目的性)**이 표준이 된다. **그리하여 대상의 선택〔=조화로운 형태에서의 화음적(beiklingend) 요소〕은 인간 영혼의 합목적적인 진동의 원칙에만 근거를 두지 않으면 안 된다는 사실이 명백해진다.** 그러므로 대상의 선택 역시 **내적 필연성의 원칙**에서 비롯한다.

형태의 추상성이 자유로울수록, 그것은 더욱더 순수하고 동시에 근원적으로 울려 퍼진다. 그러므로 구상적인 것이 다소간 과잉된 구성에서 우리는 이 구상성을 어느 정도 제거하고서 순수한 추상형태이거나 또는 완전히 추상적인 것으로 변형한 구상형태로 대치할 수 있다. 이와 같은 변형[44] 또는 순수한 추상형태로 구성화하는 경우에 감정은 유일한 심판관이요, 조종자요, 또한 측량자인 것이다. 그리고 예술가가 이 추상화한 형태를, 또는 추상형태를 더 많이 사용하면 할

44. 추상화(抽象化)—역주

수록 그는 추상의 영역에 더욱 친밀해질 것이며, 그 영역으로 더욱더 깊게 들어가게 된다. 마찬가지로 언제나 추상적 언어로써 지식을 쌓고, 결국은 그것을 지배하는 감상자 역시 예술가에 의해서 인도된다.

여기에서 우리는 질문을 제기한다. 즉 우리는 대상성을 포기하고 그것을 우리의 저장창고에서 날려 버린 채 순수하게 구상적인 것을 제시해야만 하지 않는가. 이것은 두 가지 형태요소(대상적인 것과 추상적인 것)의 협화음을 분석함으로써 해답을 얻을 수 있는 절박한 질문이다. 언급한 모든 단어(나무, 하늘, 인간)가 내적인 진동을 일으키듯이 형상적으로 묘사한 모든 대상들도 그러하다. 진동을 야기시키는 이와 같은 가능성을 빼앗는 것은 표현수단의 창고를 축소시키는 것이라고 할 수 있다. 어쨌든 이것이 오늘날의 상황이다. 그러나 오늘날의 이와 같은 해답 이외에 위에 제시한 질문은 다음과 같은 대답을 얻게 된다. 즉 예술에 있어서 '…해야만 한다'로 시작하는 영원한 모든 질문은 영원한 해답을 남기는데, 말하자면 예술은 영원히 자유로운 것이기에 거기에는 '당위(當爲)'가 존재할 수 없다는 것이다. 예술은 마치 낮이 밤에서 도망하듯이, '당위' 앞에서는 도망하는 것이다.

구성 문제에 관한 두번째 과제, 즉 전체 구성에 대한 **개별적 형태**의 창조라는 과제에 관해서 볼 때, 동일한 조건하에서 동일한 형태는 늘 같은 음향으로 울린다는 사실을 주목하지 않으면 안 된다. 다만 조건이 항시 다를 경우에는 그에 대해서 두 가지 결론이 생겨난다. 첫째, 이상적인 음향은 다른 형태와의 배열에 따라서 변화한다. 둘째, 동일한 환경에서도(동일한 환경이 보장되는 한) 이 형태의 방향이 옮겨질 때에는 이 이상적 음향이 변화한다.[45] 이와 같은 결론에서 또 다른 결론이 자연히 생겨나게 마련이다. 절대적인 것은 없는 법이다. 더욱이 형태구성은 이러한 상대성에 기초를 두면서 첫째로는 형태배

열의 변화에, 둘째로는 가장 작은 데까지 이르는 개개 형태의 변화에 각각 의존하고 있는 것이다. 모든 형태는 연기처럼 민감해, 그 일부분을 눈에 띄지 않을 정도로 조금만 옮겨 놓아도 그것에 **본질적인 변화**를 준다. 이러한 사정이므로 상이한 형태를 통해서 동일한 화음을 얻는 것은 동일한 형태의 반복을 통해서 화음을 표현하는 것보다 더욱 용이하게 된다. 뿐만 아니라 실제로 정확히 반복한다는 것도 불가능한 일이다. 우리가 전체 구성에만 특히 민감성을 보이는 한 이 사실은 이론적으로 매우 중요하다. 그러나 추상적인 형태(물체성에 대한 해석이 이루어지지 않은)를 사용함으로써 좀더 예민하고 강한 감각을 얻게 된다고 하면, 이 사실은 언제나 실제적인 의미를 획득하게 될 것이다. 그리하여 일면 예술의 곤란성이 증가할 것이지만, 그와 동시에 표현수단으로서 형태의 풍요성 역시 질적으로뿐 아니라, 양적으로도 증가할 것이다. 이 때에 '잘못된 묘사'라는 문제 역시 저절로 사라질 것이며, 보다 예술적인 다른 문제가 제기될 것이다. 즉 주어진 형태의 내적 음향은 어느 정도로 은폐, 또는 노출되는가. 이와 같은 관점의 변화는 다시금 더 확대되어서 표현수단을 더욱 풍부하게 하는 데에 기여하게 된다. 왜냐하면 은폐라는 것은 예술에서 특별한 힘으로 작용하기 때문이다. 은폐한 것과 노출한 것을 서로 결합시키는 것은 형태구성의 주모티프에 새로운 가능성을 형성할 것이다.

이러한 영역의 발전이 없다면 형태구성은 불가능해진다. 형태의 내적 음향(구상적인 형태와 특히 추상적인 형태의)을 경험해 보지 못한 사람에게는 이런 종류의 구성이 언제나 무의미하고 자의적인 것으로 된다. 화면상에 개개의 형태들을 뚜렷한 목적없이 전이(轉

45. 우리가 운동이라고 부르는 것, 예컨대 위로 향한 삼각형은 평면에 비스듬히 놓여 있는 삼각형보다 더 조용하고 안정된 음향을 울린다.

移)시키는 것은 형태와 벌이는 부질없는 놀이로 보인다. 그러나 우리는 여기서 비본질적인 것에서 벗어난 순수히 예술적인 원칙으로서 지금까지 어디서나 마주쳤던 동일한 척도와 원칙을 발견하게 된다. 즉 그것은 **내적 필연성의 원칙**이다.

예컨대 인물의 얼굴이나 또는 신체의 각 부분이 예술적인 이유 때문에 변화되고 '왜곡'되었다면, 우리는 순수히 회화적인 문제 이외에도 회화적 의도를 방해하고 그 의도를 불필요한 계산에 얽매이게 하는 해부학적인 문제에 봉착하게 된다. 그러나 우리의 경우에 모든 부차적인 것은 저절로 없어지고 본질적인 것, 즉 예술적인 목적만이 남는다. 겉으로 보기에는 제멋대로지만, 실제로는 엄밀하게 정해진 가능성, 즉 형태의 전이는 일련의 순수한 예술적 창조의 한 원천인 것이다.

개별적 형태의 유연성, 소위 형태의 내적이며 유기적인 변화, 형태의 화면상의 방향(운동), 한편 이 개별적 형태의 구상성 또는 추상성의 우위(優位), 다른 한편 형태군(形態群)인 큰 형태를 형성하는 여러 형태들과의 배열, 화면 전체의 큰 형태를 이루는 형태군과 개별적 형태들의 배열, 더 나아가서 이미 언급한 각 부분의 협화음·불협화음의 원칙, 개별적 형태들의 화합, 한 형태가 다른 형태에 의해 받는 제동, 개별적 형태들의 전위(轉位), 집중과 분열, 형태군의 동일한 취급, 은폐된 것과 노출된 것과의 결합, 동일한 화면에서 율동적인 것과 비율동적인 것의 결합, 순수히 기하학적인 것(단순하기도 하고, 복잡하기도 한)으로서의 추상형태와 기하학적인 것으로 일컬을 수 없는 추상형태와의 결합, 서로 경계를 이루는 형태들(보다 강하고, 보다 약한)의 결합 등등, 이 모든 것들은 순수하게 소묘적인 '대위법'의 가능성을 형성하는 요소요, 또한 이러한 대위법으로 인도하는 요소인 것이다. 그리고 이것은 색깔이 배제되는 한, 흑백 예술의 대

위법이 될 것이다.

색채 자체는 대위법에 소재를 제공하며, 그 자체에 무한한 가능성을 함축하고 있다. 색채는 소묘와 결합해서 위대한 회화적 대위법에 이르게 된다. 그리고 이 대위법의 기초에서 회화도 역시 구성을 완성하며, 실제로 순수한 예술로서 신성한 임무를 다하는 것이다. 그리고 언제나 동일하고 확실한 안내자가 회화를 이 현기증나는 정상(頂上)인 **내적 필연성의 원칙**으로 이끌어 올린다.

이 내적 필연성은 세 가지의 신비스런 근원에 연유한다. 다시 말해서 그것은 세 가지의 신비한 필연성에 의해서 형성되는 것이다.

첫째, 창조자로서 모든 예술가는 자기의 고유성을 표현하지 않으면 안 된다.(개성적인 요소)

둘째, 시대의 아들로서 모든 예술가는 자기의 고유성을 표현해야만 한다. (내적 가치에서 양식 요소는 민족 자체가 존립하는 한 시대언어와 민족언어의 양자에서 성립한다.)

셋째, 예술의 봉사자로서 모든 예술가는 일반적으로 예술의 고유성을 표현하지 않으면 안 된다. (모든 인간과 민족과 시대를 관통하는 순수하고, 영원한 예술적인 요소는 각각의 예술가와 민족과 시대의 예술작품에서 보인다. 그리고 이러한 요소는 예술의 주요소로서 여하한 시간과 공간의 법칙도 따르지 않는다.)

이 세번째 요소를 명확하게 파악하기 위해서는 처음의 두 요소를 정신적인 눈으로 고찰해야만 한다. 이 때 우리는 인디언 신전의 '거칠게' 조각한 기둥이 생생한 '현대적인' 작품에서 느끼는 것과, 동일한 영혼에 의해 완전하게 활기를 얻게 되는 것을 깨닫게 된다.

예술에서 개성에 대해서는 옛날부터 여기저기에서 논란이 많았고, 또 오늘날에도 마찬가지이다. 그리고 미래에 다가올 양식에 대해서도 자주 언급되고 있다. 지금은 이 문제의 중요성이 강조되고 있지

만, 백년, 천년이 지난 후에는 그 문제의 예리성과 중요성이 사라지고 종국적으로는 무관심 속에서 소멸할 것이다.

세번째 요소인 순수하고 영원한 예술만이 영원히 살아남는다. 그것은 시간이 지남에 따라 자기의 힘을 상실하기는커녕 오히려 불변성을 획득한다. 이집트 조각은 그것이 만들어졌던 당대 사람들에게보다도 오늘날 우리에게 더욱더 깊은 감동을 준다. 그 작품은 당시 사람들을 그 시대와 개성이라는 기존의 특징에 너무도 강하게 구속시켰고, 그랬기 때문에 그 작품은 둔화되었던 것이다. 오늘날 우리는 그 조각에서 영원한 예술의 적나라한 음향을 듣는다. 다른 한편, '오늘날'의 작품이 처음의 두 가지 요소들을 많이 지니면 지닐수록, 그 작품은 자연히 현대인의 영혼에 이르는 통로를 더욱 쉽게 발견하게 될 것이다. 더 나아가서 현대의 작품에서 세번째 요소가 더 많이 존재하면 할수록, 처음의 두 요소는 그만큼 더 압도될 것이고, 그 때문에 현대인의 영혼에 이르는 통로도 저지될 것이다. 그러므로 세번째 요소의 음향이 인간의 영혼에 이르기 위해서는 수세기가 지나지 않으면 안 된다.

그리하여 작품에서 이 세번째 요소가 지배적일 때, 위대한 작품과 위대한 예술가의 징후가 나타나는 것이다.

이 세 가지 신비스런 필연성은 예술작품의 세 필연적 요소이다. 이 요소들은 상호 밀접히 결속되어 있으며 상호 침투하고 있어서 각 시대마다 작품의 통일성이 표출된다. 그럼에도 불구하고 처음의 두 요소는 시간과 공간의 제약을 받는다. 반면에 시간과 공간을 초월하는 순수하고 영원한 예술성에서는 비교적 불투명한 일종의 껍질을 형성한다. 예술 발전의 과정은 순수하고 영원한 예술성이 개성의 요소와 시대양식의 요소에서 분리되는 것에서 성립한다. 그리하여 이 두 요소는 협동하는 힘일 뿐 아니라 서로 제동을 가하는 힘이기도 하다.

개성적이고 시대적인 양식은 어느 시대에서나 다수의 명확한 형태들을 형성하는데, 이 형태들은 외관상으로 나타나는 큰 차이점에도 불구하고 유기적인 면에서 유사하기 때문에 **하나의 형태**라고 부를 수 있다. 즉 그의 내적 음향은 결국 **하나의 주음향**인 것이다.

이 두 요소는 주관적인 성질에서 생겨난다. 각 시대는 **그 자신을** 반영하고, **그의** 생활을 예술적으로 표현하고자 한다. 마찬가지로 예술가도 **자기 자신을** 표현하기 원하며, **자기의** 영혼에 공감하는 형태만을 선택한다.

서서히 그리고 마침내는 시대양식, 즉 일정한 외적·주관적 형태가 형성되는 것이다. 그에 반해서 순수하고 영원한 예술성은 주관적 요소의 도움을 통해서 이해할 수 있는 객관적 요소인 것이다.

객관적인 것의 불가피한 자기 표현 의욕은 여기에서 내적 필연성이라고 일컬어지는 추진력이다. 이 추진력은 주관적인 것에서 솟아나와 오늘은 **이런** 보편적 형태를 필요로 하고, 또 내일은 **저런** 형태를 필요로 한다. 이 추진력은 항구적이고 꾸준한 지렛대이며 쉬지 않고 '앞으로' 밀어내는 용수철이다. 정신은 앞으로 전진한다. 그렇기 때문에 오늘에 있어서 조화의 내적 법칙이, 내일에는 외적 법칙이 된다. 그리고 이 외적 법칙은 계속해서 적용될 경우에 외적 필연성에 의해서만 생명이 유지되는 것이다. 예술이 지닌 내적 정신적인 힘은 오늘날의 형태를 이용해 다음 단계로 나아가는 하나의 디딤돌을 만드는 것이 분명하다.

간단히 말해서 내적 필연성의 작용, 즉 예술의 발전은 시대적이며, 주관적인 것에서 영원하고 객관적인 것을 발전적으로 표현하는 것이다. 그러므로 그것은 달리 생각하면 객관적인 것을 통해서 주관적인 것이 투쟁하는 것이라 볼 수 있다.

〔예컨대 오늘날 인정된 형태는 해방과 자유의 일정한 외적 단계에

머물러 있던 어제의 내적 필연성에서 얻은 획득물이다. 오늘날의 이러한 자유는 투쟁을 통해 확보되었으며, 언제나 그러하듯 많은 사람들에게 '최후의 단어'처럼 보인다. 이 제한된 자유의 기준은 예술가가 자연에서 빌려온 형태에 기초를 두고 있는 한, 그는 모든 형태를 표현에 사용할 수 있다는 점이다. 그러나 이러한 요구는 이전의 모든 요구와 마찬가지로 다만 일시적일 뿐이다. 그것은 오늘날의 외적인 표현, 즉 오늘날의 외적인 필연성이다. 내적 필연성의 관점에서 보면 이런 유의 제한은 불필요하다. 예술가는 자기 자신을 완전히 오늘날의 내적 기초에 두어야만 한다. 그리고 이 내적 기초에서 오늘날의 외적 제한이 가해져서 결과적으로 **예술가는 모든 형태를 표현에 사용할 수 있다**는 정의가 가능해진다.)[46]

(그리고 이 말은 모든 시대에, 특히 '오늘날'에 형언하기 어려운 중요성을 간직하고 있다!) 결국 개성과 양식의 추구(그리고 여기에 민족성에 대한 추구도 곁들여)가 계획적으로 달성되지 않을 뿐 아니라, 오늘날 중요시할 만한 큰 의미를 가지고 있지 않음을 우리는 본다. 또한 우리는 몇천 년 동안 약화되기는커녕 더욱더 강화된 예술작품의 일반적인 친화관계가 외부에, 외적인 것에 있는 것이 아니고 근원의 근원—예술의 신비적 내용—에 놓여 있음을 본다. '유파(流派)'에 대한 집착, '유행'의 추구, 작품에서 '원칙'을 따르려는 열망, 시대 고유의 특정한 표현수단에 대한 강조 등은 잘못된 길로 인도하며, 몰이해, 모호성, 침묵의 결과를 가져올 수밖에 없음을 우리는 알고 있다. 예술가는 '공인된' 또는 '공인되지 않은' 형태에 대해서는 눈을 가려야 하고, 시대의 교훈과 소망에 대해서는 귀를 막아야 한다.

46. 역자가 참고한 불문판에 의하면, 〔 〕 부분은 1912년의 제3판에 비로소 첨가됐다고 한다.—역주

그의 열린 눈은 그의 내적 삶의 방향으로 돌려져야 하며, 그의 귀는 항상 내적 필연성의 언어에 향해 있어야 한다. 그 때에 예술가는 허용된 모든 수단과, 마찬가지로 금지된 모든 수단을 쉽게 파악할 것이다.

이것이 신비적 필연성을 표현할 수 있는 유일한 길이다.

모든 수단은 내적·필연적일 때 신성하다.

모든 수단은 내적 필연성의 원천에서 유래하지 않을 때는 죄악적이다.

다른 한편 우리가 오늘날 이러한 방법으로 끝없이 이론화시킬 경우, 좌우간 세부적인 것에서의 이론은 시기상조로 남는다. 예술에서는 이론이 앞서고 실제가 뒤따른다는 일은 결코 있을 수 없다. 오히려 그 반대이다. 여기에서 모든 것은, 특히 처음에는 감정의 문제다. 특히 초기적 방법에는 감정을 통해서만 예술적인 타당성이 달성된다. 일반적인 구조가 순수히 이론적으로 달성된다고 하더라도, 창조의 참된 영혼인(그러므로 어느 정도 그의 본질이기도 한) 이 플러스(Plus)가 창조과정에서 감정에 의해 갑작스럽게 촉발되지 않는다면, 결코 이론에 의해 창조되지 않으며 또 아무것도 발견되지도 않는다. 예술은 감정에 영향을 미치는 것이므로, 예술은 역시 감정을 통해서만 작용할 수 있다. 가장 정확한 비례와 가장 정밀한 저울과 추를 사용해도, 정확한 결과는 결코 머릿계산이나 연역적인 측정에서 나오는 것이 아니다. 그러한 비례는 결코 산출할 수 없으며, 그러한 균형은 결코 완성된 상태로 발견할 수 없다.[47] 비례와 균형은 예술가의 외부에

47. 다재다능한 대천재 레오나르도 다 빈치는 작은 스푼의 척도를 고안해냈다. 그것으로써 여러 가지 색깔들을 이용할 수 있었고, 일종의 기계적 조화를 달성할 수 있었다. 그의 제자 중의 한 사람이 이 보조수단을 응용하려고 고심했으나 실패했다. 당황한 그는 동료에게 어떻게 그의 스승이 이 작은 스푼을 쓸 수 있었

있는 것이 아니라 그의 내부에 있다. 그것들은 우리가 극한감정이라 든가, 예술적인 민감성이라고 부르는 것, 즉 예술가가 선천적으로 타 고나며, 영감을 통해서 고양해 천재적으로 발현하는 특성인 것이다. 괴테가 예언한 통주저음(通奏低音)의 가능성을 이런 의미에서 이해 하는 것이 가능하다. 이러한 회화문법은 이제 다만 예견될 뿐이다. 이 러한 문법이 궁극적으로 실현된다면 그것은 물리적 법칙의 근거(이 미 지금까지 추구해 왔고, 오늘날에도 다시금 '입체파'에 의해 시도 하고 있는 바와 같은) 위에서 구축한다기보다는 오히려 우리가 **영혼 적으로** 표현할 수 있는 **내적 필연성의 법칙** 위에서 구축할 것이다.

그리하여 우리는 회화에 관한 크고작은 모든 문제의 근저에는 **내 적인 것**이 놓여 있음을 본다. 오늘날 우리가 처해 있는 길은 우리 시 대의 최대 행복이요, 그 길에서 우리는 이 과거의 받침대 대신에 그 와 대립하는 토대, 즉 내적 필연성의 받침대를 수립하기 위해서 외적 인 것[48]에서부터 자유로워진다. 정신은 육체와 마찬가지로 훈련을 통

던가를 물었다. 그의 동료는 "스승은 그것을 한 번도 사용한 적이 없다"고 그에 게 대답했다.(Mereschkowski, *Leonardo da Vinci*, deutsche Übersetzung von A. Eliasberg(München : Verlag R. Piper & Co.) 참조)

48. '외적인 것'이라는 개념은 여기에서 '물질'이라는 개념과 혼동해서는 안 된다. 나는 전자의 개념을 '외적 필연성'의 대용으로만 사용하고 있는데, 이 외적 필 연성은 전통적인 한계를 결코 넘을 수 없으며, 전통적인 '미(美)'만을 만들어내 는 것이다. '내적 필연성'은 이러한 한계를 알지 못한다. 그리하여 내적 필연성 은 사람들이 보통 관습적으로 '추(醜)'라고 부르는 것을 가끔 만들어내기도 한 다. 그러므로 '추'는 다만 관습적인 개념이다. 그것은 이전에 작용했던, 그리하 여 이미 구체화했던 내적 필연성 중의 하나가 외적으로 나타난 결과이며, 생명 의 껍데기로 오랫동안 계속할 것이다. 그 당시에 내적 필연성과 아무런 관련도 없이 존재했던 것들은 이미 과거에 '추'라는 낙인이 찍혔다. 그러나 내적 필연 성과 연관이 있던 것은 미로서 정의되었다. 그런 이유로 해서 당연히 이 후자—

해 강화되고 발전된다. 단련되지 않은 육체가 약하고 무력하듯 정신
도 이와 마찬가지이다. 예술가의 타고난 감정은 매장돼서는 안 되는
복음적(福音的) 재능이다. 자기의 재능을 발휘하지 않는 예술가는
게으른 노예나 다름없다. 그렇기 때문에 예술가가 이러한 훈련의 출
발점을 안다는 사실은 해가 되지 않을 뿐 아니라, 오히려 절대적으로
필요한 것이다.

이 출발점은 재료의 내적 가치를 위대한 객관적 저울에 다는 것,
즉—우리의 경우에는—모든 사람에게 대체로 어느 경우에나 영향
을 미쳐야 하는 **색채**에 대한 연구이다.

여기에서도 역시 우리는 색의 깊고 예민한 복잡성의 문제를 취급
할 필요가 없고, 단순한 색의 기본적인 표현을 우선 고려해야 한다.

우리는 우선 **고립된 색**에 집중해, **개별적으로 존재하는 색**이 우리에게
작용하도록 한다. 이 때에 될 수 있는 대로 간단한 도식을 고려해야
한다. 그리하여 문제 전체는 가능한 한 간단한 형태로 압축된다.

여기에서 곧 주목을 끄는 것은 두 가지의 커다란 분류이다.

색조의 따뜻함과 차가움, 색조의 밝음과 어두움이다.

그리하여 다시 색이 갖는 네 개의 주요한 음향이 생겨난다. 첫번째
의 **따뜻하면서** 동시에 **밝거나 어두운** 경우와, 두번째의 **차가우면서 밝거나
어두운** 등등의 경우가 그것이다.

색의 **따뜻함 또는 차가움**은 일반적으로 **노랑 또는 파랑으로** 향하는 경향
을 말한다. 이것은 소위 동일한 평면 위에서 생기는 차이인데, 여기
에서 색은 그의 기본음향을 유지한다. 그러나 이 기본음향은 좀더 물
질적이거나 또는 좀더 비물질적으로 된다. 그것은 하나의 수평적 운

내적 필연성이 야기시킨 **모든 것**—는 미이다. 그리고 그 자체는 조만간 불가피
하게 인정을 받게 될 것이다.

동이다. 이 때 따뜻함은 수평적 평면 위에서 관람자를 향해 움직이며 다가선다. 반면 차가움은 관람자로부터 멀어져 가는 것이다.

다른 색에서 이와 같은 수평적 운동을 일으키는 색 자체도[49] 동일한 운동에 의해서 똑같은 영향을 받는다. 그러나 하나의 다른 운동이 내적 효과라는 점에서 색들을 상호 분명하게 구분지어 놓는다. 즉 색들은 이 다른 운동을 통해 내적 가치 속에서 **최초의 커다란 대립**을 형성한다. 그러므로 차가움이나 따뜻함으로 향하는 색의 경향은 측정할 수 없을 만큼의 **내적** 중요성과 의미를 갖는다.

두번째의 큰 대립은 네 가지 주요한 음향들 가운데 나머지 다른 한 쌍을 이루는 흰색과 검은색 사이의 차이를 말한다. 즉 밝음과 어두움으로 향한 경향인 것이다. 여기에서도 역시 관람자로 향하는 운동과 그로부터 멀어져 가는 운동이 나타나지만, 그것은 역동적인 것이 아니고 정적이고 경직된 형태인 것이다.(도표 1)

첫번째 큰 대립에 기여한 노랑과 파랑의 두번째 운동은 그의 원심적(遠心的) 운동과 구심적(求心的) 운동이다.[50] 똑같은 크기로 두 개의 원을 만들어 하나는 노랑으로, 다른 하나는 파랑으로 각각 채운 후, 이 원을 잠시 주시하면 노랑은 빛을 방사해 중심에서 밖으로 향한 운동을 하며 분명히 우리에게 가까이 오는 느낌을 준다. 반면에 파란색은(마치 자기 집 속으로 움츠러드는 달팽이처럼) 하나의 구심적 운동을 일으켜서, 우리에게서 멀어져 간다. 첫번째 원에서는 눈을 찔린 느낌이며, 두번째 원에서는 빨려 드는 듯한 느낌을 받는다.

이러한 효과는 우리가 밝음과 어둠의 차이를 첨가할 경우 더욱 커진다. 즉 노랑의 효과는 밝게 해줌으로써 (간단히 말해서 흰색을 섞

49. 노랑 또는 파랑—역주
50. 이 모든 주장들은 경험적 · 심성적 감각의 결과이지, 결코 실증적 과학에 기초를 둔 것이 아니다.

도표 1. 첫번째 한 쌍의 대립 : Ⅰ과Ⅱ(심성 작용으로서의 내적 성격)

Ⅰ	따뜻함 노랑	차가움 파랑	= 대립 Ⅰ

두 가지 운동

1. 수평적

보는
사람 쪽으로
가깝게 감
(육체적) ◄◄◄ 노랑 ►►► 파랑 ⟶ 보는
사람에게서
멀어져 감
(정신적)

2. 원심적 과 구심적

Ⅱ	밝음 하양	어두움 검정	= 대립 Ⅱ

두 가지 운동

1. 저항운동

영원한 저항
가능성 있음
(탄생) 하양 | 검정 절대적인 무저항
가능성 없음
(죽음)

2. 노랑과 파랑에서와 같이 원심적 운동과 구심적 운동,
 그러나 경직된 형식에서.

을 경우) 증가하며, 반면 파랑의 효과는 (검은색을 섞어서) 어둡게 해줌으로써 증가한다. 이와 같은 사실은 아주 어두운 노랑은 결코 존재할 수 없는 만큼 노란색이 밝은(흰) 쪽으로 기운다는 것을 우리가 주시할 경우, 보다 큰 의미를 지닌다. 그러므로 노랑과 하양 사이에는 물리학적 의미에서 깊은 유사관계가 있으며, 마찬가지로 파랑과 검정 사이에도 이와 같은 관계가 성립한다. 왜냐하면 파랑은 검정과 경계를 이루는 농도를 얻을 수 있기 때문이다. 이와 같은 물리적인 유사성 이외에도 정신적인 유사성이 존재한다. 이 후자는 내적 가치라는 점에서 두 쌍(노랑과 하양, 파랑과 검정)을 서로 분명하게 갈라 놓으며, 각 쌍이 가지고 있는 두 가닥을 서로 밀접하게 만든다. (여기에 대한 상세한 것은 다음에 하양과 검정에 대해 설명할 때 논급한다.)

노랑(전형적인 따뜻한 색)을 더 차갑게 만들려고 하면, 그것은 녹색조(綠色調)가 되어, 곧 두 개의 운동(수평적 운동과 원심적 운동)을 잃게 된다. 그 때문에 마치 지향적이고 정력적인 사람이 외적 상황 때문에 이러한 지향성과 정력의 활용에 저해를 받고 있는 경우와도 같은, 어떤 병적인, 초감각적인 성격을 갖게 된다. 완전히 정반대되는 운동으로서 파란색은 노란색에 제동을 건다. 이 때 파란색을 첨가할 경우 결국 두 개의 대립적인 운동은 서로 무마되고 **완전한 부동(不動)과 정지상태가 생겨난다. 여기에서 초록색이 생겨나는 것이다.**

검정 때문에 흐려진 하양에서도 이와 동일한 결과가 생겨난다. 하양은 그것이 지닌 지속성을 잃고, 드디어 **회색**이 생겨난다. 그리고 이 회색은 정신적 가치에서는 초록색과 매우 가깝다.

초록색 속에는 노랑과 파랑이 다시 소생할 수 있는, 일시적으로 마비된 힘으로서 잠재해 있다. 초록색은 회색에는 전혀 존재하지 않는 어떤 생명적인 가능성을 가지고 있다. 이것은 회색이 순수히 활동적인(스스로 움직이는) 힘을 전혀 가지고 있지 않은 색에서 생겨났기

때문에 그러할 뿐 아니라, 한편으로는 정적인 저항에서, 다른 한편에서는 무저항적인 부동성(마치 무한한 힘에 의해서 무한으로 치달리는 장벽이나, 바닥이 없이 무한하게 뚫린 구멍처럼)에서 생겨나는 색에서 비롯했기 때문에 생명적 가능성을 결핍하고 있는 것이다.

초록을 구성하는 두 가지 색들은 활동적이고 그 자체에 하나의 운동을 가지고 있으므로 우리는 이와 같은 운동의 성격에 따라 색채의 정신적 작용을 이미 순수히 이론적으로 정립시킬 수 있다. 마찬가지로 여기에서 우리는 실험을 해 색이 우리에게 영향을 미치도록 할 경우 동일한 결론에 다시금 이르게 된다. 사실상 노란색의 첫번째 운동인 인간을 **향한** 지향성은 (노란색의 강도를 강화시킴으로써) 끈질기게 증진할 수 있다. 그리고 두번째 운동인 한계의 초월과 힘을 주변으로 확산시키는 작용도 무의식적으로 대상을 향해 돌진하고 목적없이 사방으로 발산하는 물질적 힘의 성질과 유사하다. 다른 한편 노란색을 (어떤 기하학적인 형태에서) 직접 관찰할 경우에 그 색은 인간에게 불안감을 주고, 찌르고, 흥분시키고, 색에 표현된 폭력적 성격을 나타낸다. 그리하여 이것은 끝내 대담하고 끈질기게 감정에 영향을 주고 만다.[51] 밝은 색조로 가려는 경향을 다분히 가지고 있는 노란색의 이와 같은 성질은 눈과 감정에 견디기 어려운 힘과 강도를 갖다준다. 이렇게 강도를 높일 경우에는, 마치 항상 높게 불어 예리한 음을 내는 트럼펫이나 고음의 팡파르 나팔소리처럼 울려 퍼진다.[52]

51. 예컨대 바이에른(Bayern) 지방의 노란 우체통이 그 본래의 색을 잃지 않았을 때, 그런 식으로 작용한다. 레몬이 노란색(강한 신맛)이고, 카나리아 새도 노란색(날카로운 노랫소리)이라는 점은 흥미롭다. 여기에 색조의 특별한 강도가 존재한다.
52. 색조와 음조의 상응관계는 물론 단지 상대적이다. 마치 바이올린이 여러 가지 음색에 맞는 음을 낼 수 있듯이, 노란색에서도 사정은 마찬가지이다. 즉 노랑은 여러 가지 악기를 통해 각각 다른 뉘앙스로 표현될 수 있다. 우리는 이 상응관

노란색은 전형적인 지상의 색이다. 노란색은 우리에게 깊은 심도감(深度感)을 줄 수 없다. 파란색을 써서 찬 색으로 만들 때에는 이미 언급한 바와 같이 병적인 색조를 띠게 된다. 이것을 인간의 감정상태와 비교해 보면 광기를 색채로 표현한 것 같은 인상을 주지만, 우울증이라든가 심기증(心氣症)을 나타내는 것이 아니고 발작적인 광포(狂暴), 맹목적인 착란증, 광조(狂躁) 상태를 나타내는 것이다. 미친 사람은 사람을 공격하며, 모든 것을 뒤집어엎고, 자기의 육체적인 힘을 사방으로 뿌리고, 힘을 완전히 소모할 때까지 무계획·무제한으로 힘을 낭비한다. 그것은 마치 안정된 푸른색을 하늘로 날려보낸 눈부신 가을 나뭇잎 속에서 여름이 그의 마지막 힘을 미친 듯이 낭비하는 것과도 같다. 천부적인 심화(深化) 능력을 완전히 결핍하고, 광적인 힘을 가진 색깔이 발생한다. 우리는 이 심화 능력을 **푸른색**에서 발견한다. 동시에, 첫째 인간으로부터 멀어져, 둘째 자기의 중심으로 향하는 물리적 운동에서 비로소 이론적으로 그와 같은 심화 능력을 발견한다. 그리고 이런 사정은 푸른색이 (임의의 기하학적 형태 속에서) 감정에 영향을 미칠 경우에도 마찬가지이다. 푸른색은 심화하려는 경향이 대단히 크기 때문에 색조가 깊으면 그만큼 효과도 강해지며, 내적인 면에서 더욱 특징적으로 작용한다. 푸른색은 심화되면 될수록, 그만큼 더 인간을 무한의 세계로 이끌어 들이고, 순수에 대한 동경과 드디어는 초감각적인 것에 대한 동경을 인간에게 일깨워 준다. 푸른색은 하늘의 색이다. 마치 우리가 하늘이라는 말을 들을 때 푸른색을 상상하는 것처럼.

푸른색은 전형적인 하늘색이다.[53] 푸른색이 극도로 심화되면 안식의 요

계에서 주로 중간음의 순수한 색조를 생각할 수 있으며, 또 진동이나 약음기(弱音器) 등에 의해서 변조되지 않은, 음악에서의 중간음을 생각할 수 있다.

소가 생겨난다.[54] 검은색으로 침잠하면서 푸른색은 인간적이라 할 수 없는 슬픔의 배음(陪音)을 얻게 된다.[55] 그리하여 끝도 없고, 끝이 있을 수도 없는 엄숙한 상태로 무한히 침잠하게 될 것이다. 푸른색은 자신에게 별로 어울리지 않는 밝은 색으로 넘어가면서 무관심한 성격을 나타낸다. 그리고 높고 밝은 푸른 하늘처럼 인간에게서 멀어져 가고 냉담해진다. 그리하여 색이 밝아지면 밝아질수록 음향을 상실하고, 드디어 침묵이 정지상태에 이르렀을 때에 그 색은 희게 될 것이다. 음악적으로 표현한다면 밝은 푸른색은 플루트와, 어두운 푸른색은 첼로와 유사하며, 짙은 색조는 콘트라베이스의 경이로운 음향과 유사하다. 그리고 깊고 장중한 형식을 갖춘 푸른색의 음향은 파이프 오르간의 저음과 비교할 수 있다.

노랑은 예민해지기는 쉬우나, 강렬하게 심화해 침잠할 수는 없다. 반면에 파랑은 예민해지기 어렵고 강렬하게 상승할 수도 없다.

정반대로 다른 이 두 색을 혼합해 이상적인 균형을 얻은 것이 **초록**

53. "…후광(後光)은 황제와 예언자를 위해(그러므로 인간을 위해) 금빛이며, 하늘빛은 상징적 인간을 위해(그러므로 정신적 존재만을 위해) 파랑이다."(콘다코프(Kondakoff)의 『세밀화(細密畵)를 통해 본 비잔틴 미술사(*Nouvelle Histoire de l'Art Byzantin considéré principalement dans les miniatures*)』 vol. II(Paris, 1886-1891), p.38.)

54. 푸른색에는 이 안식의 요소가 초록—이 초록에 대해서는 나중에 살펴볼 것인데, 초록은 지상적인, 자기 만족적인 안식의 색이다—보다는 못하지만, 축제적이며 초지상적인 깊이가 존재한다. 이 점은 문자 그대로 이해할 수 있다. 즉 회피할 수 없는 '세속적인' 것은 이 '초(超)'에 이르는 도상(途上)에 있다. 세속적인 것의 모든 고뇌와 의문과 모순을 체험하지 않으면 안 된다. 아무도 그것들을 피할 수 없다. 여기에서도 외적인 것에 의해서 은폐되는 내적 필연성이 존재한다. 이 필연성의 인식이 곧 '안식'의 근원이다. 그러나 **이러한** 인식은 우리에게서 가장 멀리 떨어져 있으므로, 우리는 색채의 영역에서도 푸른색의 우월성에 접근하기 어려운 것이다.

55. 나중에 언급할 보라색과는 전혀 다르다.

색이다. 여기에서 수평운동은 서로 소멸한다. 또한 원심운동과 구심운동도 소멸하며, 고요해진다. 이것은 이론적으로 쉽게 도달할 수 있는 논리적인 결론인 것이다. 그리하여 눈에 미치는 직접적인 영향과 마침내 눈이 영혼에 미치는 영향은 동일한 결론에 이른다. 이와 같은 사실은 벌써 오래 전부터 의사(특히 안과의사)뿐만 아니라 일반사람들에게 알려져 왔던 것이다. 완전한 초록색은 존재하는 모든 색 중에 가장 평온한 색이다. 그것은 어느 쪽을 향해서도 운동하지 않으며, 기쁨과 슬픔, 정열 등의 여운을 만들지 않으며, 그 무엇을 요구한다든가 어디로 불러내지도 않는다. 이와 같은 운동이 항구적으로 존재하지 않게 되자, 피곤한 인간과 영혼은 편안해지지만, 휴식의 시간이 지나가면 지루해진다. 초록 색조로 그린 그림들은 대부분 이런 주장을 뒷받침해 주고 있다.

노란색으로 그린 그림이 항상 정신적인 따뜻함을 발산하고, 또 푸른색의 그림이 감정을 가라앉히는 것처럼 보이는(그러므로 능동적 작용인데, 이것은 우주의 한 요소로서 인간이 항구적인, 어쩌면 영원한 운동을 위해서 창조되었기 때문이며) 반면, 초록색은 지루한 효과(그러므로 수동적 작용)를 가져온다. 이 수동성은 절대적 초록이 지닌 가장 특징적인 성질인데, 이 성질에서는 일종의 비만과 자기 만족의 냄새가 풍긴다. 그렇기 때문에 색의 영역에서 절대적 초록은 마치 인간세계에서 소위 부르주아 계급에 해당한다. 즉 그것은 부동적이고, 자기 만족적이고 모든 방향에서 제한을 받는 요소인 것이다. 이 초록은 뚱뚱하고 매우 건강해서, 움직이지 않고 있는 암소와 같다. 그가 할 수 있는 것은 단지 되풀이해 씹는 것뿐이며 근시의 희미한 눈으로 세상을 보는 것이다.[56] 초록은, 자연이 일 년 중에 질풍노도(疾風怒濤)의 계절인 봄을 견디어내고 자기 만족적인 평온 속에 침잠해 있는 여름의 지배적인 색이다.(도표 2)

도표 2. 두번째 한 쌍의 대립 : Ⅲ과 Ⅳ(보색으로서의 물리적 성격)

| Ⅲ | **빨강** | **초록** | = 대립 Ⅲ |

대립 Ⅰ을 정신적으로
해소한 것

한 가지 운동

자기 내부에서의 운동

= 잠재적 운동성
= 부동성(不動性)

빨강

원심적 운동과 구심적 운동이 완전히 없어짐
빨강과 초록의 시각적 혼합=회색
하양과 검정의 기계적 혼합=회색

| Ⅳ | **주황** | **보라** | = 대립 Ⅳ |

다음의 1, 2를 통해서 대립 Ⅰ로부터 생김
1. 빨강에서의 노랑의 능동적 요소=주황
2. 빨강에서의 파랑의 수동적 요소=보라

원심적 방향으로　　자기 내부에서의 운동　　구심적 방향으로

완전한 초록이 그 균형을 잃고 노랑으로 상승하면, 생기를 얻고, 젊고 기쁨에 차게 된다. 즉 초록은 다시 노랑을 혼합시킴으로써 능동적인 힘을 얻게 된다. 초록이 파랑으로 기울어 깊게 침잠하면 전혀 다른 음향을 얻는다. 그것은 진지해지고 소위 사색적이 된다. 그러므로 이 때에도 능동적인 요소가 역시 나타나긴 하지만, 그것은 따뜻해진 초록의 경우처럼 완전히 다른 성격을 지닌다.

초록은 밝고 어두워지는 과정에서 무관심하고 평온한 본래의 성격을 유지한다. 이 때에 밝은 쪽으로 가면 전자인 무관심이 더 강하게 울리고, 어두운 쪽으로 가면 후자인 평온이 더 강하게 울린다는 사실은 자연스러운 것이다. 왜냐하면 이와 같은 명암의 변화는 흰색과 검은색을 통해서 이루어지기 때문이다. 나는 음악적으로 이 절대 초록이 바이올린의 조용하고 길게 뽑은 중간 저음을 통해 음악적으로 가장 잘 표현될 수 있다고 생각한다.

이 나중의 두 색―흰색과 검은색―에 대해서는 이미 보편적인 정의가 내려진 셈이다. 더 상세히 설명하자면 **흰색**은 때때로 **무색**으로 간주되었으며(특히 "자연에는 흰색이 없다"[57]고 본 인상주의자들 덕

56. 많은 칭찬을 받는, 이상적인 평형에 대해서도 우리는 그리스도의 말을 상기한다. 즉 "너는 춥지도 않고, 덥지도 않다."

57. 반 고흐(Van Gogh)는 그의 편지에서 흰 벽을 직접 희게 그릴 수 있는지 묻고 있다. 이 질문은 비자주의자에 대해서는 아무런 문제가 되지 않는데, 왜냐하면 그들은 색을 내적 음향으로 이용하기 때문이다. 그러나 이 문제가 인상주의적·자연주의적인 화가에게는 자연에 대한 용감한 암살기도로 나타난다. 또한 이 문제가 후자의 화가들에게는 마치 갈색의 그림자를 파란색으로 바꿔 놓은 것이 동 시대인들에게 던져 주는 느낌만큼 혁명적으로 생각된 것이 틀림없다.('초록빛 하늘과 파란 풀'이라는 좋은 예가 있다) 후자의 경우에 아카데미즘과 사실주의에서부터 인상주의와 자연주의로의 전환을 인식할 수 있는 것처럼, 반 고흐의 질문에서는 '자연 전이(轉移)', 다시 말해서 자연을 알리려는 경향의 핵심이 인식되어야 한다. 그리고 이 경우의 자연이란 것은 외적 현상으로 표현

분인데), 흰색은 물질적인 성질이나 실체로서 모든 색들이 사라진 세계의 상징과 같다. 이 세계는 우리들로부터 너무 높이 떨어져 있기 때문에 우리는 거기에서 아무런 음향도 들을 수 없다. 거기에는 커다란 침묵이 흐른다. 그것을 물질적으로 표현하면, 뛰어넘을 수 없고 파괴할 수 없는, 무한으로 들어가는 차가운 장벽이 우리 앞에 나타나는 것과 같다. **그렇기 때문에 흰색도 역시 커다란 침묵으로서 우리의 심성 (Psyche)에 작용한다.** 여기에서 이 침묵은 우리에게 절대적인 것이다. 흰색은 음악에서 중간 휴지(休止)라고도 할 수 있는 무음(無音)처럼 내적으로 울린다. 이 중간 휴지에서는 한 악장이나 내용의 전개가 다만 일시적으로 중단되는 것이지, 전개의 결정적인 종결이 이루어지는 것은 아니다. **흰색은 죽은 것이 아닌, 가능성으로 차 있는 침묵인 것이다.** 흰색은 갑자기 이해할 수 있는 침묵과도 같은 음향을 울린다. 그것은 젊음을 가진 무(無)이며, 더 정확히 말하면 **시작하기 전의 무요, 태어나기의 무인 것이다. 지구는 빙하기의 백시대(白時代)에 아마 그런 식으로 음향을 냈을 것이다.**

그리고 가능성이 없는 무, 해가 진 후의 죽은 무, 미래와 희망이 없는 영원한 침묵과 같은 것이 바로 검은색의 내적인 울림인 것이다. 이 검은색은 음악적으로 표현하면 완전히 종결되는 휴지요, 이 휴지가 지난 후 악장의 연속이 다른 세계의 시작으로 나타난다. 왜냐하면 이 휴지를 통해 완결한 것은 영원히 끝나는 것이요, 완성하는 것이기 때문이다. 즉 원(圓)은 폐쇄된 것이다. 검은색은 다 타 버린 장작더미처럼 꺼져 가는 빛이요, 어떤 사건이 일어나도 아무것도 느끼지 못하고 모든 것을 흘려 보내는 주검처럼 움직이지 못하는 것이다. 그것은 인생의 종언인

해야 할 것이 아니라, 주로 **내적 인상**의 요소, 간단히 말해서 **표현**의 요소를 말하는 것이다.

죽음 후의 육체의 침묵과도 같은 것이다. **검은색은 외적으로는 가장 음향이 없는 색이다. 그렇기 때문에 검은색 위에서는 어떠한 다른 색도, 말하자면 가장 약한 음향을 가진 색일지라도 좀더 강하고 명확한 음향으로 울리는 것이다.** 그것은 흰색과는 다르다. 흰색 위에서는 거의 모든 색들의 음향이 흐려지고, 많은 색들이 완전히 분해되어 약하고 무력해진 음향만을 남긴다.[58]

흰색이 순수한 기쁨과 때묻지 않은 순결의 의상으로 선택되는 것은 당연하다. 또 검은색이 가장 크고 깊은 슬픔의 의상으로서, 죽음의 상징으로서 선택되는 것도 마찬가지이다. 이 두 가지 색을 등분해서 기계적으로 혼합하면 **회색**이 된다. 물론 이렇게 해서 생겨난 색이 외적인 음향과 운동을 나타낼 수는 없다. **회색은 음향과 운동이 없다. 그러나 이러한 부동성**은 두 개의 능동적인 색들 사이에서 만들어진, **초록색의 휴식과는 다른 성격이다.** 회색은 그렇기 때문에 **절망적인 부동성**이다. 이 회색이 짙으면 짙을수록 절망감은 더해 가고 질식시키는 힘이 나타난다. 회색이 밝아지면 일종의 공기가 유통되고 숨쉴 수 있는 가능성이 생겨나며, 그 색은 어느 정도 숨겨진 희망의 요소를 갖게 된다. 이와 유사한 회색이 초록과 빨강을 시각적으로 혼합시킴으로써 생겨난다. 즉 자기 만족적인 수동성과, 강하고 능동적인 자기 내부의 작열(灼熱) 상태를 정신적으로 혼합시킴으로써 나타나는 것이다.[59]

빨간색은 우리가 생각하는 바와 같이 한계가 없고 특징적인 따뜻한

58. 예컨대 주홍색은 흰색에 대해서는 김 빠지고 흐릿한 울림을 주며, 검은색에 대해서는 쩡쩡 울리는, 놀라운 힘을 획득한다. 밝은 노란색은 흰색에 대해서는 약하게 되며 용해된다. 반면 검은색에 대해서는 매우 강하게 작용해 노란색은 배경에서 벗어나 공중으로 떠다니다가 우리 눈에 들어오는 것이다.

59. 회색은 부동(不動)과 **안식**의 색이다. 들라크루아는 이미 이 점을 예견했다. 그는 초록과 빨강을 섞음으로써 안식을 얻고자 했다.(시냐크의 『들라크루아에서 신인상주의까지』)

색이다. 그것은 생기에 차 있고 활동적이며 동요하는 색으로서 내적으로 작용하지만, 사방으로 자기 힘을 소모하는 노란색이 지닌 경솔한 성격은 가지고 있지 않다. 오히려 빨강은 모든 에너지와 강렬성을 가졌음에도 불구하고, 거의 목적을 의식한 무한한 힘을 강력히 필요로 한다는 것을 보여주고 있다. **거의 외부로 향하지 않고 주로 자기 내부에서 분출하고 작열하는 빨강은 소위 남성적으로 성숙한 색이다.**(도표 2)

그러나 이러한 전형적인 빨강은 현실적으로 커다란 변화와 방황, 차이 등을 허용한다. 빨강은 물질적 형태 속에서 대단히 풍부하고 다양하다. 가장 밝은 것에서 어두운 색조에 이르기까지 다양한 색깔들을 상상할 수 있다. 예를 들면 새턴 레드, 진사(辰砂, 주홍빛), 잉글리시 레드, 꼭두서니빛 빨강 등등. 이 색은 기본 색조를 상당히 보유하고 있으며, 동시에 특징적으로 따뜻하거나 찬 것을 밖으로 드러내 주는 가능성을 보이고 있다.[60]

밝고 따뜻한 빨강(**새턴 레드**)은 중간 노랑과 일종의 유사성을 가지고 있으며(색소로서도 매우 많은 노랑을 가지고 있다), 힘, 에너지, 지향성, 결단성, 기쁨, 승리(완승) 등의 감정을 일깨운다. 빨강은 음악적으로 말하면 완강하게 파고드는 강한 음색과 같은 튜바의 배음적(陪音的) 음향과 함께 트럼펫의 팡파르의 음향을 상기시킨다. **진사**와 같은 중간 상태의 빨강은 예민한 감정을 지속시킨다. 그것은 한결같이 불타오르는 격정과 같으며 쉽게 압도되지 않는, 자기 자신에 충실한 힘과 같다. 그러나 이 힘은 빨갛게 달아오른 철이 물 속으로 들어간 것처럼 파란색에 의해서 약화된다. 이와 같은 빨강은 차가운 것과는 전혀 조화를 이루지 못하며 차가운 것에 의해 자기의 음향과 의

60. 모든 색은 따뜻함과 차가움을 동시에 지닌다. 그러나 이와 같은 대립이 빨강에서만큼 그렇게 큰 경우를 어디에서도 발견할 수 없다. 거기에는 내적 가능성이 충만하게 들어 있다.

미를 상실한다. 또 더 적절하게 말한다면, 이 폭력적이고 비극적인 냉각은 특히 오늘날의 화가들이 기피하고 금기로 삼는 **'불결한'** 색조를 만들어낸다. 그리고 이 화가들의 생각은 부당한 것이다. 물질적인 표상과 본질로서 물질적인 형태 속에 있는 이 불결은 다른 모든 본질과 마찬가지로 자기의 내적 음향을 가지고 있다. 그러므로 오늘날 회화에서 불결한 것을 기피한다는 것은 마치 옛날에 '순수한' 색에 대해 불안해 했던 것과 마찬가지로 불공평하고 편파적인 것이다. 내적 필연성에 근거를 둔 모든 수단이 순수하다는 점을 잊어서는 안된다. 그리하여 외적으로 불결한 것이 내적으로는 순수할 수도 있고, 그 반대로 외적으로 순수한 것이 내적으로는 불결한 경우도 있다. 새턴 레드와 진사를 노랑과 비교해 보면 유사한 성격이 있기는 하지만, 전자에는 인간에게로 향한 지향성이 대단히 적다. 즉 이 빨강은 작열한다. 그러나 **자기 내부**에서 그러할 뿐이다. 그리하여 노란색이 가지고 있는 일종의 광적인 성격이 그 빨강에는 거의 완전히 결핍되어 있다. 때문에 빨강은 노랑보다 더 사랑을 받아 왔는지 모른다. 말하자면 그것은 원시적이고 민예적인 장식에 즐겨 사용되었으며 민족 고유의 복장에도 많이 이용되었다. 왜냐하면 빨강은 야외에서 초록의 보색으로서 각별히 '아름답게' 작용하기 때문이다. 이와 같은 빨강은 주로 물질적이며 대단히 능동적인 성격을 가지고 있다.(따로 고립시켜서 생각할 때) 그리고 노랑과 마찬가지로 침잠하는 경향을 보이지 않는다. 이 빨강은 단지 좀더 높은 주위환경 속으로 빠져 들어가는 가운데 깊은 음향을 얻는다. 검은색에 의해 침잠되는 것은 위험스럽다. 왜냐하면 죽음의 검은색은 작열하는 열기를 가라앉혀 최소한으로 감소시키기 때문이다. 그러나 이 때에 무디고, 생경하고, 거의 운동이 불가능한 **갈색이** 생겨난다. 그리고 이 갈색에서 빨강은 거의 듣기 힘든 부글거리는 소리를 낸다. 그렇지만 이렇게 외적으로 울리

는 낮은 음향에서 크고 강제적인 내적 음향이 솟아난다. 갈색을 필수
적으로 사용함으로써 형언할 수 없는 내적 아름다움, 즉 억제미(抑制
美)가 나타난다. 진사빛 빨강은 저음의 튜바처럼 울리고, 또 강하게
두들기는 북소리와 비교할 수 있다.

본질적으로 차가운 색이 모두 그러하듯, **차가운 빨강**(꼭두서니빛과
같은)도 역시 대단히 침잠한다.(특히 군청색에 의해서) 성격에서도
현저하게 변화해 깊게 작열하는 인상이 증가하는 반면, 능동성은 점
차 사라져 간다. 그러나 다른 한편 이 능동성은 예컨대 짙은 초록에
서와 같이 완전하게 없어지는 것이 아니다. 오히려 그것은 새롭게 힘
에 넘치는 불꽃에 대한 예감이요 기대인 것이다. 마치 본래 속으로
움츠러들었지만 잠복 속에서 노리고 있는 어떤 존재처럼, 또한 격렬
하게 도약할 수 있는 숨겨진 능력을 자체 내에 비장하고 있는 존재
처럼 말이다. 여기에 침잠하는 파란색과 차가운 빨강 사이에는 큰 차
이점이 있다. 왜냐하면 이런 상태의 빨강은 일종의 육체적인 것을 느
끼게 하기 때문이다. 이와 같은 빨강은 정열적 요소를 가지고 있는
첼로의 중음과 저음을 상기시킨다. 이 차가운 빨강이 밝아지면 육체
적인 것, 그것도 순수한 육체적인 것을 획득한다. 그것은 마치 젊고
순수한 기쁨처럼, 또 신선하고 젊고 매우 순수한 소녀의 얼굴처럼 울
리는 것이다. 이 모습은 바이올린의 맑고 노래하는 듯한 높은 음색에
의해서 음악적으로 쉽게 표현된다.[61] 흰색을 혼합해서만 짙어지는 이
색은 어린 소녀들이 즐겨 입는 의복의 색이다.

따뜻한 빨강은 같은 계통인 노랑을 혼합해 명도를 높여 주면 **주황
(오렌지색)**이 된다. 이렇게 혼합시킴으로써 빨강 내부에 있는 운동은

61. 잇달아 울려 퍼지는 작은 종의 순수하고 기쁨에 찬 음향(말방울도 마찬가지인
 데)은 러시아 말로 '나무딸기색의 음향'으로 표현된다. 나무딸기 즙의 색은 이
 미 언급한 밝고 차가운 빨강에 가깝다.

사방으로 퍼져서 주위로 확산하는 운동을 시작한다. 그러나 빨강은 주황 속에서 중요한 역할을 하며 진지한 배음을 유지시켜 준다. 주황은 자기 힘에 자신을 가진 사람과 같다. 그렇기 때문에 특히 건강한 감정을 불러일으킨다. 이 주황은 안젤루스 기도를 알리는 중음의 교회 종소리처럼 울리며, 또는 강한 저음의 음성처럼, 라르고를 연주하는 비올라처럼 울린다.

주황은 빨강이 노랑에 의해서 인간에게로 더 가까이 오게 됨으로써 생겨난 색이며, 다른 한편 빨강이 파랑에 의해서 인간에게서 멀어져 감으로써 생겨난 색이 **보라색**이다. 즉 이 보라색은 인간으로부터 멀어지려는 경향을 가지고 있다. 그러나 이 보라색의 근저에 있는 빨강은 차가워야만 한다. 왜냐하면 빨강이 가진 따뜻함과 파랑이 가진 차가움은 (어떠한 처리에 의해서도) 서로 혼합되지 않기 때문이다. 이 점은 정신적인 영역에서도 마찬가지이다.

그러므로 보라색은 물리적이고 심리적인 의미에서 볼 때 냉각한 빨강인 것이다. 때문에 보라색은 일종의 병적이며, 불꽃이 꺼져 버린 것 같은(석탄 찌꺼기처럼!) 요소를 가지고 있으며, 또한 내부에 비극적인 요소를 가지고 있다. 이 색이 늙은 부인들의 옷에 어울리는 것도 이유가 없는 것은 아니다. 중국인들은 이 색을 상복(喪服)에 직접 사용했다. 보라색은 잉글리시 호른이나 갈대피리의 음향과 유사하다. 그리고 색의 깊이에서는 목관악기(예컨대 파곳)의 저음과 유사하다.[62]

빨강을 노랑이나 파랑과 혼합해서 만들어낸 이 두 색, 즉 주황색과 보라색은 거의 안정되지 않은, 불균형상태에 놓여 있다. 우리는 두 색을 혼합할 경우 균형을 잃는 경향이 있음을 관찰할 수 있다. 그리

62. 예술가들 중에는 안부인사의 물음에 대해 가끔 농담조로 '짙은 보라색'이라고 대답한다. 이것은 아무것도 즐거운 것이 없음을 의미한다.

양극 사이에 있는 색환(色環)으로서의 대립
= 탄생과 죽음 사이에 있는 단순한 색들의 삶
(로마 숫자는 대립의 쌍을 의미한다)

하여 우리는 늘 조심하고 끊임없이 양편에 균형을 맞추어야 하는 줄 타는 광대의 기분을 맛본다. 주황은 어디에서 시작하고, 노랑과 빨강 은 어디에서 끝나는가. 빨강과 파랑을 엄밀하게 갈라 놓는 보라색의 한계는 어디에 있는가.[63]

방금 서술한 특징적인 두 색(주황색과 보라색)은 단순한 원색 색 조의 영역에서 보면 **네번째**이자 마지막인 **대립**인데, 이 색들은 물리적 인 의미에서 세번째 대립의 경우(빨강과 초록)처럼 상호 보색관계에 놓여 있다.(도표 2)

커다란 원처럼, 자기의 꼬리를 물고 있는 뱀(무한과 영원의 상징) 처럼 세 개의 큰 대립을 한 쌍씩 묶어 형성하고 있는 여섯 개의 색들

63. 보라색은 라일락꽃빛으로 번지려는 경향이 있다. 이 라일락꽃빛은 어디에서 끝 나고 보라색은 어디에서 시작하는가.

이 나타난다. 그리고 그 좌우에는 침묵의 두 가지 커다란 가능성인 죽음의 침묵과 탄생의 침묵이 놓여 있다.(도표 3)

이렇게 단순한 색에 관해서 지금까지 언급한 모든 특징들이 매우 잠정적이고 일반적이라는 사실은 명백하다. 그리고 색의 특징으로서 인용하는 감정(즉 기쁨, 슬픔 따위와 같은)도 역시 그러하다. 이 감정들은 영혼의 물질적인 상태일 뿐이다. 색에서 색조는 음악에서 음조처럼 매우 예민한 본성인데, 말로 표현하기 어려운 영혼의 섬세한 진동을 일깨워 준다. 아마도 모든 색조는 궁극적으로 언어적인 표현이 가능하겠지만, 그러나 말로써 완전하게 표현해낼 수 없는 어떤 것이 그대로 남을 수 있다. 말하자면 색조에 사치스럽게 부속된 것이 아닌, 색조 내부에 존재하는 본질적인 어떤 것이 그대로 남을 수 있다. **그러므로 언어는 색에 대한 단순한 암시일 뿐이요, 색을 상당히 외적으로 특징짓는 것에 지나지 않는다.** 색의 본질성이 언어에 의해서든, 또 다른 매체에 의해서든 대체되는 것이 불가능하다는 점에 이 기념비적인 예술의 가능성이 존재한다. 그리하여 매우 풍부하고 상이한 결합 가운데 지금까지 밝혀진 사실에 근거를 둔 하나의 결합을 발견할 수 있다. 즉 동일한 내적 음향이 상이한 여러 예술들을 통해 동일한 순간에 표현될 수 있으며, 이 때 개개의 예술은 이러한 보편적인 음향 이외에 자기의 독자적인 본질적 플러스를 보여줄 것이며, 그것을 통해서 **하나의** 예술로써는 도달할 수 없는 풍부함과 힘을 보편적인 내적 음향에 덧붙이게 될 것이다.

힘과 깊이라는 면에서 위와 같은 조화에 필적하는 어떠한 부조화도, 하나의 예술이 지닌 우월성과 여러 개의 상이한 예술이 지닌 대립의 우월성과 어떠한 무한한 결합도 결국은 조용하게 공명하는 다른 예술들의 바탕 위에서 가능하다는 점은 누구나 알 수 있다.

한 예술을 다른 예술로 대체시킬 수 있는 가능성이(예컨대 언어에

의해서 문학이) 여러 예술들이 각각 달라야 하는 필연성을 부정하는 견해라는 것을 우리는 종종 듣게 된다. 그러나 사실은 그렇지 않다. 앞서 말했듯이 상이한 예술들을 통해서 동일한 음향을 정확하게 반복한다는 것은 불가능하기 때문이다. 그러나 이러한 것이 가능하다고 할지라도 동일한 음향의 반복이 적어도 외적으로는 다르게 채색될 것이다. 그러나 이것 역시 그렇지 않다고 하더라도, 즉 종류가 다른 여러 예술들을 통해서 동일한 음향이 반복된다고 할 경우에 언제나 매우 정확하게 **동일한** 음향(외적 음향과 내적 음향의 의미에서)을 얻어낼 수 있다고 할지라도, 이런 종류의 반복도 역시 충분치 않다. 왜냐하면 각자는 누구나 자기 나름의 예술적 재능을 타고나기 때문이다.(능동적이든 수동적이든 간에, 예컨대 음향을 창조하는 입장이거나, 또는 수용하는 입장이거나 간에) 그러나 사실이 또 그렇지 않다고 할지라도 그에 의한 반복이 단순히 무의미한 것은 아니다. 동일한 음향의 반복, 즉 동일한 음향의 축적은 감정을 성숙시키는 데(뿐만 아니라 가장 예민한 실체를 성숙시키는 데)에 필요불가결한 정신적 분위기를 농축시킨다. 마치 여러 종류의 과일들을 익히기 위해서는 온실의 농축된 기온이 필요하고 또 그것이 성숙을 위한 절대조건인 것처럼 말이다. 그에 관한 쉬운 예는 개별적인 인간에게서 찾아볼 수 있다. 마치 처음으로 떨어진 한 방울의 빗물이 매우 강도가 있는 물질을 뚫을 수 없는 것처럼, 우리가 하나하나의 개별적 행동, 사고, 감정 등을 강렬하게 받아들일 수는 없지만, 그러나 그것들이 반복됨으로써 우리는 마침내 강력한 인상을 받게 마련이다.[64]

우리는 정신적 분위기를 이처럼 어느 정도 구체적인 예를 통해서만 상상해서는 안 된다. 이 분위기란 것은 공기와 같은 것으로서 순

64. 외적인 면에서 보면 광고의 효과는 이러한 반복에 기초를 두고 있다.

수하기도 하겠지만, 한편으로 상이한 여러 이질적 요소로 충만할 수 있는, 바로 그런 정신적 분위기인 것이다. 누구나 관찰할 수 있는 행동, 외적으로 표현할 수 있는 사고, 감정 등뿐만 아니라 '아무도 알 수 없는' 완전히 감추어진 행동, 명백하게 드러나지 않는 사상, 표현되지 않는 감정(그러므로 인간의 내면에서 일어나는 모든 활동을 포함해서) 등도 정신적인 분위기를 형성하는 요소들인 것이다. 자살, 살인, 폭행, 천박하고 저속한 생각, 증오, 적개심, 이기주의, 질투, '애국심', 당파심 등은 정신적 형성물이요, 분위기를 **만들어내는** 정신적 본질인 것이다.[65] 그리고 이와는 반대로 자기 희생, 원조, 고결한 사상, 사랑, 이타주의, 다른 사람의 행복을 기뻐하는 것, 박애주의, 정의감 등은 태양열이 세균을 살해하듯 전자의 요소들을 죽여 없애고 순수한 분위기를 재건하는, 바로 그런 정신적 본질인 것이다.[66]

또 다른(더욱 복잡한) 반복은 상이한 여러 요소들이 서로 다른 형태로 관여하는 반복이다. 우리의 경우를 놓고 보면 여러 요소들이란 곧 여러 예술들을 말하는 것이 된다.(기념비적 예술은 여러 예술들이 이렇게 실현되고, 총합될 때 생겨난다) 반복의 이러한 형태는 더욱더 강력해지는데, 왜냐하면 인간의 본성은 본래 서로 다르고 개별적인 수단에 다양하게 반응을 일으키기 때문이다. 즉 첫번째 사람에게 가장 접근하기 쉬운 형태는 음악적 형태인데(이 점은 보편적으로 모든 사람에게 작용하지만, 드물게 예외도 있다), 반면 두번째 사람에게는

65. 자살의 시대와 서로 반목하는 전쟁의 감정을 가진 시대가 있다. 전쟁과 혁명(이 후자는 전쟁보다는 복용량이 적다)은 자살과 전쟁 감정에 의해 전염된 분위기의 산물인 것이다. 네가 (다른 사람에게—역주) 적용하는 척도는 너 자신에게도 적용될 것이다!

66. 이와 같은 시대를 역사도 알고 있다. 가장 약한 사람들이 정신적인 투쟁에 분기했던 초기 기독교시대보다 더 위대한 시대가 있었을까. 전쟁과 혁명의 시대에도 이런 유의 원동력들이 있게 마련이며, 그것들은 감염된 분위기를 맑게 해준다.

그것이 회화가 되는 수도 있고, 또 세번째 사람에게는 문학 등이 되기도 한다. 그 외에도 상이한 여러 예술들 속에 숨은 힘들은 근본적으로 다르기 때문에 모든 예술이 자기의 고유한 힘을 바탕으로 고립적으로 작용한다고 하지만, 그 숨은 힘은 동일한 인간에게서도 소기의 성과에 이르게 한다.

매우 정의하기 어려운, 개별적으로 고립된 색의 이와 같은 작용은 다양한 가치들이 **조화를 이루는** 근거가 된다. 고유한 색조로 그린 그림들(공예적인—완전히 장식적인 설비)은 예술적인 감정에 의해서 선택된다. 한 색조를 침투시키는 것, 말하자면 한 색깔에 다른 색깔을 혼합시킴으로써 병립적으로 존재하는 두 가지 색깔을 종합하는 것은 때때로 색채조화가 구축되는 근거인 것이다. 색의 작용에 대해 이미 언급했듯이 또 우리는 의문과 예감과 해석으로 충만한, 그렇기 때문에 모순으로 충만한(사람들은 역시 삼각형의 여러 층[67]에 대해 생각한다) 시대에 살고 있다는 사실에서 우리 시대에는 개별적인 색에 근거하는 조화가 거의 적합하지 않다는 결론을 쉽게 이끌어낼 수 있겠다. 우리는 모차르트의 작품을 어쩌면 선망적으로, 또 비극적 공감을 가지고서 듣게 된다. 그 음악은 우리의 내면 생활의 소용돌이 속에서 즐거운 휴식이요, 위안이요, 또한 희망인 것이다. 그러나 우리는 역시 과거의 다른 시대, 즉 근본적으로 우리와는 낯선 시대에서 울려나오는 음향처럼 그 음악을 듣는다. 색조의 투쟁, 잃어버린 균형, 붕괴된 '원칙', 예기치 않은 북치기, 커다란 의문, 그럴싸한 목표도 없는 노력, 분열된 충동과 동경, 많은 것을 하나로 묶는 사슬과 굴레의 분쇄, **대립과 모순—이것이 우리의 하모니이다.** 이 하모니에 기초를 두고 있는 **구성은 색채와 소묘적 형태를 통합하는 것인데, 이러한 통합은 그 자체가**

67. 삼각형의 각 변을 사회계층으로 이해할 수 있다.—역주

독립적으로 존재하며, 또 내적 필연성에 의해서 도출되며, 이렇게 해서 생겨나는 공통적인 생명에서 소위 그림이라고 하는 전체를 형성시킨다.

이 개별적인 부분들만이 본질적인 것이다. 그 나머지 모든 것(따라서 대상적 요소도 역시 포함해)은 부차적이며, 배음적일 뿐이다.

이런 점에서 두 가지 색을 서로 배합하는 것은 역시 당연한 논리적 귀결이다. 이제 반논리(反論理)라는 동일한 원칙 위에서 오랫동안 부조화적이라고 생각해 왔던 색들이 병렬된다. 가령 빨강과 파랑을 이웃에 놓는 것, 말하자면 전혀 물리적인 연관과 상관없는 이 색들이 그러한 예가 될 것인데, 그럼에도 이 색들은 커다란 **정신적 대립**을 통해서 가장 강력하게 작용하는, 가장 적합한 조화들 중에 하나로서 오늘날 선택되고 있는 것이다. 우리들의 조화는 어느 시대를 막론하고 예술에서 위대한 원칙이었던 대립의 원칙에 주로 근거를 두고 있다. 그러나 우리의 대립은 **내적** 대립으로서, 그것은 홀로 존재하며, 조화를 이루는 다른 원칙들의 모든 도움(오늘날에는 차라리 방해이며 과잉이다)을 배격한다!

빨강과 파랑을 이처럼 나란히 놓는 것(병치)은 원시인들에게서 선호되었으며(고대 독일과 이탈리아 등지에서), 또 그것이 오늘날까지도 그 시대의 유물(예컨대 민속적인 형태의 우상조각)에서 발견된다는 점은 주목할 만하다.[68] 우리는 이와 같은 회화작품과 채색한 조각작품에서 빨간 상의와 파란 외투를 입은 성모상을 자주 볼 수 있다. 이것은 마치 **현세적** 인간에게 보냈던 **하늘의** 은총과, 또 **신적(神的)인 것**을 통해서 **인간적인 것**을 덮었던 **하늘의** 은총을 예술가가 표현하고자 했던 것처럼 보인다. 우리의 조화를 특징짓는 가운데, 바로 '오늘날'

68. '지난날' 일류 화가의 한 사람인 프랑크 브랭귄(Frank Brangwin)은 색채주의자로서 많은 옹호를 하면서, 그의 초기 그림에 이와 같은 색태 병치를 사용했다.

내적 필연성은 무한히 많은 표현 가능성을 필요로 한다는 논리적 귀결이 생겨난다.

'합법적' 또는 '비합법적'인 병치, 여러 가지 색들의 충돌, 다른 색으로써 한 색을, 또 하나의 색으로써 많은 색을 압도하는 것, 색점(色點)을 정확히 표현하는 것, 한 색과 많은 색을 용해하는 것, 묘선(描線)의 구획으로써 흐르는 색점을 억제하는 것, 이 묘선의 구획 위로 색점을 솜씨없게 넘쳐흐르게 하는 것, 서로 흘러 들어가게 하는 것, 날카롭게 구분짓는 것 등등은 도달할 수 없는 먼 곳에서 헤매고 있는 일련의 순수회화적인(=색채적인) 가능성을 열어 주고 있다.

대상적 재현에서 멀어져 **추상의 영역**으로 내딛는 첫걸음은 회화적 관점에서 볼 때 **삼차원을 배격하는 것이요, 다시 말하면 회화로서의 '영상'을 평면으로 유지하려는 노력**이었던 것이다. 살을 붙이는 일(모델링)은 폐지되었던 것이다. **이렇게 함으로써 구상적 대상은 추상적 대상으로** 옮겨졌으며, 이것은 분명한 발전을 의미했던 것이다. 그러나 이러한 발전은 많은 가능성을 캔버스의 현실적 평면에 고정해 못박는 결과를 가져왔으며, 여기에서 회화는 전혀 새로운 물질적 배음을 획득했던 것이다. 동시에 이러한 못박음은 많은 가능성을 제한하는 것이었다.

이러한 물질성과 제약성에서 벗어나려는 노력은 구성적인 것을 추구하는 노력과 일치하며, 따라서 **하나의 평면을 포기하지** 않으면 안되었다. **우리는 형상을 관념적 화면(Fläche) 위에서 그려내려고 애써 왔다. 물론 이 때의 관념적 화면이란 것은 캔버스의 물질적 평면에 앞서서 형성해야만 하는 것이다.**[69] 그리하여 평면 삼각형의 구도에서 조형화한 삼차원적 삼각형, 즉 피라미드 구도(소위 '입체파')가 생겨났던 것이다. 그러나 곧

69. 예컨대 『신미술가 연합(*Neue Künstlervereinigung*)』(München, 1910-1911)이라고 불리는 예술가 그룹 전시회(제2회) 도록에서 르 포콘예(Le Fauconnier)의 논문 참조.

여기에서도 이런 형태에만 집착한 결과로 다시금 여러 가지 가능성을 빈약하게 만든 둔화 운동이 생겨났다. 그것은 내적 필연성에서 비롯한 원칙을 외적으로 적용한 데에서 일어난 불가피한 결과이다.

결국 커다란 중요성을 차지하고 있는 이 문제에서 다음과 같은 사실을 잊어서는 안 된다. 말하자면 물질적인 화면을 유지하면서 관념적인 화면을 형성하는 또 다른 수단, 즉 관념적인 화면을 이차원적 평면으로 고정시킬 뿐만 아니라, 삼차원적 공간으로 충분히 이용할 수 있는 또 다른 수단이 존재한다는 사실이다. 단지 선의 가늘기와 굵기, 더 나아가서 화면 위의 형태 배치, 한 형태를 다른 형태로써 교차시키는 것 등은 공간을 소묘적으로 연장시키는 예로서 충분하다. 유사한 가능성을 색이 제공해 주는데, 색이 올바르게 사용될 때에는 전진, 후진이 가능하고, 전후방의 지향이 가능하며 그림을 공중에서 둥둥 떠다니는 존재로 만들 수 있다. 이것은 공간의 회화적 연장을 동시에 의미한다.

이러한 두 가지 연장을 화음, 또는 불화음 속에서 통일시키는 것은 선적·색채적 구도가 갖는 가장 풍부하고도 강력한 요소 중의 하나이다.

7. 이론

현대 하모니의 특성에서 우리는 완전한 이론을 구축한다든가,[70] 또한 회화의 일반적 기초를 만들어내는 것이 그 이전보다도 우리 시대에 더욱 가능성이 적다는 결론을 자연히 얻게 된다. 사실상 이와 같은 시도는 이미 인용한 레오나르도 다 빈치의 작은 숟가락의 척도가 가져온 것과 동일한 결과에 이를 것이다. 그러나 회화에는 확고한 규칙, 즉 주조지음(主調低音)을 상기시키는 원칙이 존재하지 않을 것이라는 주장, 또는 이러한 규칙은 항시 아카데미즘에만 이르게 될 것이라는 주장 등은 역시 성급한 결론이겠다. 음악도 역시 자기의 문법을 가지고 있다. 그러나 그 문법은 살아 있는 모든 것이 그러하듯 장구한 세월 동안 변화하는 것이며, 한편으로는 조력자처럼, 마치 일종의 사전처럼 항시 효과적으로 이용하는 것이다.

그러나 오늘날 우리들의 회화는 또 다른 상황에 놓여 있다. 즉 '자연'에 대한 직접적인 의존성에서 벗어나려는 회화의 **해방 운동**은 이제

70. 이와 같은 것은 이미 시도되었다. 그리고 회화와 음악의 상응성(Parallelismus)이 거기에 많은 기여를 했다. 예컨대 『신경향(*Tendances Nouvelles*)』, No.35에 실린 앙리 로벨(Henri Rovel)의 「회화의 화음과 음악의 화음은 동일한 법칙이다(Les lois d'harmonie de la peinture et de la musique sont les mêmes)」(p.721) 참조.

막 시작되고 있다. 지금까지 색채와 형태가 내적인 대리자로 사용되었다면, 그것은 주로 무의식적인 것이었다. 구성을 기하학적 형태에 종속시키는 일은 이미 고대미술(예컨대 페르시아)에서 적용되었다. 그러나 순수히 정신적인 토대 위에서 구축하는 것은 오랜 시간을 요하는 과업으로서, 이러한 과업은 처음에는 상당히 맹목적으로 보이고, 운을 하늘에 내맡기는 식으로 시작한다. 이 때에 화가는 자기의 눈뿐만 아니라 영혼을 개화시킬 필요가 있다. 그래야만 화가의 영혼은 색의 균형을 맞출 수 있게 되며, 외적 인상을(물론 때때로 내적 인상도) 받아들일 경우뿐만 아니라 작품을 만들 때에도 결정적인 힘으로 작용한다.

오늘날 우리는 자연과 맺은 유대를 폐기하며, 강렬하게 자유에 도전하고, 마침내 순수한 색과 독립적인 형태를 배합함으로써 만족을 얻는 등의 일을 시도한다면, 우리는 기하학적 장식처럼 보이는, 즉 더 강경하게 말한다면 넥타이나 양탄자와 같은 작품을 만들지도 모른다. **색과 형태의 미는**(순수한 유미주의자의 주장이나 또는 주로 '미'를 목적으로 하는 자연주의자들의 주장에도 불구하고) **그 자체가 예술에서 충분한 목적이 되지 않는다.** 우리는 오늘날 회화가 지닌 기본적인 상황 때문에 자연에서부터 완전히 해방된 색채구성과 형태구성에서 내적인 체험을 얻는다는 것은 거의 불가능하다. 물론 신경진동은 나타날 것이지만(공예작품 앞에서 우리가 느끼는 것처럼) 그것은 주로 신경의 영역에 국한되어 있다. 왜냐하면 신경진동은 지나치게 가벼운 정도의 감정의 진동이나 영혼의 동요만을 불러일으킬 것이기 때문이다. 그러나 정신적 전환이 직접 폭풍 같은 템포로 다가왔으며, 인간의 정신생활의 가장 '확고한' 토대인 실증과학 역시 붕괴되어 물질의 용해를 눈앞에 두고 있다는 사실을 우리가 염두에 둔다면, 이 순수한 구성의 '시간'이 우리에게서 멀리 떨어져 있지 않음을 주장

할 수 있다.

물론 장식문양 역시 전혀 생명이 없는 존재로 보아서는 안 된다. 장식문양은 우리가 더 이상 이해할 수 없거나(고대 장식문양의 경우), 비논리적인 혼돈으로 모호하게 되어 있는 자기 고유의 내적 생명을 가지고 있다. 말하자면 우리는 거기에서, 소위 어른과 태아가 동일하게 취급되어 사회적으로 같은 역할을 하는 세계, 또는 신체의 각 부분에서 떨어져 나간 존재들이 독립적으로 생명을 유지하는 코, 발가락, 배꼽 등과 함께 동일한 무대에 놓이게 되는 세계를 보게 된다. 그것은 만화경의 혼돈인데,[71] 여기서는 그 지배자가 물질적 우연인 것이지, 정신은 아닌 것이다. 이와 같이 전혀 이해를 하지 못하든가, 또는 이해를 할 수 없음에도 불구하고, 이 장식문양은 우연적이고 무계획적이긴 하지만 우리에게 분명히 영향을 미친다.[72] 동양의 문양은 스웨덴, 아프리카, 고대 그리스 등의 문양과는 내적인 면에서 완전히 다르다. 예컨대 옷감의 무늬를 재미있는, 진지한, 슬픈, 생기에 찬 등으로 표현하는 것은, 마치 음악가가 악곡의 연주를 이끌어 가기 위해 항시 사용하는 형용사(알레그로, 세리오소, 그라베, 비바체 등등)와 같다고 하는 일반적인 습관이 전혀 근거가 없는 것은 아니다.

문양도 옛날에는 자연에서 유래했다는 사실은 대체로 가능한 얘기다.(근대의 공예가 역시 그의 모티프를 들이나 숲에서 구한다) 그러나 외적인 자연과는 다른 그 어떤 원천도 사용되지 않았음을 우리가 가정한다고 하더라도, **한편 훌륭한 문양에는 자연형태와 색깔이 순수히 외적으로 취급된 것이 아니라, 거의 상형문자풍으로 사용된 상징으로서 취급되었**

71. 이와 같은 혼란은 물론 분명한(특수한—불문판 주) 생명현상이지만 다른 영역에 속한다.

72. 방금 언급한 세계 역시 절대적으로 고유한 내적 음향을 지닌 세계이며, 이 내적 음향은 **근본적으로**, 원칙적으로 필연적이며, 많은 가능성을 제공한다.

다는 점을 기억해야만 한다. 그렇기 때문에 문양은 점점 이해할 수 없게 되며 우리는 이 이상 더 그의 내적 가치를 해독해낼 수 없게 된다. 예컨대 정확한 육체적 특징이 문양형태에 남아 있는 중국의 용(龍)은 별로 우리에게 영향을 주지 못한다. 그리하여 우리는 그것을 식당이나 침실에서 아무렇지 않게 쳐다볼 수 있으며 오히려 민들레꽃을 수놓은 식탁보만큼도 거기에서 감명을 받지 못하는 정도이다.

아마도 이 여명기가 끝날 때쯤 해서 다시금 새로운 문양이 발달할 것이다. 그러나 그 문양은 거의 기하학적 형태로 이루어지지 않을 것이다. 그러나 오늘날, 우리가 처한 위치에서 이러한 문양을 억지로 만들어내려는 시도는, 마치 전혀 벌어지지 않은 꽃봉오리를 손가락의 힘으로 개화시키려 하는 시도와도 같다.

우리는 지금까지도 외적 자연에 긴밀히 연관되어 있어서 우리들의 **형태**를 거기에서부터 이끌어내어 창조하지 않으면 안 된다. (순수 추상회화는 아직까지 드물다.)[73] 이제 유일한 문제는 다음과 같은 것이다. 즉 우리는 이 형태를 어떻게 만들어야만 하는가. 말하자면 이 형태를 변경시킬 수 있는 자유는 어디까지 갈 수 있는가, 그리고 이 형태는 어떠한 색과 결합해야 하는가 등이다.

이 자유는 예술가의 감정이 도달할 수 있는 그만한 거리까지는 가야 한다. 이러한 관점에서 예술가의 감정을 정화시킬 필요성이 얼마나 큰 것인가를 알 수 있다.

위에 언급한 두번째 문제, 즉 형태와 색의 관계에 대해서는 다음의 몇몇 예가 충분한 답변이 될 것이다.

항상 격동적이며, 고립적으로 관조된, 따뜻한 빨간색은 그 색이 더 이상 고립적으로 존재하지 않고, 또 추상적 음향으로 머물러 있지도

73. 이 괄호 부분은 역자가 참고한 독문판(제10판)에는 생략되어 있고 영·불문판에만 남아 있다.—역주

않고, 오히려 본질적 요소로 향하게 될 때, 그리고 이 때에 자연적 형태와 결합되면서 자기의 내적 가치를 근본적으로 바꾸게 된다. 빨강을 여러 가지 자연적 형태와 이런 식으로 총합시키는 것은 여러 가지 내적인 효과를 야기시키게 된다. 그러나 이 내적 효과는 빨간색이 고립상태에서 가지고 있던 효과에 의해서 동질적인 음향을 갖게 될 것이다. 이제 이 빨간색을 하늘, 꽃, 옷, 얼굴, 말, 나무 등에 연결시켜 생각해 보자. 붉은 하늘은 우리에게 낙조와 화재 또는 그와 유사한 것을 연상시킨다. 그러므로 이 때에는 '자연적인'(이 경우 축제적인, 절박한) 효과가 생겨난다. 이제는 물론 많은 것들이 붉은 하늘과 결합된 다른 대상들을 취급하는 방법에 의존하게 된다. 다른 대상들이 인과관계 속에서 자기와 어울리는 색들과 결합할 경우 하늘에서의 자연적인 요소는 더욱더 강한 음향을 낼 것이다. 그러나 다른 대상들이 자연에서 멀어질 때에는, 그것들은 하늘의 '자연적' 인상을 약화시켜, 자칫하면 없애 버리기조차 한다. 빨강을 얼굴에 연관시켜 생각할 때에도 결과는 매우 유사하게 된다. 여기에서 빨강은, 묘사한 인물의 감정적 동요를 나타내거나 또는 특수한 조명에 의한 것으로 설명되는데, 이 때에 이러한 효과들은 그림의 다른 부분에 나타나는 커다란 추상성에 의해서만 소멸할 수 있다.

그에 반해서 의복의 빨간색은 전혀 경우가 다른데, 왜냐하면 누구나 빨간색의 의복은 선호할 수 있기 때문이다. 그리하여 빨강은 '회화적' 필요성을 가장 잘 제공해 줄 것이다. 왜냐하면 여기에서 빨강은 어떠한 물질적 목적과도 직접 연관하지 않고서도 사용할 수 있기 때문이다. 그러나 이 의복의 빨간색과 그 빨간 의복을 입은 인물 간의 상호작용이 생겨난다. 예컨대 그림의 전체적 특색이 슬픈 분위기이고, 특히 이 특색이 빨간 옷을 입은 인물에 집중할 경우(전체 구도에서 인물의 위치, 인물 특유의 움직임, 얼굴 표정, 머리의 자세, 얼굴

의 색 등에 의해서), 이 의복의 빨강은 감정의 불협화음으로서, 그림의 비애감, 특히 주인공의 비애감을 매우 강조하게 된다. 여기에서 그 자체가 비애적인 다른 색은 극적인 요소를 감소시킴으로써 인상을 무조건 약화시킬 것이다.[74] 그러므로 다시금 이미 상술한 대립의 원칙이 나타난다. 극적인 요소는 단지 빨간색을 비애적인 전체 구성에 연결시킴으로써 생겨난다. 왜냐하면 빨간색은 완전히 고립될 경우(말하자면 빨간색이 영혼의 잔잔한 거울면에 떨어질 때에는), 일상적 상태에서 결코 비애감을 불러일으키지 않기 때문이다.[75]

똑같은 빨간색을 나무에 적용할 때에는 다시 사정이 달라진다. 빨강의 기본색조는 이미 언급한 모든 경우에서와 같이 그대로 남는다. 그러나 가을의 심성적(seelisch) 가치가 거기에 덧붙게 된다.(왜냐하면 '가을'이란 말이 단지 심성적 통일체이기 때문이다. 마치 그것이 모든 현실적·추상적·비구상적·구상적 개념인 것처럼) 색은 완전히 대상과 결합해 있으며, 내가 빨간색을 의복에 적용시켰을 때 언급한 극적인 배음이 없이도 독자적으로 작용하는 요소를 형성한다.

끝으로 완전히 다른 경우는 빨간 말(馬)의 경우이다. 이미 이 단어가 풍기는 음향은 우리를 다른 분위기로 옮겨 놓는다. 빨간 말이라고 하는 당연한 불가능성이 이 말이 처해 있는 부자연스런 환경을 필연적으로 요구한다. 그렇지 않은 경우라면 그 종합적 효과는 호기심으로 작용하거나(그러므로 다만 표면적이고 완전히 비예술적인 효과),

74. 이와 같은 모든 경우와 본보기 들은 도식화한 가치로서만 고려할 수 있다는 사실을 여기서 다시 한 번 강조할 필요가 있다. 이 모든 것은 관습적이고, 구성의 커다란 작용에 의해서, 또한 한 줄의 선에 의해서 쉽게 변경할 수 있다. 이 영역에서 가능성은 무한한 것이다.

75. '슬픔' '기쁨'이라는 표현은 매우 단순한 본성이며, 또 이것들이 섬세하고 구체화하지 않은 감정의 진동에 이르는 이정표의 역할을 한다는 점을 항시 강조해야 한다.

또는 서투르게 꾸민 동화로[76](그러므로 비예술적인 효과를 가진 당연한 호기심으로) 작용할 수 있다. 일상적인 자연적 풍경과, 살을 붙여 해부학적으로 묘사한 인물들을 이 빨간 말과 함께 놓을 때에는 불협화음이 형성되는데, 이 불협화음에서는 여하한 감정도 수반되지 않으며, 하나로 결합될 여하한 가능성도 존재하지 않는다. 이 하나를 어떻게 이해하느냐, 또 그것은 어떻게 존재할 수 있느냐 하는 문제는 바로 오늘날의 조화를 규정함으로써 해결된다. 여기서 다음과 같은 결론을 얻을 수 있다. 화면 전체를 분산시키고, 모순에 빠지게 하며, 모든 종류의 외적 화면을 통해 이끌고, 이 화면 위에 구축할 수 있는 가능성이 생겨나며 이 때 **내적 화면은** 항상 동일하게 남아 있다는 결론이다. 화면 구축의 요소는 바로 이러한 외적인 것에서가 아니라, 바로 **내적 필연성**에서 찾을 수 있다.

그림을 바라보는 관람자는 이러한 경우에 '의미', 즉 그림의 각 부분의 외적 관계를 찾는 데에 매우 익숙해져 있다. 다시금 이러한 물질주의의 시대는 모든 생활과 역시 예술 속에서도 그림을 단순히 마주할 수 없는 관람자(특히 '예술전문가' 처럼), 그러면서도 그림에서 가능한 모든 것을 구하는 관람자(자연모방, 예술가의 기질을 통한 자연—그러므로 이러한 기질, 직접적인 정취, '회화', 해부학, 원근법, 외적 기분 등등)를 길러냈다. 그러나 그는 결코 그림의 내적 생명을 느끼려 하거나 **그림이** 자신에게 직접 미치는 영향을 받아들이려 노력하지 않는다. 외적 수단에 현혹된 그의 정신적인 눈은 이 외적 수단을 통해 내적으로 살아 있는 것, 바로 **그것을** 구하려 하지 않는다. 우리가 어떤 사람과 흥미있는 대화를 나눌 때에 우리는 자신을 그 사

76. 동화가 **완전하게** '이조(移調)' 되지 않았을 때에 우리가 거기에서 얻는 이미지는 영화로 만든 동화 그림의 경우와 유사하다.

람의 영혼 속에 침잠시켜 그의 내적인 상태, 사상, 감정 등을 찾으려 애쓴다. 그러나 그가 사용한 단어라든가, 철자의 구성, 발음의 합목적성 따위에 대해서는 생각하지 않는다. 즉 말할 때 공기가 허파로 흡입되는 것이 필요하고(해부학적 부분), 또 공기의 배출과 혀와 입술의 특수한 위치에 따라서 공기진동이 유발되며(물리학적 부분), 이 공기진동은 다시 고막을 통해 우리 의식에 전달되며(심리학적 부분), 신경작용을 얻게 되는(생리학적 부분) 등등의 합목적성에 대해서는 관심을 두지 않는 것이다. 우리가 대화할 때 이와 같은 모든 부분들은 부차적이고, 순수히 우연적이며, 또 순간적으로 필요한 외적 수단으로서 이용하고 있음을 우리는 알고 있다. 그리고 **대화의 본질은** 생각과 감정의 전달이라는 점을 우리는 알고 있다. 우리가 예술작품을 대하는 태도도 이와 마찬가지여야 하며 그렇게 함으로써 작품의 직접적인 추상 효과를 거둘 수 있어야 한다. 그래야만 순수한 예술적 수단을 사용해 표현할 수 있는 가능성이 점차로 발달할 것이며, 내적 언어에 이르기 위하여 외적 세계에서 형태들을 차용할 필요가 없게 될 것이다. 여기에서 내적 언어들은 형태와 색을 이용하면서 내적 가치 속에 있는 동일한 형태들을 약화시키거나 강화시킬 기회를 오늘날 우리에게 부여하는 것이다. 대립(슬픈 구성에서 빨간 의상과 같은)은 한없이 강력해질 수 있으나, 그것은 동일한 정신적 차원에서 유지되어야 한다.

그러나 이러한 차원이 존재한다고 해도 여기에서 우리가 이미 제시한 색의 문제가 완전하게 해결되지는 않는다. '비자연적' 대상과 그에 적합한 색은 동화와 같은 구성 효과를 가져오면서 쉽게 문학적 음향을 획득한다. 이러한 결과는 관람자를 동화와 같이 조용한 분위기에 젖어 들게 하며, 이 때 그는 첫째로 허구적 이야기를 구하며, 둘째로 순수한 색채효과에 대해 무감각하거나 또는 조금밖에 느끼지

못한다. 어쨌든 이 경우에 색의 직접적이며, 순수한 내적 효과는 더 이상 가능하지 않다. 즉 외적 요소는 내적 요소를 쉽게 압도한다. 일반적으로 인간은 깊숙이 침잠하는 것을 좋아하지 않으며, 적은 노력을 요하는 피상에 머물고자 한다. 왜냐하면 표면이란 것은 보다 적은 노력을 요구하기 때문이다. "그 어떠한 것도 외면적인 것보다 더 깊이가 있는 것은 없다"는 말이 있으나 이 때의 깊이라는 것은 늪의 깊이와도 같은 것이다. 다른 한편 '조형예술'보다 더 쉽게 여겨지는 예술이 있는가. 어쨌든 관람자는 자기 자신이 동화의 세계에 있다고 믿자마자, 곧 강력한 영혼적 진동에 대해 면역을 갖는다. 그리하여 작품의 목적은 사라져 버린다. 때문에 첫째로 동화적 효과를[77] 배격하고, 둘째로는 순수한 색채효과를 어떤 방법으로도 방해하지 않는 하나의 형태가 발견돼야만 한다. 이러한 목적을 위해서는 형태, 운동, 색채, 자연(현실적이든 비현실적이든)에서 빌려 온 대상 등이 여하한 외적이거나, 외적으로 결합한 설화적 효과를 야기시켜서는 안 된다. 예컨대 운동은 그 동기가 외적인 것이 아니면 아닐수록, 그 효과는 더욱 순수하고, 깊고, 내면적으로 작용하게 된다.

목적을 알 수 없는 매우 단순한 운동은 이미 그 자체가 의미 깊고, 비밀에 가득 차고, 뿐만 아니라 엄숙한 운동으로서 작용한다. 이러한 작용은 사람들이 운동의 외적·실제적 목적을 인식하지 못하는 한 지속한다. 그리하여 이 운동은 순수한 음향으로서 작용한다. 단순한 공동작업(예컨대, 매우 무거운 것을 들어 올리려는 준비작업)이 그 목적을 알 수 없을 때에는 매우 의미 깊고 비밀스럽게, 또 극적이고

77. 동화와의 투쟁은 자연과의 투쟁과 흡사하다. 이 '자연'은 색채구성을 구사하려는 예술가의 의지에도 불구하고 얼마나 쉽게, 얼마나 자주 그의 작품 속에 침투하는가! 자연을 모방하는 것은 자연과 투쟁하는 것보다 훨씬 용이하다.

감동적으로 작용해 우리는 부지중에 마치 환상과 특수한 차원의 생활 앞에 서 있는 것처럼 된다. 이러한 상태는 실제적인 설명이 일격처럼 가해지고, 수수께끼 같은 행동과 그 이유가 폭로되어 갑자기 마력이 사라질 때까지 계속되는 것이다. 동기가 외적인 것에서 비롯하지 않는 단순한 운동에, 풍부한 가능성을 가진 무한한 보고(寶庫)가 존재한다. 이러한 경우들은 특히 우리가 길을 거닐며 추상적인 생각에 잠겨 있을 때에 쉽게 나타난다. 이와 같은 추상적 생각들은 인간으로 하여금 일상적이고, 실천적이며, 합목적적인 욕망에서 벗어나게 해준다. 그러므로 이러한 단순한 운동에 대한 관찰은 실제적인 생활권 밖에서 가능하게 된다. 그러나 우리가 길거리에서 어떠한 수수께끼 같은 일도 생겨나지 않으리라는 사실을 깨닫는 순간, 운동에 대한 관심은 사라질 것이다. 즉 운동의 실제적인 내적 의미는 그 추상적 의미를 말소시킨다. **시간과 공간에서** 이루어지는 운동의 완전한 내적 의미, **전체** 의미를 충분히 활용하는 유일한 수단인 '새로운 무용'은 이러한 원칙 위에서 성립해야 할 것이다. 무용의 기원은 순수히 성적인 본능에 있는 것으로 보인다. 어쨌든 우리는 오늘날까지도 이러한 기원적 요소가 민족 무용에 적나라하게 존재하고 있음을 볼 수 있다. 그리고 무용을 예배의 수단(영감을 위한 수단)으로 사용하려는 필요성은 그 후에 생겨난 것인데, 이것은 소위 운동을 응용적으로 충분히 이용하는 차원에 머물러 있는 것이다. 이러한 두 가지의 실제적 응용은 점차 예술적인 색조를 띠게 되었는데, 이것은 수백 년에 걸쳐 발전해 왔으며 발레 운동의 언어와 함께 종식했던 것이다. 이 언어는 오늘날 소수의 사람들에게만 이해되며, 그 명확성을 점차 잃어 가고 있다. 그 밖에도 이 언어는 다가올 시대를 위해서는 너무도 소박한 성질을 가지고 있다. 즉 그것은 단지 물질적인[78] 감정(사랑, 불안 등)의 표현에만 기여하기 때문에 섬세한 영혼의 진동을 유발시킬 수 있

는 또 다른 언어에 의해 대체돼야만 한다. 이러한 이유 때문에 우리 시대의 무용개혁자들은 그들의 눈을 과거의 여러 형식으로 돌렸던 것이며, 그러한 형식에서 그들은 오늘날까지도 도움을 구하고 있는 것이다. 그리하여 이사도라 덩컨(Isadora Duncan, 1878-1927)이 그리스 무용과 미래의 무용을 연결해 준 유대가 생겨났다. 이러한 사실은 화가가 원시인에게서 도움을 구했던 것과 동일한 근거에서 일어난 것이다. 물론 그것은 무용에서도 (회화에서처럼) 단순한 과도기적 단계인 것이다. 우리는 새로운 무용, 미래의 무용을 창조해야 할 필연성 앞에 서 있다. 무용의 중요한 요소가 되는 운동의 **내적** 의미를 절대적으로 활용하는 동일한 법칙은 여기에서 적용되며 원하는 목표로 이끌어 갈 것이다. 여기에서도 역시 운동의 인습적인 '미'는 포기해야만 하며, '자연스런' 과정(설화=문학적 요소)은 불필요하고 종국적으로는 방해가 되는 것으로 밝혀야만 한다. 음악이나 회화에서는 어떠한 '불쾌한 음향'도, 어떠한 외적 '불협화음'도 존재하지 않는 것처럼, 말하자면 이 두 예술에서는 각각의 음향과 협화음이 내적 필연성에 근거를 두고 있을 때에는 아름다운(=합목적적인) 것처럼, 마찬가지로 무용에서도 **각** 운동의 내적 가치는 즉시 느껴지며, 내적인 미는 외적인 미를 대치시킬 것이다. '비미적인' 운동들은 이제 갑자기 아름답게 될 것이며, 여기에서 곧 예측할 수 없는 위력과 생동적인 힘이 솟아날 것이다. 이러한 순간부터 미래의 무용은 시작한다.

오늘날의 음악과 회화의 높은 수준에 놓여 있는 이 미래의 무용은 세번째 요소로서, **무대구성을** 실현시킬 수 있는 능력을 동시에 얻게 될 것이다. 이 무대구성이야말로 **기념비적 예술의** 첫 작품이 될 것이다.

78. 구체적인—역주

무대구성은 우선 음악적·회화적·무용예술적 운동의 세 요소로 이루어진다.

이미 언급한 순수회화적 구성에 따라 내가 이해하고 있는 내적 운동의 세 가지 작용(=무대구성)에 대해 누구나 이해할 수 있을 것이다.

회화의 두 가지 주요소(소묘적 형태와 색채적 형태)가 각각 독립적인 생명을 유지하고, 그들에게만 고유한 수단을 통해 대화를 나누는 것처럼, 또한 이 요소들의 배합과 그들의 총체적인 특성과 가능성에서 회화의 구성이 성립하는 것처럼, 바로 무대의 구성도 전술한 세 가지 운동의 협동(=대항) 아래에서 가능하게 될 것이다.

이미 서술한 스크랴빈의 시도(음조의 효과를 그에 대응하는 색조의 효과를 통해서 높이려는 시도)는 물론 매우 기본적인 것으로서 **하나의** 가능성일 뿐이다. 무대구성의 두 요소 또는 종국적으로는 세 요소가 조화롭게 울리는 것(Mitklang) 이외에 아직 다음과 같은 음향이 이용될 수 있다. 즉 대립적 음향, 개별적 요소의 엇갈리는 작용, 모든 개별적 요소들의 완전한 독립성(물론 외적인)을 적용하는 것 등등이다. 바로 이 마지막 수단을 쇤베르크는 그의 현악 사중주에서 이미 적용했다. 여기에서 우리는 **외적** 화음이 이런 의미에서 사용될 경우에, **내적** 화음이 얼마나 강하게 힘과 의미를 획득하는지를 보게 된다. 사람들은 이제 행복으로 가득 찬 새로운 세계를 생각하게 되는데, 이 세계는 창조적인 목적에 기여하게 될 세 가지의 강력한 요소들로 이루어진다. 여기에서 나는 충분한 의미를 지닌 이 주제를 더 전개시켜 나갈 것을 포기하지 않으면 안 된다. 독자들은 이 경우에도 회화를 위해서 제시했던 원칙만을 적합하게 적용시켜야만 한다. 그렇게 함으로써 독자들은 미래의 무대에 대한 행복한 꿈을 스스로 머리에 떠올릴 수 있을 것이다. 검은 원시림을 통과하고, 빙산의 측정

할 수 없는 협곡을 넘어, 현기증나는 심연을 따라 선구자 앞에 끝없는 그물처럼 존재하는 이 새로운 영역의 뒤엉킨 길 위에는 항상 동일한 안내자—즉 **내적 필연성의 원칙**—가 틀림없는 손으로 독자들을 인도해 준다.

색을 사용하는 것에 대해 이미 검토한 여러 예에서부터, 또 '자연적' 형태들을 음향으로서의 색과 결합시킬 경우에 그것들을 사용하는 것에 대한 필요성과 의미에서부터 다음과 같은 문제들, 즉 회화로 가는 길이 **어디에** 존재하는가, **어떻게 일반적** 원칙에서 이 길로 들어설 수 있는가 하는 문제들이 제시된다. **이 길은 두 영역(오늘날에는 두 가지 위험인) 사이에 놓여 있다. 즉 오른쪽은 완전히 추상적이며 해방된(emanzipiert) 방식으로 색을 '기하학적인' 형태에 사용하는 것(장식문양)이고, 왼쪽은 한층 더 현실적인 방식으로, 즉 외적인 형태들에 의해 너무 강하게** 마비될 정도로 색을 '구상적인' 형태에 사용하는 것(공상화, Phantastik)이다. 그리고 동일한 시기에 이미(어쩌면 오늘날만이) 오른쪽에 놓여 있는 한계까지 나아갈 수 있는, 그리하여 그것을 초월할 수 있는 가능성이 존재한다. 그리고 왼쪽에 놓여 있는 한계도 마찬가지이다. 이러한 한계의 배후에서(여기에서 나는 도식화하는 방법을 포기한다) 오른쪽에는 **순수추상**(즉 기하학적 형태의 추상으로서 일층 거대한 추상)과 왼쪽에는 **순수사실**(즉 고도의 공상화—가장 자극적인 재료를 쓴 공상화)이 존재한다. 그리하여 이러한 것—즉 무한한 자유, 가능성의 깊이, 넓이, 풍요함 등과 그들 배후에 놓여 있는 순수추상과 순수사실의 영역—사이에 있는 **모든 것이** 오늘날 현대적 동기가 되어 예술가에게 이용하도록 제공되고 있다. 오늘날은 싹트고 있는 위대한 시대를 당장 염두에 둘 수 있는 자유의 시대이다.[79] 그리고 동시에 이러한 자유는 최대의 부자유 중의 하나이다. 왜냐하면 이 두 한계를 중심으로 그 사이에, 그 속에, 그 배후에 존재하는 이러한 모든 가능성들은 하

나이자, 동일한 뿌리에서, 즉 **내적 필연성**이라는 지상명령에서 자라나고 있기 때문이다.

예술이 자연 위에 존재한다는 사실은 결코 새로운 발견이 아니다.[80] 새로운 원칙도 역시 하늘에서 떨어지는 것이 아니고 오히려 과거와 미래의 인과관계 속에 존립한다.

오로지 우리에게 중요한 것은 이 원칙이 오늘날 어떤 상태에 놓여 있으며, 또 우리는 그 도움을 받아 내일은 어디에 이를 것인가 하는 점이다. 그리고 이 원칙은 거듭 강조돼야 하며 결코 무리하게 적용돼서는 안 된다. 그러나 만일 예술가가 이러한 소리굽쇠를 좇아 자기의 영혼을 조정한다면, 이미 그의 작품은 이러한 음색으로 자연히 울릴

79. 이 문제에 대해서는 『청기사』(Verlag R. Piper & Co., 1912)에 실린 나의 논문 「형식 문제에 대하여(Über die Formfrage)」를 참조. 우선 앙리 루소(Henri Rousseau)의 작품을 통해서 나는 다음과 같은 점을 증명한다. 즉 우리 시대에 다가오는 리얼리즘은 추상과 동일한 가치를 지녔을 뿐 아니라, 아예 그것과 동일하다는 점을.

80. 특히 문학은 이 원칙을 오래 전에 표출했다. 예컨대 괴테는 다음과 같이 말했다. "예술가는 자연을 초월한 자유로운 입장에 서 있다. 그는 자기의 고귀한 목적에 맞도록 자연을 조종할 수 있다. …그는 자연의 주인이요, 동시에 노예인 것이다. 그가 이해받기 위해서 세속적 목적과 결탁해 활동할 경우에, 그는 자연의 노예인 것이다. (주의하라!) 그러나 예술가가 이 세속적 수단을 자기의 고귀한 의도에 종속시켜 노예로 만들 경우에는 자연의 주인이 되는 것이다. 예술가는 전체적인 것을 통해 세상에 말을 건넨다. 그러나 이 전체적인 것을 자연에서 발견하는 것이 아니다. 그것은 그의 고유한 정신의 결실이요, 또한 사람들이 원한다면, 신의 호흡을 받아 맺은 결실이라고도 할 수 있다."(Karl Heineman, *Goethe*, 1899, P.684) 또 우리 시대에서는 와일드(Oscar Wilde)가 "예술은 자연이 멈추는 곳에서 시작한다"(*De profundis*)고 말했다. 우리는 회화에서도 역시 때때로 이러한 사상을 발견한다. 예컨대 들라크루아는 "자연은 예술가에 대해서 사전의 역할을 할 뿐이다." 그리하여, "우리는 리얼리즘을 예술의 대립자로 규정해야만 할 것이다"라고 말했다.[『나의 일기(*Mein Tagebuch*)』(Berlin : Bruno Cassirer Verlag, 1903), p.246.]

것이다. 그리고 특히 오늘날 전개되고 있는 '해방'은 내적 필연성의 기초 위에서 자라고 있으며, 이 내적 필연성은 이미 서술한 바와 같이 예술에서 객관성이 지닌 정신적 힘인 것이다. **예술의 객관성**은 오늘날 매우 강한 긴장감 속에 자기 자신을 드러내려고 애쓴다. 그리하여 이 객관성이 좀더 분명히 표현되도록 일시적인 형식들은 부드러워진다. 자연적 형태들은 여러 가지 경우에 이러한 표현을 방해하는 한계를 만든다. 그리하여 이 자연적 형태들은 한옆으로 옮겨지고, 자유로운 자리는 **형태의 객관성**—구성의 목적을 위한 구축(Konstruktion)—을 위해 활용된다. 이와 같은 사실에 의해서 이미 오늘날 분명하게 존재하는 충동, 즉 오늘날의 시대가 가지고 있는 구축적 형태를 발견하려는 충동이 해명된다. 예컨대 과도적 형식의 하나인 입체파는, 이 자연적 형태들이 얼마만큼 자주 구성상의 목적들에 무리하게 종속돼야만 하는지, 또 이 경우 이러한 형태들이 어떻게 불필요한 방해를 하고 있는지를 보여주고 있는 것이다.

어쨌든 오늘날 일반적으로 형태 속에서 객관적 요소를 표현할 수 있는 유일한 가능성으로 여겨지는 적나라한 구축이 활용된다. 그러나 우리가 오늘날의 하모니가 이 책에서 어떤 방식으로 규정되었는지 하는 점을 생각해 본다면 구축의 영역도 역시 시대정신임을 인식할 수 있다. 즉 분명하게 존재하는, 눈앞에 나타나는 '기하학적인' 구축이 아니고, 말하자면 가장 풍부한 가능성을 지닌, 또는 가장 표현력에 가득 찬 그런 구축이 아니고, 그림에서 남모르게 솟아나와 눈보다 영혼에 호소하는 감춰진 구축을 말하는 것이다.

이 **은폐된 구축**은 겉보기에는 화폭 위에 우연하게 던진 형태들로, 즉 얼핏 보기에는 아무런 상호연관이 없이 존재하는 형태들로 이루어진다. 말하자면 여기에서 이러한 상호연관의 외적인 부재는 사실상 그의 내적인 현존을 의미하게 된다. 여기에서 외적으로 느슨해진 것은

바로 내적으로 상호융합한 상태이다. 그리고 이것은 두 가지 요소인 소묘적 형태와 회화적 형태에 관해서도 동일하게 작용한다.

그리고 바로 이 점에 회화의 하모니 이론[81]의 미래가 존재한다. '어떤 방식으로라도' 상호존재하는 형태들은 궁극적으로 중요하고 정확한 관계를 서로 갖게 마련이다. 그리하여 결국 이러한 관계도 역시 수학적 형식으로 표현할 수 있으나, 다만 여기서는 규칙적인 숫자보다 불규칙적인 숫자로써 다룰 뿐이다.

모든 예술에서 최종적인 추상적 표현으로 남게 되는 것은 수(數)이다.

한편 이러한 객관적 요소가 이성과 의식(객관적 인식—회화의 通奏低音[82])을 필연적으로 **협동하는 힘**으로서 무조건 필요로 한다는 것은 자명한 일이다. 그리고 이러한 객관적 요소는 오늘날의 작품에 대해서뿐만 아니라 미래에서도 "나는 존재했다"라는 말 대신에 "나는 존재한다"라고 말할 수 있는 가능성을 부여할 것이다.

81. 화성학(和聲學)—역주
82. 일반 원칙—역주

8. 예술작품과 예술가

참된 예술작품은 비밀로 가득 차고 수수께끼 같은 신비스런 방식으로 '예술가에 의해' 생겨난다. 예술작품은 예술가로부터 분리되어 자립적인 생명을 획득하며 개성화되고, 정신적인 호흡을 하는 독립적인 주체가 될 뿐 아니라, 그것은 또한 물질적인 현실생활을 영위하며, 하나의 **실체(Wesen)**로서 존재하는 것이다. 그러므로 예술작품은 무관심하게 우연히 생겨난 현상도, 또한 정신생활 속에 무관심하게 머물러 있는 현상도 아니며, 다른 모든 실체와 마찬가지로 계속적으로 창조하는 능동적인 힘을 갖추고 있는 것이다. 그것은 삶을 영위하고, 영향을 미치며, 이미 언급한 정신적 분위기의 창조에 관여한다. 예술작품이 걸작인지 또는 졸작인지의 여부에 대한 문제도 역시 이와 같은 내적 관점에서 대답할 수 있다. 작품이 형식상으로 '불량' 하다든가, 또는 너무 약하다고 할 때에 이러한 형식은 어느 경우에나 순수한 음향을 내는 영혼의 진동을 일으키기에는 빈약하고 너무 약한 것이다.[83] 마찬가지로 실제에서는, 가령 어떤 그림이 여러 가지 가치(프

83. 소위 '비도덕적인' 작품들은 일반적으로 영혼의 진동을 일으킬 수 없기도 하고 (이 경우 우리는 이런 작품을 비예술적이라고 규정한다), 또는 영혼의 진동을 **역시** 유발시키기도 한다. 후자의 경우 작품들은 어떤 점에서 올바른 형태를 소유하고 있기 때문이다. 그 때에 그 작품들은 '좋다'고 말할 수 있다. 그러나 그

랑스 사람들이 불가결하게 지니고 있는 색에 대한 가치) 속에서 정당하게 존재한다고 해서, 또는 어떤 방법으로라도 찬 색과 따뜻한 색을 과학적으로 분리한다고 해서 **그런 그림이 '잘 그린' 그림이 아니라, 내적으로 충만한 삶을 영위하는 그림이 잘 그린 그림인 것이다. '훌륭한 소묘'라는 것은 상술한 내적 생명이 파괴되지 않고서는 아무것도 변경시킬 수 없는 바로 그런 존재인 것이다.** 말하자면 이 소묘가 해부학, 식물학, 그 밖의 다른 과학에 모순되는지 아닌지를 전혀 고려하지 않는 것이다. 여기에서 문제는 외적인(따라서 다만 언제나 우연적인) 형식이 손상되는지 아닌지에 있는 것이 아니라, 예술가가 이 형식을 외적으로 존재하고 있는 그대로 사용할 것인지 아닌지 하는 점에 있는 것이다. **색에 대해서도 이와 마찬가지로 적용해야 하는데,** 그것은 색이 자연 속에서 이런 음향으로[84] 존재한다 아니한다는 이유 때문이 **아니라, 이런 음향을 가진 색이 그림에 필요한지, 또는 그렇지 않은지 하는 이유에 의한 것이다.** 간단히 말해서, **예술가에게는 형식을 자기 목적에 필요한 만큼만 다룰 수 있는 권리와 의무가 부과되어 있는 것이다.** 필요한 것은 해부학이나 그와 유사한 것도 아니요, 또한 이러한 과학을 **주의(主義)상으로** 전복시키는 것도 아니다. 다만 예술가가 수단을 선택함에 있어서 **완전한 무제한적** 자유가 필요할 뿐이다.[85] 이러한 필요성은 무제한적 자유에 대한 권리인데,

작품들이 이러한 영혼의 진동을 도외시하고, 더욱 저급한 부류(오늘날 일컫는 것처럼)의 순수한 육체적 진동을 만들어낼 경우라 하더라도, 우리는 그에 대해 다음과 같은 결론을 내려서는 안 된다. 즉 저급한 진동을 통해 작품에 반응을 보인 인격을 경멸하지 않고, 작품을 경멸하는 식의 결론 말이다.

84. 자연에 일치하는 음향으로—역주

85. 이 무제한적 자유는 내적 필연성(사람들이 성실이라고 부르는)의 근거에 기초해야만 한다. 그리고 이것은 예술의 원칙일 뿐만 아니라 인생의 원칙이기도 하다. 그리고 이 원칙은 속물근성에 대항하는 진정한 초인(超人)이 지닌 강한 무기인 것이다.

이 자유는 이와 같은 필요성에 근거하지 않을 경우에는 즉시 범죄가 되는 것이다. 예술적인 면에서 자유에 대한 권리는 이미 언급한 내면적·도덕적 차원인 것이다. 모든 인생에서(따라서 예술에서도) 고려해야 할 것은 목적의 순수성이다.

특히 과학적 사실을 맹목적으로 추종하는 것은 결코 그것을 맹목적으로 파기하는 것만큼 해롭지는 않다. 우선 첫번째 경우에서는 자연모방(물질모방)이 생겨나는데, 이 모방은 여러 가지 특수한 목적에 응용할 수 있는 것이다.[86] 두번째 경우에서는 예술적인 기만이 생겨난다. 그것은 죄악으로서 사악한 결과로 이어진 긴 고리를 형성한다. 전자는 도덕적 분위기를 공허하게 내버려 두며, 화석화(化石化)시켜 버린다. 또 후자는 그 분위기에 독을 주입해 병균으로 가득 차게 만든다.

회화는 예술이며, 대체로 **예술이라고 하는 것은** 공허하게 사라질 사물들을 **맹목적으로 창조하는 것이 아니라,** 충분한 목적이 있는 힘이다. 또한 예술은 인간의 영혼을 발전시키고 순화시키는 데에(삼각형의 운동에) 기여해야 한다. 예술은 자기 고유의 형식으로써 사물에서 영혼에 이르는 말을 주고받는 언어요, 또한 영혼이 이런 형식을 통해서만 획득할 수 있는 **나날의 양식인** 것이다.

예술이 이와 같은 과제를 멀리한다면 그 공백은 메워지지 않은 채로 남아 있을 수밖에 없다. 왜냐하면 예술을 대신할 수 있는 다른 어떠한 힘도 존재하지 않기 때문이다.[87] 인간의 영혼이 보다 강한 삶을

86. 이 자연모방이 살아 있는 영혼을 지닌 예술가의 손에서 유래할 경우, 그것은 결코 자연을 완전히 죽은 상태로 복제하는 일에 머무르지 않는다. 이런 형식에서도 영혼은 말할 수 있고 들을 수 있다. 예컨대 카날레토(Canaletto)의 풍경화는 덴너(Denner)의 비극적으로 유명해진 초상화(뮌헨의 알테 피나코테크(Alte Pinakothek) 미술관 소장)와 대조를 이룬다.

87. 이와 같은 공백은 독과 병균에 의해 쉽게 채울 수 있다.

영위하는 시대에는 언제나 예술도 역시 보다 생동적으로 된다. 왜냐하면 영혼과 예술은 교호작용과 상호완성하는 관계에 있기 때문이다. 그리고 영혼이 물질주의적인 세계관과 불신, 또 거기에서 나온 투철한 실천적 노력 등에 의해서 마비되고 게으르게 되는 시대에는 '순수' 예술은 인간의 특수한 목적을 위한 것이 아니라, 단지 목적없이 오직 예술을 위해서만 존재한다는 견해가 생겨나게 마련이다.[88] 이러한 경우에 예술과 영혼의 유대는 반쯤 마비된다. 그러나 그것은 곧 보복을 받는다. 왜냐하면 예술가와 관람자는(영혼의 언어가 주는 도움으로 서로 대화하는) 더 이상 서로 이해를 나누지 못하며, 관람자는 예술가에게 등을 돌리거나 예술가를 마치 표면적인 능숙함과 재능 때문에 경탄하게 되는 마술사처럼 생각하기 때문이다.

우선 예술가는 그 상황을 바꾸도록 시도해야 한다. 즉 예술가는 **예술에 대한** 자신의 책무, 다시 말해서 **자기 자신에 대한** 책무를 인식하고, 또한 자기 자신을 그 상황의 주인으로서 관찰할 것이 아니라 고결한 목적을 지닌, 명확하고, 위대하며, 신성한 심부름꾼으로서 관찰해야만 하는 것이다. 그는 자기 자신을 **교화시키고** 자신의 고유한 영혼에 침잠해, 이 고유한 영혼을 우선 가다듬고 배양해야 한다. 그리하여 그의 외적 재능은 모르는 사람의 손에 끼워진 잃어버린 장갑처럼 공허하고 맹목적인 손의 겉모양이 되지 않고 무엇인가를 감쌀 수 있어야 한다.

예술가는 무엇인가 전달하지 않으면 안 된다. 무릇 예술가의 임무라는 것은 형

88. 이런 입장은 오늘날 소수의 이상적인 동기 중의 하나로 작용한다. 그것은 모든 것이 실용적이고, 목적에 합당하게 처리되어야 하는 물질주의에 대한 무의식적 항거인 것이다. 그리고 그것은 예술이 얼마나 강하고 끈질기며, 인간이 지닌 영혼의 힘은 활기차고 영원하며, 마비될 수는 있으나 죽어 없어질 수는 없다는 사실을 증명한다.

식을 지배하는 데에 있지 않고, 내용에 적합한 형식을 만드는 데 있기 때문이다.[89]

예술가는 결코 인생의 행운아가 아니다. 즉 그에게는 아무런 의무감없이 살 권리가 없으며, 때때로 자기의 십자가가 될 괴로운 과업을 수행해야 하는 것이다. 예술가는 자기의 행동, 감정, 생각 등 모든 것이, 섬세하며 만질 수는 없으나 확고한 소재를 형성하며, 여기에서 자기의 작품이 탄생한다는 사실을 알아야 한다. 또한 그렇기 때문에 그는 인생에서는 자유롭지 못하나, 예술에서만은 자유를 구가할 수 있다는 점을 깨달아야 한다.

그리하여 여기에서 예술가는 비예술가와 비교할 때 다음과 같은 세 가지 책무를 지고 있다는 사실이 자명해진다.

첫째, 그는 자기의 천부적 재능에 보답해야만 한다.

둘째, 그의 행동, 사상, 감정 등은 모든 사람에게서처럼 정신적 분위기를 형성하며, 이 때에 그것들은 정신적 공기를 맑게 하거나 또는

89. 여기에서 말하고자 하는 것은 영혼의 교화에 관한 것이지, 모든 예술작품에 억지로 의식적인 내용을 집어넣는다든가, 꾸민 내용에 억지로 예술적인 옷을 입히는 따위의 필요성에 관한 것이 아님을 분명히 해야 한다. 후자와 같은 경우에는 생명이 없는 정신노동밖에 생겨날 것이 없을 것이다. 그 점은 이미 상술한 바 있다. 즉 참된 예술작품은 비밀스럽게 탄생한다. 예술가의 영혼이 살아 있을 경우, 그 영혼은 사고(思考)나 이론을 통해 후원받을 필요가 없다. 예술가의 영혼은 자신에게 순간적으로 불분명하게 남아 있는 어떤 것을 말할 줄 안다. **영혼의 내적 소리는** 예술가가 어떤 형식을 필요로 하며, 어디에서(외적 '자연'이든 또는 내적 '자연'이든) 그 형식을 불러들일 수 있는가를 예술가에게 일러 준다. 모든 예술가는 소위 감정에 따라 작업을 하며, 또 얼마나 예기치 못한 정도로 갑작스럽게 그가 고안한 형식이 그를 거역하는지도 알고 있다. 또한 그는 '어떻게 스스로' 또 하나의 올바른 형식이 처음의 형식을 대체할 수 있는가도 알고 있다. 뵈클린(Arnold Böcklin)은 다음과 같이 말했다. 올바른 예술작품은 마치 위대한 즉흥곡과 같아야 하며, 말하자면 숙고, 구조 짜기, 예비적인 구성 등은, 예술가에게 예기치 않게 나타나는 예술적 목표를 달성할 수 있는 전 단계에 불과하다. 그리하여 도래하고 있는 대위법의 사용은 이런 식으로 이해해야 할 것이다.

오염시킨다.

셋째, 이러한 행동, 사상, 감정 등은 그의 작품을 위한 소재가 되는데, 이 작품은 다시 한 번 정신적 분위기에 관여한다. 예술가는 사르 펠라단(Sar Peladan, 1859-1918)이 말한 바와 같이 '임금'으로 군림하는데, 이것은 그가 위대한 힘을 가졌다는 의미에서뿐만 아니라, 그의 의무 또한 막중하다는 뜻에서도 그러한 것이다.

예술가를 '미'의 사제라고 할 경우에 이러한 미 역시 우리가 어디에서나 발견할 수 있던 **내면적 가치**라는 동일한 원칙을 통해서 추구할수 있는 것이다. 이러한 미는 우리에게 오늘날까지 언제 어디서나 올바른 봉사자로 일해 왔던 소위 **내적** 위대성과 **필연성의** 척도를 통해서만 평가할 수 있다.

내적 영혼의 필연성이 생겨나는 것은 아름답다. 내적으로 아름다운 것은 아름답다.[90]

내일의 예술에 원천이 되는 오늘의 예술을 최초로 개척한 사람 중의 하나인, 말하자면 최초로 영혼적 구성을 이룬 사람 중의 하나인 메테를링크는 다음과 같이 말했다.

"이 세상에 영혼만큼 미를 열망하거나, 또 쉽게 미화시키는 것은 아무것도 없다. …그러기에 미에 헌신하는 영혼의 지배에 대항할 사람은 별로 없는 것이다."[91]

90. 외형적인 도덕, 또는 일반적인 교제에서 고려하는 내적 의미의 도덕은 이러한 미를 용납하지 않는다. 전혀 감지할 수 없을 만큼이라도 영혼을 섬세하게 만들고 풍부하게 해주는 그러한 **모든 것**만이 이 미를 이해하는 것이다. 예컨대 회화에서 **모든** 색은 내적인 면에서 아름답다. 왜냐하면 모든 색은 영혼의 진동을 유발하고, **모든 진동은 영혼을 풍부하게 해주기** 때문이다. 그러므로 궁극적인 면에서보면 외면상 '추'한 것도 내적으로는 아름다울 수 있다. 이러한 사정은 예술에서도 마찬가지이며, 인생에서도 그러하다. 때문에 결코 어떠한 것도 내적인 결과에서는, 다시 말해서 다른 사람의 영혼에 미치는 효과에서는 '추'하지 않다.

영혼의 이와 같은 특성은 기름과도 같으며, 이 기름을 통해서 정신적 삼각형의 운동, 즉 느리고 거의 볼 수 없으며, 때로는 외적으로 정지된 듯하나 지속적으로 중단하지 않는 운동이 앞과 뒤를 향해 나아갈 수 있는 것이다.

91. 『내적인 미에 관하여(*Von der inneren Schönheit*)』(Düsseldorf und Leipzig : K. Robert Langewiesche Verlag), p.187.

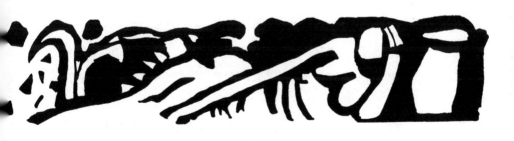

결론

이 책에 첨가한 여덟 개의 도판들은 회화의 구조적(konstruktiv) 경향에 대한 예를 보여준다.

이 경향의 형태들은 대개 두 개의 주요 그룹으로 나누어지고 있다.

첫째, 분명하게 나타나는 단순한 형태에 종속되는 단순한 구성으로서, 나는 이것을 **선율적** 구성이라 부른다.

둘째, 복합화된 구성으로서, 분명하거나, 또는 은폐된 주요 형태에 종속된 다수의 형태들로 이루어진다. 이 주요 형태를 찾아내는 것이 겉으로는 매우 힘들어 보이지만, 이로써 내적 토대는 특별히 강한 음향을 획득한다. 이 복합화된 구성을 나는 **교향악적** 구성이라 부른다.

이 두 가지 주요 그룹 사이에는 다양한 과도기적 형태들이 있는데, 여기서는 선율적 원칙이 절대적으로 존재한다. 전체적인 전개과정은 음악과 현저하게 유사하다. 이 두 가지 전개과정에서 볼 수 있는 차이라는 것은 다른 반주적 법칙에 의해서 생긴 결과인데, 다르다고는 하지만 결국 이 법칙이란 것은 오늘날까지 줄곧 최초의 전개법칙에 종속되어 왔던 것이다. 그러므로 이러한 차이는 여기에서 결정적인 것이 되지 못한다.

선율적 구성에서 대상적 요소를 멀리함으로써 근본적인 회화적 형태를 드러낼 경우에 우리는 원시적이며 기하학적인 형태나 일반적 운

동에 기여하는 단순한 선들의 배열을 보게 된다. 이러한 일반적 운동은 개별적인 부분들에서 반복하며, 개별적인 선이나 형태를 통해 여러 가지로 변화한다. 이 경우에 개별적인 선이나 형태는 여러 가지 목적에 기여한다. 예컨대 그것은 내가 '휴지부(fermata)'라는 음악적 명칭을 부여한 일종의 종결을 이룬다.[92] 이 모든 구조적인 형태들은 모든 멜로디가 가지고 있는 단순한 내적 음향을 소유하고 있다. 그렇기 때문에 나는 이 구조적 형태들을 선율적 형태라 부른다. 세잔느뿐만 아니라 나중에는 호들러(Ferdinand Hodler, 1853-1918)에 의해서 새로운 생명으로 촉구된 이 선율적 구성들은 오늘날 **율동적**이라고 표현된다. 그것은 구성적 목적을 재생시키는 핵심을 이룬다. '리듬'의 개념을 궁극적으로 이런 경우에 한정시킨다는 것은 너무 편협하다는 사실이 일견 분명해진다. 음악에서 **각각의** 구성마다 고유한 리듬을 소유하고 있는 것처럼, 또한 자연 속에 아주 '우연하게' 분산돼 있는 사물들에도 역시 **매번** 리듬이 존재하고 있듯이 회화에서도 사정은 마찬가지이다. 다만 자연 속의 이러한 리듬은 때때로 우리에게 분명히 다가오지 않는다. 왜냐하면 그 목적이(대부분의 중요한 경우에) 우리에게는 분명치 않기 때문이다. 그렇기 때문에 이러한 불명료한 편성을 비(非)리듬적이라고 부른다. 그러므로 이처럼 리듬적인 것과 비리듬적인 것을 구분하는 것은 완전히 상대적이고 습관적이다. (협화음과 불협화음을 구분하는 것과 마찬가지로서, 근본적으로 이러한 구분은 존재하지 않는 것이다.)[93]

92. 예컨대 라벤나에 있는 모자이크를 보라. 이 모자이크는 주인물들의 그룹이 삼각형을 형성하고 있다. 나머지 인물들은 그다지 눈에 띄지 않지만 삼각형 쪽으로 향해 있다. 앞으로 내민 팔과 문의 커튼은 휴지부를 이룬다.

93. 이처럼 분명한 선율적 구축(Konstruktion), 즉 개방적인 리듬을 가진 구축의 예로서는 세잔느의 작품인 〈목욕하는 여인들〉을 들 수 있다.

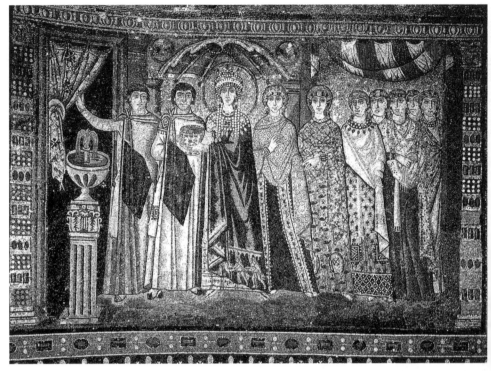

〈테오도라 왕후와 시녀들〉6세기. 모자이크. 산 비탈레 성당, 라벤나.

교향악적 원리를 강하게 암시하는, 비교적 복잡한 '리듬'의 구성은 지나간 시대의 많은 회화, 목판화, 세밀화 등에서 볼 수 있다. 우리는 고대 독일의 대가, 페르시아와 일본의 화가, 러시아의 성상화, 특히 민속판화 등을 기억한다.[94]

이 모든 작품들은 대부분 교향악적 구성과 선율적 구성을 매우 강하게 연결시키고 있다. 말하자면 우리가 대상적 요소를 멀리하고, 그렇게 함으로써 구성적 요소를 분명히 드러낼 경우에 안정과 조용한 반복, 동등한 분배 등에 대한 감정에서 생겨난 하나의 구성이 나타난다.[95] 부지중에 옛 합창곡, 모차르트, 마침내 베토벤까지 떠오른다. 이러한 모든 작품들은 정적과 위엄을 갖춘 숭고한 고딕 성당 건물과 다소간 유사한 것이다. 즉 각 부분의 균형과 균일한 분배는 이와 같은 구성이 지닌 소리굽쇠요, 또한 정신적인 기초인 것이다. 이러한 작품들은 과도기적 형식에 속한다.

선율적 요소가 단지 때때로 하나의 종속된 부분으로 적용되어 새로운 형태(Gestaltung)를 이룬, 새로운 교향악적 구성에 대한 예로서 나는 내 그림 세 장을 제시한다.

이 도판들은 세 개의 서로 다른 출처에서 나온 것이다.

94. 교향악적 음향을 가진 선율적 구성은 호들러의 작품에 많이 나타난다.
95. 여기에서 전통은 커다란 역할을 한다. 특히 민중화한 예술에서는 더 그러하다. 이런 작품들은 주로 문화예술시대의 개화기에 나타난다.(또는 그 다음 시대에 연속된다) 완전히 성숙해 활짝 핀 이 꽃들은 내적인 안식의 분위기를 넓혀 간다. 맹아기에는 너무도 많은 투쟁적인, 충돌적인, 반목적인 요소가 존재하므로 안식은 눈에 띄게 우세한 특징을 형성할 수 없는 것이다. 궁극적으로 보면 성실한 모든 작품이 안정되어 있다는 사실은 당연한 것이다. 이 궁극적인 안정(숭고함)이 같은 시대의 사람들에게는 쉽게 발견되지 않는다. 성실한 모든 작품들은 내적인 음향을 가지고 있다. 마치 '내가 여기에 있노라' 하는 조용하고도 숭고한 표현처럼. 작품에 대한 사랑과 증오는 발산해 해소되는 것이다. 그리고 이 말의 음향은 영원한 것이다.

바실리 칸딘스키 〈인상 5〉 1911.

바실리 칸딘스키 〈즉흥 18〉 1911.

바실리 칸딘스키 〈구성 2〉 1910.

첫번째는 '외적 자연'에서 얻은 직접적인 인상으로서, 이 외적 자연은 소묘적·색채적인 형식으로 표현한다. 이러한 그림을 나는 '인상(Impressionen)'이라 부른다.

두번째는 내면적 성격의 과정을 주로 무의식적으로 표현하거나, 대부분 갑작스럽게 표현하는 것, 그러므로 이 두번째 것은 '내면적 자연'에서 생겨난 인상이라고 할 수 있는데, 나는 이런 종류를 '즉흥(Improvisationen)'이라 부른다.

세번째는 유사한 방법에 의해(그러나 특히 천천히) 나의 내부에서 형성되고 있는 표현인데, 나는 이것을 최초의 구상대로 천천히 치밀하게 실험하고 완성하는 것이다. 이 방법에 의한 그림을 나는 '구성(Komposition)'이라 부른다. 여기에서는 이성, 의식, 의도, 합목적성 등이 지배적인 역할을 하고 있다. 다만 이 때에 무엇을 결정하는 일은 계산에 의한 것이 아니라 언제나 감정에 의한 것이다.

무의식적 구축이든, 또는 의식적인 구축이든, 이상과 같은 세 종류의 내 그림에서 어느 것이 기본이 되는 것인지는 참을성있게 이 책을 읽은 독자라면 분명하게 알 수 있을 것이다.

결론적으로 나는 다음과 같은 사실을 말하고자 한다. 즉 나의 의도대로 우리는 의식적이고, 이성적인 구성의 시대에 한층 더 가깝게 접근하고 있으며, 화가는 자기 작품을 **구축적인** 방법으로 설명할 수 있다는 긍지를 가질 것이라는 사실(아무것도 설명할 것이 없다는 사실에 자부심을 갖는 순수한 인상주의 화가들의 입장과는 반대로)을 말하고자 한다. 뿐만 아니라 우리는 이제 합목적적인 창조의 시대를 눈앞에 두고 있으며, 드디어는 회화에서의 이러한 정신이 이미 시작된 새로운 정신적 영역의 신축(新築)과 직접적인 유기적 관계를 맺고 있다는 사실을 말하면서 이 글을 끝맺고자 한다. 왜냐하면 이러한 정신은 **위대한 정신성의 시대가** 지닌 영혼이기 때문이다.

부록 I
칸딘스키 산문시

파곳(Fagott)

매우 거대한 집들이 갑자기 무너졌다. 작은 집들은 조용하게 그대로 남아 있었다.

달걀 모양의 진하고 강한 오렌지빛 구름이 갑자기 도시 위에 걸려 있었다. 그것은 높다랗고 홀쭉한 시청탑의 꼭대기에 걸려 있는 것 같았으며, 보랏빛을 방출했다.

바싹 마르고 민숭민숭한 한 그루의 나무가 실룩거리며 떠는 긴 가지들을 하늘을 향해 쭉 뻗었다. 그 나무는 마치 흰 종이에 뚫린 구멍처럼 완전히 검정색이었다. 네 개의 작은 꽃잎들이 꽤 오랫동안 흔들렸다. 그러나 바람은 자고 있었다.

폭풍이 몰아쳐서 두꺼운 벽을 가진 많은 건물들이 쓰러졌어도, 가는 가지들은 꼼짝도 하지 않았다. 작은 꽃잎들은 굳어졌다. 마치 철로 주물한 것처럼.

한 떼의 까마귀들이 도시 위에 일직선을 그리며 날아갔다.

그리고 다시 모든 것은 갑작스럽게 조용해졌다.

오렌지빛 구름은 사라졌다. 하늘은 찌르는 듯한 파란색으로 변했다. 도시는 눈물 머금은 노랑.

그리고 이런 적막 속으로 하나의 음향만이 울려왔다. 말발굽 소리. 그 때 텅 빈 거리를 흰 말 하나가 외로이 어슬렁거리는 것을 우리는 알았다. 이 음향은 오래오래 계속되었다. 그랬기 때문에 그것이 언제 멈추었는지 우리는 전혀 알지 못했다. 언제 적막이 시작하는지 누가 아느냐?

팽창된, 길게 늘인, 아무런 표현도 없는, 무관심한, 공중 깊은 곳에서 오랫동안 떨고 있는 파곳의 음향은 모든 것을 서서히 초록빛으로 만든다. 처음에는 깊고 혼탁하게. 그 다음에는 항상 밝게, 차갑게, 해롭게, 더욱 밝게, 더욱 차갑게, 더욱 해롭게.

건물들은 높게 자랐고, 더 좁다랗게 되었다. 모든 것은 오른쪽 점으로 기울었다. 그 쪽은 지금 아침인가 보다. 아침을 향한 지향처럼 사태는 분명해졌다.

그리고 하늘과 집들과 포장도로와 그 위를 거니는 사람마저도 더 밝은, 더 차가운, 더 해로운 초록빛으로 되었다. 사람들은 계속해서, 쉬지 않고, 천천히, 앞만 보고 걸었다. 그리고 언제나 외롭게.

그러나 그에 대응해 민숭민숭한 나무는 호사스런 큰 수관(樹冠)을 얻었다. 그 수관은 높이 얹혀 있었으며, 단단하고 순대처럼 생겨 위로 꾸부러진 모양을 하고 있었다. 이 수관만이 눈부신 노란색이어서 아무도 그것을 마음속에 간직할 수 없었다.

그 나무 밑으로 다니는 사람 중에 아무도 그 수관을 보지 못했다는 것은 다행스런 일이다. 오로지 파곳만이 이 색깔을 나타내느라고 애썼다. 그것은 항상 높게 올라갔으며, 긴장된 음조로 찡찡 울리며 콧소리를 냈다. 그러나 파곳이 이런 색조에 이를 수 없다는 것은 얼마나 좋은 일인가.

『음향(Klänge)』, 뮌헨, 1912년

다르게(Anders)

커다란 3이란 숫자가 있었다―짙은 갈색 위에 흰색으로. 그 위쪽의 꾸부러진 갈고리는 아래쪽 것과 같은 크기였다. 많은 사람들이 그렇게 생각했다. 그럼에도 이 위쪽 갈고리는

아래쪽보다 더 큰

어떤, 어떤, 어떤 것

이었다.

이 3은 늘 왼쪽을 바라보았다―결코 오른쪽은 아닌. 동시에 그것은 약간 아래쪽으로도 바라보았다. 왜냐하면 그 숫자는 겉보기에만

완전하게 똑바로 서 있었기 때문이다. 쉽게 분간할 수는 없었지만, 실제로 위쪽의

어떤, 어떤, 어떤

더욱 큰 부분은 왼쪽으로 기울었다.

그리하여 이 커다란 흰 3은 항시 왼쪽과 약간 아래쪽을 쳐다보았다.

또 어쩌면 그것은 달랐을지도 모른다.

『음향』, 뮌헨, 1912년

봄(Sehen)

푸른 것, 푸른 것은 일어났고, 일어났고 쓰러졌다.

뾰족한 것, 얇은 것은 휘파람 불었으며 침투해 들어갔다. 그러나 관통하지는 못했다.

도처에서 와글거렸다.

짙은 갈색은 겉보기로는 영원에 붙은 채로 있다.

겉보기에는. 겉보기에는.

네 팔을 더 넓게 벌려라.

더 넓게. 더 넓게.

그리고 네 얼굴을 빨간 천으로 덮어라.

그리고 아직 얼굴은 전혀 움직이지 않았나 보다. 네 자신만이 움직였다.

하얀 틈바구니 다음에 하얀 틈바구니.

그리고 이 하얀 틈바구니 다음에 다시 하나의 하얀 틈바구니.

그리고 이 하얀 틈바구니 속에 하나의 하얀 틈바구니. 모든 하얀 틈바구니 속에 하나의 하얀 틈바구니.

네가 흐린 것을 보지 못하는 것은 좋지 않다. 바로 그것은 흐린 것

에 살고 있다.

거기에서부터 모든 것이 시작한다.—

—우지끈 소리가 났다.

『카바레 볼테르(*Cabaret Voltaire*)』, 1916년

빈곤 증명(**Testimonium Paupertatis**)

즐거운 음향들은

오랜 침묵은.

연결된 고리,

너는 어디에 있느냐?

네가 많은 구멍 속에 있던 때까지는.

너는 어디에 갔었느냐? 가늘고 긴 실이여.

오너라.

그대들로부터 떠나 오너라,

연결된 고리들아

가늘고 긴 실들아,

즐거운 음향들도?

즐거운 음향들도?

그건 안 돼.

그러나 오랜 침묵은.

파리, 1937년 3월

S[1]

불-규칙-적인

규칙-적인

적당한

그것은 어디에 있느냐?

그러나 실제로—전자가 올라가면, 후자는 내려간다.

그 양자가 올라가거나, …또는 그 양자가 내려갈 경우, 그것은 적당이냐?

과도(過度)는 언제나 게으름이다.

즉 사람들은 그것에 대해 예민한 고상함을 가지고서 무한히 아름답게, 백합 향내를 피우듯, 비현실적으로 심원하게 이렇게 말하는 것처럼 :

초(醋)라고.

S S S — — —

파리, 1937년 5월

하얀 호른(Weiss-Horn)[1]

하나의 원은 언제나 어떤 것이다.

때때로 많은 것이기도.

때때로—드물게—너무 많게.

코뿔소가 때때로 너무 많은 것처럼.

1. 이 시는 'S' 라는 글자를 바탕으로 한 곁말로서, 번역으로는 그 뜻을 담을 수 없다. 가령 불-규칙-적인(un-regel-mässig), 규칙-적인(regel-mässig), 적당한(mässig), 과도한(übermässig), 게으른(nachlässig), 초(Essig) 등 모든 단어는 강음 'S'를 가지고 있다. "그것은 어디에 있느냐?(Wo ist es?)"라는 말도 역시 소리 내어 읽을 경우 'es'는 강음 'ss'의 효과를 내는 곁말 구실을 한다. 참고로 원문을 적어 둔다.—역주

S/Un-regel-mässig/Regel-mässig/Mässig/Wo ist es?/Aber tatsächlich—wenn Eins steigt, sinkt das Andre./Wenn beides steigt, ⋯ oder sinkt, ist es dann mässig?/Übermässig immer nachlässig./D.h. wie man es so unendlich schön, lilienduftend, unwirklich tief mit spitzen Höhen sagt ; /Essig./S S S - - -

치-밀-한 보랏빛 속에 때때로 그것은—원—앉아 있다. 원은 하얀 원. 그리고 무조건 더 작아진다. 더욱더 작게.

코뿔소는 머리를, 뿔을 구부린다. 그것은 위협한다.

치-밀-한 보랏빛은 나쁘게 보인다.

하얀 원은 작게 되었다—작은 점은 개미의 눈.

그리고 반짝인다.

그러나 오래 가지는 않는다. 그것은 다시 자란다—작은 점(개미의 눈).

그것은 성장하면서 자란다.

성장에서 작은 점(개미눈)은 자란다.

하얀 원으로.

그것은 한 번 경련한다—오직 한 번.

하얀 모든 것.

치-밀-한 보랏빛은 어디로 갔느냐?

그리고 개미는?

그리고 코뿔소는?

파리, 1937년 5월

언제나 함께(Immer Zusammen)

올라가는 사람과 내려가는 사람이 서로 말했다.

"나는 곧 **너를** 보러 간다. 정말로!"

그리고 올라가는 사람은, "네가 나에게?"

그리고 내려가는 사람은, "네가 나에게?"

누가 누구에게?

언제?

파리, 1937년 5월

그런 까닭으로(**Ergo**)

미끄러지는 것뿐만 아니라 기어 올라가는 것은 아무런 경이(驚異)
도 아니다.

마치 몽블랑 정상에 뛰어드는 것처럼.

작은 줄들(이와 같은 ; - - - - - -)은 경이이다. 왜냐하면 그들은
때때로 멈추기 때문이다.

언제?

모든 빵 부스러기, 모든 파라오 카드 놀이, 모든 모기들, 모든 음침
한 틈바구니, 파열되어 조각난 것, 그리고 여기에서부터 모든 전쟁,
영겁(永劫), 스키 타는 사람(권투선수를 잊어서는 안 되는!), 그리고
한때 그림을 그렸던 모든 화가들, 비행장으로 되어 버린 마찻길들,
양말들, 어룡(魚龍)들, 은하수, 그리고 육지의 것들과 바다의 것들인
소, 고래, 염소, 물표범, 암사자 등등의 젖방울, 이 모든 것들은 선사시
대와 그 후의 평범한 시대와 같은 전체 역사 속에서, 말하자면 한때
는 검은 빛깔이기도 했고, 빨갛기도 했으며, 하얗기도 했던 그러한
역사 속에서―그 역사는 그 때부터 오늘까지 방금 지나가 버린 초
(秒)까지 검고, 빨갛고, 하얗기도 했으며, 지금도 …하다.

그들의 목적을

제약했으며,

강행했을 때.

전에는 그렇지 않았다.

파리, 1937년 5월 : 『변천(*Transition*)』 27호, 1938년

150

부록 Ⅱ
칸딘스키 평전

칸딘스키 저서의 배경

막스 빌

니나 칸딘스키 여사가 판권을 허용한 이 책은 초판이 나온 지 꼭 사십 년 만인 1952년에 네번째 독문판으로 출판되었다. 제5판은 아무런 수정도 가하지 않은 채로 사 년 후에 출판되었고, 1959년에 나온 제6판은 칸딘스키가 제2판에서 첨가했던 여덟 개의 도판을 보충하고 있다.

이러한 오랜 세월 동안 칸딘스키의 또 다른 저작물들은 모두 완비되어 이 책 이외에도 두 개의 책이 더 출판되었다. 즉 『점·선·면 (*Punkt und Linie zu Fläche*)』은 1955년과 1959년에 벤텔리 출판사와 베른 뷰플리츠 출판사에서 각각 출판되었으며〔초판은 1925년 뮌헨에서 나온 『바우하우스 잡지(*Bauhaus-Buch*)』9호에 수록된 것임〕, 『예술과 예술가에 대한 에세이(*Essays über Kunst und Künstler*)』는 1910년에서 1943년 사이에 쓴 칸딘스키의 수필과 논문 들을 모아 놓은 것으로서, 내가 1955년에 처음으로 슈투트가르트에 있는 게르트 하체 출판사에서 출판했으며, 또한 제2판은 1963년에 벤텔리 출판사에서 엮어냈던 것이다.

바실리 칸딘스키가 마흔네 살 되던 해인 1910년에 이 『예술에서의 정신적인 것에 대하여』의 원고가 완성됐다. 『회고(*Rückblicke*)』[1]에서 그 자신이 밝히고 있듯이, 그 원고는 다음과 같이 이루어진 것이다.

"내가 그때그때의 생각을 노트하는 습관을 갖게 된 것은 이 무렵부터였다. 이렇게 해서 『예술에서의 정신적인 것에 대하여』는 나도 모르는 사이에 완성되었다. 그 노트는 최소한 십 년이라는 기간 동안 모은 것이다. 나는 그림에서 색채미에 관한 노트를 최초로 작성했는데, 그 중에 하나는 다음과 같다.

'그림에서 화려한 색채는 관람자의 마음을 강하게 끌어야 한다. 그리고 동시에 그것은 깊은 내용을 담고 있어야만 한다.' 나는 그 점에 대해 회화적인 내용을 생각했다. 그러나 그 내용은 아직도 순수한 형식—내가 요즈음 파악하고 있는 바와 같은—속에 존재하는 것이 아니라 감정 그 자체였으며, 말하자면 예술가가 회화적으로 표출해 낸 예술가의 감정 그것이었던 것이다. 그 당시까지만 해도 나는, 관람자는 솔직한 심정으로 그림에 맞서서 자기와 친근한 언어를 거기에서 듣고자 한다는 망상 같은 생각을 가졌다. 이러한 관람자가 물론 존재하지만(그리고 그것이 결코 망상은 아니다), 그들은 마치 모래 속에 있는 사금처럼 희귀한 것이다. 더군다나 작품의 언어와는 인격적 친화성을 갖지 않으면서 작품에 몰두할 수 있으며, 거기에서 무엇인가 이끌어낼 수 있는 그러한 관람자도 존재한다. 나는 그 동안 이런 사람들을 만날 수 있었다."

이 책의 의미와 출판에 대해 칸딘스키는 다음과 같이 서술하고 있다. "나의 저서인 이 『예술에서의 정신적인 것에 대하여』는 『청기사(*Der blaue Reiter*)』[2]와 마찬가지로, 구상적인 사물과 추상적인 사물 속에서 정신적인 것을 체험함으로써 무제한적으로 장차 필요하게 될 무한한 체험을 가능하게 만드는 능력, 그러한 능력을 일깨워 주려는

1. 독문판은 베를린에 있는 슈투름 출판사에서 1913년에, 불문판은 파리의 갈러리 르네 드렝에서 1946년에 각각 출판되었다.
2. 1912년 뮌헨에서 있었던 심포지엄을 칸딘스키와 프란츠 마르크가 함께 편집해 출판했다.

목적이 주었던 것이다. 말하자면 이제까지 아무도 가져 보지 못한, 인간에서 이와 같은 행복한 능력을 환기시키려는 소망이 곧 이 두 출판물의 주목적이었다. 이 두 책은 오해를 받았고, 또 지금도 가끔씩 오해를 받고 있다. 이 책들은 '강령'으로서 파악되고 있으며, 그 책의 저자는 공론(空論)을 일삼는 예술가로서, 두뇌활동이 제 길을 잃어버려 '조난당한' 예술가로 낙인찍힌 것이다. 그러나 나는 모든 것을 정신에 호소하고, 머리에 호소했다. 오늘날까지도 이러한 과제가 시기상조로 취급됐더라면 어떻게 됐을까. 그래도 이 과제는 보다 넓은 예술의 발전과정에서 가장 가깝고도 중요한, 불가피한 목표로 예술가의 목전에 나타나게 될 것이다. 이미 확고하게 된 정신, 강한 뿌리를 박고 있는 정신에 대해서는 그 어느 것도 더 이상 위험스럽지 않게 될 것이다. 그리하여 예술에서 정신활동도 이제는 걱정스럽지 않게 될 것이며—더욱이 창작활동에서 직관적인 부분보다 정신적인 것이 더 우세한 것도 이제는 위험하다고 하지 않게 될 것이다. 그리하여 사람들은 아마도 '영감'을 완전히 배척해 버리게 될 것이다. 우리는 수천 년 동안 내려온 오늘날의 법칙만을 알고 있다. 그리고 이 법칙에서 점차—분명히 탈선해서—창조의 신기원설(神起源說)이 성장한 것이다. 우리는 '재능'이 가지고 있는 피하기 어려운 무의식적인 요소와 이 무의식적인 것이 지닌 **일정한** 색채를 가지고서 '재능'의 특성을 단순히 식별해낸다. 무한이라는 안개 때문에 우리와 멀리 떨어져 있는 미래의 예술작품은 어쩌면 계산에 의해 창조되는지도 모른다. 이 때에 정확한 계산은, 예컨대 천문학에서처럼 '재능'을 가진 사람에게만 나타날 것이다. 사정이 **단지** 이러하다면, 무의식적인 것의 성격도 역시 우리 시대와는 다른 색채를 갖게 될 것이다."

"나의 이 『예술에서의 정신적인 것에 대하여』는 탈고된 후 이삼년 동안 내 서랍 속에 파묻혀 있었다. 그리고 『청기사』를 출판할 가능성도 없었다. 그러나 프란츠 마르크가 실제로 전자에 대한 길을 터

주었다. 또 그는 예민하고 이해심 있고 재능이 있는 정신적 협력자로서 후자에 대해서도 원조를 했던 것이다."

이 책은 뮌헨에 있는 출판사(R. Piper & Co.)에서 1911년 12월에 출간되었으나, 날짜는 1912년으로 매겨졌다. 그리고 이것은 칸딘스키의 숙모이자 그의 첫 교육자였던 엘리자베스 티치에바(Elisabeth Ticheeva)에게 바쳐졌다. 이 책은 1912년 한 해 동안 판을 두 번이나 거듭했으며, 그 이상의 독문판은 내지 않은 채로 즉시 장서가들에게로 사라졌다. 계속해서 이 책은 자주 인용되었으며, 문헌으로서 명칭만이 자주 언급되었다. 그리하여 이것은, 그 배경을 몇 사람밖에 모르는 신화처럼 되어 버렸다. 제4판은 이런 상황에 종지부를 찍게 했으며, 초판을 도와서 다시 마땅한 권리를 획득하게 했다. 이 글에 대한 관심은 근년까지도 꾸준하게 커 가고 있다. 그리하여 다수의 번역판들이 다음과 같은 표제로서 출판되었다.

1914년, 『정신적 조화의 예술(*The Art of Spiritual Harmony*)』, trans. J. H. Sadler(London & Boston : Constable & Co. Ltd.).

1940년, 『예술에서의 정신적인 것에 대하여 : 특히 회화에 대하여(*Della Spiritualità nell' Arte, particolarmente nella Pittura*)』, trans. Collona di Cesaro(Roma : Editione di Religio).

1946년, 『예술에서의 정신적인 것에 대하여(*On the Spiritual in Art*)』, trans. Hilla Rebay(New York : Museum of Non-Objective Painting/The S. R. Guggenheim-Foundation).

1947년, 『예술에서의 정신적인 것에 대하여 : 특히 회화에 대하여(*Concerning the Spiritual in Art, and Painting in particular*)』, trans. Harrison & Destertag(New York : Wittenborn, Schultz Inc.).

1949년, 『예술에서의 정신적인 것에 대하여(*Du Spirituel dans l'Art*)』, trans. M. et M^me de Man(Paris : René Drouin).

1951년, 『예술에서의 정신적인 것에 대하여(*Du Spirituel dans*

l'Art)』, trans. Charles Estienne(개요)(Paris : Editions de Beaune).

1957년, 『예술에서의 정신적인 것에 대하여(*Über das Geistige in der Kunst*)』(Tokyo : Bijutsu-Shuppan-Sha).[3]

1962년, 『예술에서의 추상성(*Het Abstracte in de Kunst*)』, trans. Charles Wentinck(Utrecht/Antwerpen : Het Spectrum).

신예술의 벽두에서 한 사람의 개척자적인 예술가가 저술한 이 기초적인 책에 대해 관심이 높다는 것은 신예술이 질적인 면에서뿐만 아니라, 특히 양적인 면에서도 맹렬히 증가했음을 잘 설명해 주는 것이 된다. 신예술의 원리에 대한 관심은, 오늘날 칸딘스키라는 대가의 작품에 두고 있는 바와 같은 매우 보편적으로 증대해 가는 관심에 근거를 두고 있을 뿐만 아니라, 또한 매우 단호한 처세를 하게끔 이끌었던 현상과 사상의 단계를 사람들이 원출처에서―그가 쓴 최초의 이론서라는 점에서―파악하고자 한다는 점에도 근거를 두고 있는 것이다. 아마도 이러한 관계에서 볼 때 칸딘스키의 책이 진공과도 같은 추상적 공간에서 구축된 것이 아니라는 점을 상기해야만 한다. 마찬가지로 그는 시간적인 한계를 설정한 구체적인 문제에 대해서만 통찰하고 있는 것이다. 『회고』에서 그는 자기의 결정적인 예술적 인상에 대해 다음과 같이 술회하고 있다.

"그 당시 나는, 내 일생에 하나의 도장을 찍었으며 내 자신을 뿌리째 흔들어 놓았던 두 가지 사건을 체험했다. 그 사건은 모스크바에서

3. 일본판은 니시다 히데호(西田秀穗)가 번역했고, 그 제목은 『칸딘스키 추상예술론―예술에서의 정신적인 것(カンデインスキ- 抽象藝術論―藝術における精神的なもの)』으로 되어 있으며 출판 연도는 1958년이다. 그런데 니시다 히데호가 그의 번역서의 참고문헌에서 밝힌 바로는 일본에서의 최초 번역은 이미 1924년에 오하라 구니요시(小原國芳)가 한 것으로 되어 있다. 즉 『칸딘스키 예술론(カンデインスキ-の藝術論)』(イデア 書院)이라는 책 속에서 『예술에서의 정신적인 것』과 『회상록(回想錄)』의 두 책을 번역한 것이다.―역주

열렸던 프랑스의 인상파 전시회, 특히 그 중에 클로드 모네의 〈건초더미〉였고, 또 하나는 궁정극장에서 개최한 바그너 연주 가운데 「로엔그린(Lohengrin)」이었던 것이다. 그 전에는 나는 사실주의적인 예술만을, 오로지 러시아 예술만을 알고 있었다. 그리하여 가끔씩 레핀(Il'ya Efimovich Repin)의 초상화에 나타난 프란츠 리스트(Franz Liszt)의 손을 오랫동안 주시했으며, 그와 유사한 작품에 관심을 두었던 것이다. 그런데 갑자기 나는 처음으로 그림다운 **그림을** 보게 되었다. 그 그림이 바로 〈건초더미〉였다는 사실을 나는 카탈로그를 보고서 처음 깨달았다. 이와 같은 나의 무지가 나를 고통스럽게 만들었다. 화가는 그토록 불분명하게 그려야 할 아무런 권리가 없다고도 나는 생각했다. 그 그림에는 대상이 없다고 나는 어렴풋이 느꼈다. 그리고 그 그림이 감동을 줄 뿐만 아니라 기억 속에 지울 수 없는 인상을 남기고 있으며, 언제나 궁극적인 상세한 부분에 이르기까지 불현듯 눈앞에 아른거리는 사실을 놀라움과 당황 속에서 감지했다. 모든 것이 나에게는 명확치 못했으며, 나는 이러한 체험에서부터 간단한 결론조차 이끌어내지 못했다. 그러나 나에게 있어서 매우 분명했던 것은 이전에는 나의 내부에 잠재해 있던 예상 외의 힘이 팔레트에 있었다는 사실이다. 그리고 그 힘은 나의 모든 꿈을 능가했다. 그리하여 그 그림은 동화와 같은 힘과 화려함을 얻고 있었다. 그러나 그 그림의 불가피한 요소로서 대상은 역시 알지 못하는 사이에 신용이 떨어졌던 것이다. 전체적으로 나는 나의 〈모스크바 동화(童話)〉의 작은 일부분이 캔버스 위에 이미 존재하고 있었다는 인상을 받았던 것이다."

칸딘스키가 모네를 발견했던 것과 거의 비슷한 시기에 반 데 벨데(Henry Clemens Van de Velde)는 다음과 같이 말했다. "오늘날 모든 화가들은 화면에 칠한 어떤 색채가 대립과 상호보완의 일정한 법칙에 의해서 다른 색채에 영향을 미친다는 것을 알아야 한다. 그리고 화가는 자유롭게 임의대로 색깔을 처리해서는 안 된다는 사실도 알

아야만 한다. 우리는 이제 곧 선과 형태에 대한 과학적 이론을 갖게 될 것이라는 점을 나는 확신한다."

그리고 나서 계속해서 "**하나의 선은 하나의 힘이다.** 그리고 이 힘은 모든 기본적인 힘과 마찬가지로 활동적이다. 즉 서로 결합했지만, 자체 내에서 충돌하는 다수의 선들은 상호작용하는 기초적인 다수의 힘과 동일한 것을 야기시킨다"고 그는 말했다.

더 나아가서 "선에 대한 이와 같은 법칙과 영향에 계속적으로 몰두한 사람은 무관심하게 느낄 수 없다. 그가 하나의 곡선을 그린 후 다시 이 곡선에 대립해 그린 두번째 곡선은 첫번째 선의 각 부분에 포괄적으로 존재하는 개념에서 그 이상 더 벗어날 수 없다. 즉 두번째 선인 이 곡선은 첫번째 선에 영향을 미치게 된다. 그리하여 첫번째 선은 변화하며, 또 그것은 세번째 선과 앞으로 계속될 다른 모든 선에 비례해 개조된다"[4]고도 했다. 우리는 빌헬름 보링거(Wilhelm Worringer)의 저서에서 제기한 것과 유사한 이와 같은 문제를 이미 알고 있다. 그 보링거의 저서는 자율적인 조형적 형태의 의도를 취급한 『추상과 감정이입(*Abstraktion und Einfühlung*)』[5]으로서 보링거는 거기에서 다음과 같이 쓰고 있다.

"진부한 모방론을 버리지 못했던 것은 우리의 미학이 전체적인 우리의 교육 내용을 아리스토텔레스적인 개념에 맹종적으로 의존한 결과인데, 이러한 모방론은 모든 예술적 창조의 출발점이자 종점인 고유의 정신적 가치에 대해 눈을 뜨지 못하도록 만들었다. 기껏해야 우리는 모든 비미적(非美的)인 것, 다시 말하면 비고전적인 것을 방기한 미의 형이상학에 관해 언급하고 있다. 그러나 이와 같은 미의 형

4. Henry Clemens Van de Velde, *Kunstgewerbliche Laienpredigten*(Leipzig : Hermann Seemann Nachfolger, 1902).
5. 1906년에 학위논문으로 쓴 것이며, 1908년에 뮌헨에 있는 피페르 출판사에서 초판을 냈다.

이상학과 동시에 고차적인 형이상학이 존재한다. 즉 그것은 예술을 그 형이상학의 총체적인 범위 속에 포괄시키는 것이며, 창조된 모든 것에서 물질적인 해석을 초월해 자기 자신을 표명하는 것이다. 이 경우 창조된 것이란 의미는 마오리족[6]의 목각품이나, 아시리아의 초기 부조(浮彫)까지도 포괄적으로 상정할 수 있음을 말한다. 이러한 형이상학적인 해석은, 모든 예술적인 창조물이 천지창조 이래, 또 미래에도 그러할 것이지만 인간과 외계 사이에 놓여 있는 위대한 대결의 과정에 대한 끊임없는 자기 기록에 불과하다는 인식에서부터 주어지는 것이다. 그리하여 예술은, 종교적 현상과 변화하는 세계관적 현상을 동일한 과정으로 묶어서 제약하는 바로 그 정신적인 힘이 또 다른 형태로 외화(外化)되는 것일 뿐이다."

반 데 벨데의 『공예강좌(*Kunstgewerbliche Laienpredigten*)』나 보링거의 『추상과 감정이입』은 그 당시 사람들을 흥분시켰으며, 칸딘스키의 『예술에서의 정신적인 것에 대하여』가 이해될 수 있는 근저를 마련해 준 셈이다. 새로운 시대, 즉 새로운 문제를 가진 시대가 열렸던 것이다. 칸딘스키가 『회고』에서 지적했듯이 원자시대가 예견되었다. 즉 "과학적인 사건은 이 길에서 가장 무거운 장애물 중의 하나를 치워 버렸다. 그것은 원자를 더욱 세분한 것이었다. 원자의 분열은 나의 정신에서 전 세계가 허물어지는 것과도 같았다. 갑자기 가장 단단한 방벽이 무너졌다. 모든 것은 불확실하고 약하고, 불안정해졌다. 나는 내 앞에 있는 돌이 공중에서 녹아 없어져 보이지 않게 되었다고 해도 놀라지 않았을 것이다. 나는 과학을 무력한 것으로 생각했다. 즉 과학의 가장 중요한 기초가 된 것은, 밝은 빛 속에서 안정된 손길로 과학의 신전을 하나하나 석축을 쌓아 구축하지 않고, 어둠 속

6. 뉴질랜드의 원주민―역주

에서 운을 하늘에 맡기는 식으로 진리를 더듬어 찾는, 그리하여 한 대상을 다른 대상으로 잘못 생각했던 학자들의 허망과 오류 그 자체였던 것이다." 물리학의 새로운 이론들은 이미 세기의 전환기에 앞서서 오스트발트(Friedrich Wilhelm Ostwalt)와 플랑크(Max Karl Ernst Planck)에 의해 새로운 인식을 첨가했으며, 무엇보다도 알버트 아인슈타인의 '특수 상대성 이론'(1905)에 의해 새로운 정점에 도달했다. 이러한 새 이론들에 대한 칸딘스키의 회의적인 태도는, 그 당시의 원자물리학이 창조적인 예술가의 정신계에서 결정적인 위치를 차지하지 못했던 사실을 시사하고 있다. 그럼에도 불구하고 칸딘스키는 물리학에 병행해 그와 유사한 사유과정을 발전시켰음에 틀림없다. 동시에 이것은 특수한 의미를 지니고 있는 것으로서, 말하자면 예술적인 성과는 이론에 의해서 더욱 직접적으로 실재화했으며, 그러한 이론을 가지고서 구체적인 논의를 전개시켰던 것이므로, 그러한 한도 내에서는 예술적인 성과가 물리학적인 성과에 앞서서 급한 진전을 보였다는 의미인 것이다.

이와 같은 맥락 속에서 그 당시 칸딘스키의 저서에 대한 선풍적인 영향은 이해될 수 있다. 이러한 영향은 그의 그림에도 수반되어 그에 대한 토론을 촉진시켰다. 그러나 이러한 토론이 그 그림에 대해 항시 유리한 것만은 아니었다. 왜냐하면 화가로서뿐만 아니라, 또 이론가로서 칸딘스키의 표현 방식이 많은 비평가들에게 숙달되어 있지 않았기 때문이다. 오늘날에도 역시 독자들은, 러시아 사람인 칸딘스키가 풍부한 비유가 담긴 동양의 말씨로 표현하고 있으며, 많은 언어의 장벽을 연상작용으로써 해소시키고 있는 점을 고려하지 않으면 안 된다. 그렇기 때문에 고의적인—뿐만 아니라 선의에 찬 오해를 일으킬 가능성이 충분히 있는 것이다. 어쨌든 사람들은 이런 식으로 자유화된 한 언어에 길이 들어 버렸다. 칸딘스키가 여기에서 사용했던 개

넘들 역시 사십 년을 거치는 동안 변화되기도 했고, 또 분명하게 되기도 했다. 칸딘스키는 이미 『회고』에서 회화작품을 형성하는 방법에 대해 서술한 바 있다. 즉 "또 다른 방식은 **구성적인** 방식인데, 이 경우 작품은 전적으로 '예술가의 발상에서부터' 생겨난다. 마치 수백 년 이래 음악의 경우가 그러했듯이 말이다. 이런 관계에서 볼 때 회화는 음악을 만회했으며, 그 양자는 이제 '절대적인' 작품, 다시 말해서 완전히 '객관적인' 작품을 창조하려는 끊임없는 의도를 가지고 있다. 그리고 이 때에 객관적인 작품이란 것은 자립적인 **본질**로서 순수히 합법적으로, 자연의 작품에서부터 '스스로' 생겨나는 것이다. 이러한 작품들은 추상적인 것으로 살아 있는 예술에 더욱 가깝게 다가간 것이다. 말하자면 이 작품들은 이 **추상적인 것**에 존재하는 예술을 무한한 시간 속에서 **구체화**하도록 정해진 것인지도 모른다."

1938년 칸딘스키는 잡지 『20세기(*XX^e Siècle*)』에 「구상적인 예술 (L'Art Concret)」이란 제목으로 다음과 같이 씀으로써, 이제 추상적인 것은 절대적인 것으로 되었으며, 또 그는 테오 반 되스부르크(Theo van Doesburg)에 의해 도입된(1930) 개념인 구체적인 것을 결국 받아들였던 것이다.

"비록 회화와 그의 표현수단에 관해 길게 언급하긴 했지만, 내가 '대상(Objekt)'이라는 유일한 단어를 구사하지 않았던 점을 당신은 깨달았는가. 그에 대한 설명은 매우 간단하다. 즉 나는 **본질적인** 회화적 수단, 다시 말하면 **필수적인** 회화적 수단에 관해 언급했기 때문이다.

사람들은 '색깔'이나 '묘선'이 없이 그림을 만들어낼 능력을 결코 가질 수 없을 것이다. 그러나 금세기에 들어와서 거의 삼십 년 이상 동안 '대상'이 없이도 회화는 존재했다.

그러므로 회화에서 대상은 적용할 수도, 또 그렇지 않을 수도 있다. 내가 이 '않을 수도 있다'는 문제에 대한 논쟁, 즉 삼십 년 전에 시작

해서 오늘날까지도 끝나지 않은 이 논쟁에 대해 생각할 경우, 나는 '추상적' 또는 '비대상적'이라고 불리는 회화—이것을 나는 '구상적'이라고 부르기를 더 좋아하는데—가 지닌 막대한 힘을 볼 수 있다.

이러한 예술이 바로 '문제'인데, 이런 문제를 사람들은 너무도 자주 덮어두고자 했을 뿐 아니라, (부정적인 의미로) 확정지어 언급했다. 그리하여 이 문제는 더 은폐할 여지가 없게 되었다. 말하자면 그것은 너무도 생동적인 것이다.

인상주의, 표현주의, 입체주의 등에는 이 이상 더 문젯거리가 없다. 이 모든 '주의'들은 예술사에서 각각 다른 서랍체계로 나누어진다. 이들은 숫자처럼 지정됐으며, 자기의 내용을 지시하는 레테르를 달고 있다. 그리하여 논쟁은 끝나고, 그것은 이미 과거에 속한다.

그러나 구상예술에 대한 논쟁은 자기의 종말에 대한 예견을 허용치 않는다. 그만큼 더 좋게 하려고! 이 구상예술은 충분히 발전하고 있으며, 무엇보다도 자유로운 땅에 존재한다. 그리고 이 운동에 가담한 젊은 예술가의 수는 이 땅에서 증가하고 있다. 그것은 미래의 문제이다."

『예술에서의 정신적인 것에 대하여』는 대단한 성과를 올렸다. 그것의 영향은 의심의 여지가 없다. 그 책에서 칸딘스키는 그 자신이 완결짓지 못했던 많은 문제들을 제기했지만, 그의 또 다른 사상들을 채용해 그가 제시한 방식대로 계속 발전됐다. 전형(典型)으로서 자연에서 완전히 분리되어 나오려는 시도, 예컨대 이미 1911년에 쿠프카(František Kupka)라든가, 1913년에 말레비치(Kazimir Severinovich Malevich)와 몬드리안(Pieter Cornelis Mondrian) 등에 의해 도달한, 이러한 운동의 연원이 어쩌면 칸딘스키의 책으로 거슬러올라갈 수 있을지 모르겠다. 왜냐하면 그 책의 내용은 그 당시 자주 토의가 되었기 때문이다. 신예술의 개척자인 이 세 사람이 그 책에 관해 알지 못했다고 가정한다면, 매우 흥미있는 일을 상상해 볼 수 있다. 말하자면 칸딘

스키가 그의 저서에서 준비해 회화에서 실현시킨 것과 유사한 이념들이 뮌헨과 파리, 모스크바라는 전혀 다른 장소에서 거의 동시에 현실화할 수 있는가 하는 점이다.

칸딘스키는 여러 해 동안 젊은 사람들을 위해 교육에 헌신했으며, 계속해서 자기의 이론을 펴 나갔다. 1917년부터 1922년 사이에 그는 모스크바에서 지도적인 위치에서 활동했다. 그 후 1922년에 그로피우스(Walter Gropius)는 그를 바이마르에 있는 바우하우스에 초빙했다. 이미 거기에는 리오넬 파이닝어(Lyonel Feininger), 요한네스 이텐(Johannes Itten), 파울 클레(Paul Klee), 게르하르트 마르크스(Gerhard Marks), 게오르그 무혜(Georg Muche), 오스카 슐레머(Oskar Schlemmer) 등이 활약했으며, 일 년 후에 라즐로 모호이-나지(László Moholy-Nagy)도 그의 뒤를 따랐다. 이 바우하우스에서 교직활동은 다시금 이론적인 작업을 증가시킬 수 있는 기회를 부여했다. 이 때문에 칸딘스키는 1923년과 1925년 사이에 두번째의 이론서인 『점·선·면』을 탈고했으며, 이 책은 1925년에 뮌헨에 있는 바우하우스 출판계열인 알버트 랑겐 출판사에서 간행했다. 칸딘스키는 그 책의 서문에서 다음과 같이 적고 있다.

"이 작은 책에서 전개한 사상이 『예술에서의 정신적인 것에 대하여』와 유기적으로 연속한다는 점을 언급해 두는 것은 전혀 불필요한 일이 아니다."

우리는 오늘날 그의 개척자적인 활동에 대해 외경심을 가지고서, 또한 그가 언명한 바—또 그 언명의 예술적인 효과가 칸딘스키 자신의 작품을 통해 방대하게 증명되고 있는데—에 대해 비평적인 태도로써 이 책을 보게 된다. 이러한 칸딘스키의 작품들을 나는 두 가지 출판물을 통해 간행했다. 그 중 하나는 열 개의 수채화를 골라서 싣고 서문을 쓴 『칸딘스키(*Kandinsky*)』(Basel : Holbein Verlag, 1949)

이고, 또 하나는 그의 작품과 작업 장면을 단색으로 처리한 『바실리 칸딘스키(*Wassily Kandinsky*)』(Paris : Maeght, Editeur, 1951)였으며, 이 중에서 후자는 쟝 아르프(Jean Arp), 샤를르 에스티엔느(Charles Estienne), 카롤라 기디온-벨커(Carola Giedion-Welcker), 빌 그로만(Will Grohmann), 루드비히 그로테(Ludwig Grote), 니나 칸딘스키(Nina Kandinsky), 알베르토 마그넬리(Alberto Magnelli) 등의 협력으로써 이루어졌던 것이다. 그리고 이 두 책의 발행은 본 책자에 도판을 보충해 놓은 것과 같은 시기인 것이다.

칸딘스키의 저서는 중요한 논문에 속하는 것으로서, 그것은 예술의 발전과정에 있는 예술가에 의해 우리에게 전래한 것이며, 모든 사람들을 예술의 새로운 단계로 인도하는 역할을 하는 것이다. 그러므로 이 책은 시작도 아니요, 끝도 아니다. 다만 발전의 이정표일 뿐이다.

칸딘스키의 회화발전에 관한 고찰

니나 칸딘스키
파리, 1946년

 칸딘스키의 회화가 어떻게 발전했는지 그 과정을 간략하게 윤곽 짓는 일은 쉽지 않다. 그러나 나는 분명하고도 정확한 사실을 제시할 수 있도록 최선을 다해야만 한다.[1]

 유년시대부터 칸딘스키의 색채에 대한 기호는 열렬했으며, 그는 이미 어린 소년으로서 그림을 그리기 시작했다. 그의 일생을 통해 중요한 일들은 색채에서 비롯한다. 그는 색채 속에서 각 색채가 지닌 특수한 냄새와 음악적인 음향을 가려낼 줄 알았다. 내가 여기에서 음악적인 음향이라고 말하는 것은 칸딘스키가 또한 피아노와 첼로를 연주하는 음악가였기 때문이다. 그리하여 사람들은 그의 모든 회화 작품에서 그의 음악적인 재능을 직감할 수 있게 된다.

 서른 살이 되던 해부터 칸딘스키는 회화에 전적으로 전념했다. 즉 그는 학자로서의[2] 빛나는 출발을 포기했을 뿐 아니라 음악마저도 내던지고, 1896년에 뮌헨으로 떠났다. 그는 아즈베(Azbé) 미술학교에

1. 비조형예술의 발전에 관해 논의할 경우 연대적인 오류가 가끔씩 나타난다.
2. 칸딘스키는 모스크비 대학에서 법학과 정치학, 경제학 공부를 마친 후, 1893년 법학부에 조수로 임명되었다. 그리고 삼 년 후에 도르파트 대학에 교수로 발령받았다.

다섯 살 때(1871)의 칸딘스키.
모스크바에서 태어난 칸딘스키는
이 해에 그의 가족과 함께 오데사로
이주했고, 이후 곧 양친은 이혼했다.
그리하여 아버지에게서 자란
칸딘스키는 유년 시절 이모
엘리자베스 티치에바에게서
교육을 받았는데, 이 때에 이모는
그와 자주 독일어로 대화를 했으며,
독일 동화도 들려주었다.

서 이 년 동안 공부했으며, 그 후 일 년은 왕립 아카데미에서 프란츠 폰 슈투크(Franz von Stuck) 문하에 있었다. 다시 그로부터 이 년 동안 그는 회화에 대한 테크닉(바탕 칠하는 법, 화학반응, 템페라 화법, 바니싱 등등)을 연구했다.

그의 작품을 보면 그가 러시아, 튀니지, 네덜란드, 이탈리아, 프랑스 등 여러 곳을 여행한 증거가 분명하게 남아 있다. 그리고 나중에는 스웨덴, 이집트, 팔레스타인, 시리아, 그리스, 유고슬라비아 등도 여행한 것을 알 수 있다. 그가 가지고 있는 가장 강렬하고도 사랑스런 기억은 모스크바에서의 일몰 시간이었다. 그 시간에는 "마치 대오케스트라의 마지막 결정부처럼, 모스크바는 승리의 음향으로 가득하다."

이런 유의 극치적인 색깔들이 점차 그의 작품에서 되살아났던 것이다. 여행에서 얻은 갖가지 인상들과 그가 깊게 애정을 쏟은 자연 등이 그의 작품 구석구석마다 내적으로 반영되고 있다. 그리하여 이러한 작품들은 칸딘스키 특유의 소묘, 색채, 구도 등을 갖게 된다. 진리를 담고 있는 것이 모두 그렇듯이, 그의 예술이 우주법칙에 종속해 있는 한, 이와 같은 그의 특징들은 매우 당연한 것이다.

칸딘스키 회화의 근원은, 언젠가 그가 말한 것처럼 10세기에서 14세기에 걸친 러시아의 종교미술에서 찾아볼 수 있으며, 또 어떤 점은

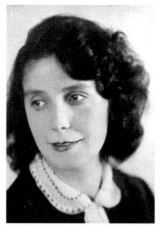

1933년 베를린에서의 칸딘스키 부부. 이 해에 나치스는
칸딘스키가 해독을 끼치는 인물이라는 이유로
그에게 바우하우스 교수 퇴직을 요구했다.

그 지방의 민속적인 요소에서도 그 뿌리를 찾을 수 있다. 그가 상트
페테르부르크에 있는 에르미타즈 미술관에서 보았던 렘브란트의 작
품들과—말하자면 서서히 변하는 명암법을 사용한 것으로서 소위
'지속성'(칸딘스키의 저서 『회고』 참조)을 가진 그림—또 나중에 그
가 모스크바에서 본 인상파 전람회 등은 그에게 크나큰 충격을 주었
다. 그는 「클로드 모네의 〈건초더미〉에 대하여」라는 제목으로 다음과
같은 내용을 노트에 적고 있다.

"그러나 나는 이 그림 자체가 표면을 나타내고 있다는 인상을 받
았다. 그리하여 이 그림이 이런 방향으로 계속 전개되어 나갈 수 있
는지 어떤지를 의심했다. 그 후 줄곧 나는 초상(肖像) 미술을 또 다
른 시각으로 보게 되었다. 즉 이것은 내가 미술의 추상성에 대해 '눈
을 뜨게' 되었던 것을 의미하는 것이다."

그 이후 회화는 음악과 마찬가지로 자기 자신을 자유롭게 표현할 수
있는 가능성을 가져야만 한다는 생각이 칸딘스키를 떠난 적이 없었다.

칸딘스키는 지나칠 정도로 성실했으며, 매사를 철저하게 처리했다.

그에게는 불완전한 채로 남아 있는 것이라곤 없었다. 그리하여 새로운 형태가 성숙해 실현되기까지는 몇 년이고 내적 갈등과 탐구와 때로는 침체의 세월을 보내지 않으면 안 되었다. 그의 회화의 발전은 매우 유기적이었다. 그는 사실주의에서 출발했으나, 프랑스의 인상주의에 힘입어 그것을 파기하게 되었다. 그는 점차 현실세계를 재현하는 입장을 버렸던 것이다. 1908년 이후에 그린 그의 풍경화를 보면 이미 추상형태가 시작하고 있음을 알 수 있다. 즉 풍경은 주제로서만 남아 있고, 선과 색채와 같은 형식들은 추상적 성격을 띠게 된다. 1910년에 그는 대상과 완전히 분리된 작품을 처음으로 그려냈다. 이로써 예술에서 새로운 시대, 즉 **비재현예술의 시대가** 열렸던 것이다.

"이 예술은 사실적 세계와 병행해, **외적으로는** 사실주의와 아무런 관계도 없는 새로운 세계를 창조해낸다. 그러나 그것은 **내적인 면에서** 우주 법칙에 종속한다"라고 칸딘스키는 논술한 바 있다.〔『20세기』 (1938) 참조〕 그의 유명한 저서인 『예술에서의 정신적인 것에 대하여』를 집필한 것은 1910년이었으나, 그것은 1912년에 가서야 비로소 출판되었다.[3] 오늘날에도 흥미를 주고 있는 이 책은 그 당시 예술에서 당면 과제들을 취급했다. 이 책 가운데 형태를 다룬 장은 러시아어로 번역되어 전위예술가들에게 대단한 감명을 주었다. 물론 거기에서 칸딘스키는 비조형예술의 요소로서 장방형, 삼각형, 원 등에 관해 언급했다. 이 모든 문제들은 러시아에서 쉬프레마티슴과 구조주의가 탄생하기 전에 이미 칸딘스키에 의해 제기되었던 것이다.

칸딘스키는 아마도 조형예술 분야에서 가장 위대한 혁명가였음에 틀림없다. 그는 회화를 대상에서 완전히 분리시켰다. 그리고 그 방법을 통해 그는 천부의 창조력을 가지고서 회화에 무한한 가능성을 부여했다. 즉 그 자신의 예술이야말로 이 점을 완벽하게 증명하고 있

3. 뮌헨의 피페르 출판사에서 일 년 동안에 삼 판을 냈으며, 해외에서도 널리 읽혔다.

다. 그에게는 아무런 도그마도 없다. 또 혁명가로서 그는 결코 다른 사람의 예술적 경향을 부인하지도 않았던 것이다. 그는 아름답고 진실한 것이면 무엇이나 존경했다. "결코 나는 하나의 형태를 고안해낼 수는 없었다. 즉 의식적으로 계획한 형태는 나에게 혐오감을 주었던 것이다"라고 『회고』에서 그가 논술하고 있듯이, 그는 실제로 직관에 의해 그의 '내면의 소리'에 의해 움직이고 있었음이 그의 모든 작품에서 여실히 증명되고 있다.

그의 작품들은 다음과 같은 아홉 개의 중요한 시기로—어쩌면 더 세분할 수 있을지도 모르지만—구분된다.

1. 사실적인 풍경화
2. 인상주의
3. 야수파시대(더욱이 러시아의 낭만주의)
4. 꿈의 풍경—여기에는 대상적인 회화가 약간 존재한다.
5. 극적(劇的)인 시대—이것은 두 단계로 나누어진다.
1911-1914 : 강한 색채와 번쩍이는 색채를 이용해 운동감을 충만시킴.
1915-1919 : 형태는 더욱 조용해지고, 색깔은 더욱 진해진다.
6. 정적(靜寂)시대—비교적 건축적인 구조가 많아진다.
7. 원형(圓形)시대
8. 비대상적인 구상미술의 낭만시대
9. 대종합의 시대

칸딘스키는 모든 일에 **자신이** 있었으며, 확실한 **근거를** 가지고 있었다. 그의 인격은 위대하고, 고상하고, 순수하며, 정직하고, 인간적이며, 타협할 줄 모르는 외고집이었다. 그리하여 조용하고, 빛나는 천재는 그와 같은 인간성으로 가득 채워졌던 것이다. 그의 작품에 나타난 극

적인 갈등은 항상 그의 낙천성에 의해 해소된다. 이 점이 바로 우리가 그의 작품을 통해 생에 대한 기쁨과 힘과 새로운 자극을 얻게 되는 근거인 것이다.

예기치 않은 대담한 문제들을 감동적인 태도로써 해결했다. 칸딘스키의 창조체계에서 결정적 요소인 '내적 필연성'은 그의 작품에 인간성을 부여했다.

칸딘스키는 그의 어떤 작품에서도 결코 같은 표현을 되풀이하지 않았다. 그는 동일한 색깔을 한 번도 사용하지 않았다. 즉 그는 여러 가지 색깔에서 가장 단순한 색을 골라 구성했으며, 이러한 구성은 그때마다 달랐던 것이다.

소묘와 구도에 통달한 칸딘스키는 계속해서 새로운 형태를 제시했다. 그의 평형감각은 놀라운 것이었다. 그의 진귀하고 미묘한 팔레트에서 나오는 상상력이란 것은 무진장했다. 나이를 먹어 가면서도 (그리고 이 점은 매우 드문 일인데), 자기 자신을 새롭게 하는 천부적 재능이 그에게는 늘어만 갔던 것이다.

칸딘스키의 예술은 새로운 시대의 시원예술이라고 생각해도 좋을 것이다.

칸딘스키는 그래픽 작품의 중요한 골격을 남겨 놓았다.

칸딘스키는 그의 일생 동안 벽화를 세 번 제작했다. 처음은 1914년에 뉴욕에서 네 개의 패널을 만들었으며, 나머지 두 번은 베를린에서 제작했다. 즉 1922년에 심사위원을 위한 연회실과, 1931년에 국제건축전람회를 위한 음악실을 각각 장식한 것이었다. 그리고 1928년에 그는 독일 데사우에 있는 극장에 무소르크스키(Modest Petrovich Musorgskii)의 작품인 「전람회의 그림」을 위한 무대장치를 제작했다.

직접적이든 간접적이든 간에, 칸딘스키의 영향은 유럽과 미국에서 매우 컸다. 그리고 그 영향은 지금까지도 남아 있으며, 또 앞으로도 계속해서 커질 것이다.

그림은 말로써 설명할 수 있는 것이 아니다. 다만 관람자가 감각이 있는 사람이라면 우리는 그것을 이해하는 방향으로 도울 수 있을 뿐이다. 그것은 마치 음악의 경우와 같다. 즉 음악회에서 바흐나 모차르트를 듣고 얼마나 많은 사람들이 속을 썩이고 있는가!

예술을 찬미하기 위해서는 허심탄회한 마음과 자유로운 정신을 갖는 것이 필요하다. 여기에서 나는 궁극적으로 다음과 같은 칸딘스키의 두 구절을 인용하고자 한다.

"각 시대의 정신성은 그 시대가 표현하는 새로운 정신적 내용에 상응한다. 그리고 이러한 시대적 표현은 새롭고, 예기치 못한, 놀라운, 그런 의미에서 공개적이라고 할 수 있는 형식들을 통해서 이루어지는 것이다."

"자연은 자기의 형태를 그 목적에 따라 만들어내는 반면, 예술은 자기의 형태를 자기 자신에 따라 창조한다."

바우하우스 시절의 칸딘스키

줄리아 · 리오넬 파이닝어
1945년 5월

 지난 겨울 파리에서 칠십팔 세로 일생을 마친 칸딘스키에 대해 그의 인격의 전모를 묘파하는 것이 우리에게는 능력 밖의 일이라는 사실을 잘 알고 있다. 러시아와 뮌헨, 아니면 파리 시절에 그를 알았던 사람들은 이 예술가를 형성하고 있는 복합적인 다면체 중에 상이한 일면만을 강조하려고 할지도 모른다. 우리는 바우하우스—처음에는 바이마르에서, 나중에는 데사우에서—에서 약 팔 년 동안 그와 개인적으로 친하게 지냈다. 나치스 정권이 바우하우스를 폐쇄시킨 후, 그 사건의 소용돌이 속에서 우리는 서로 만날 수 없었다. 칸딘스키는 파리로 떠났고 우리는 고향인 미국으로 돌아왔기 때문이다.

 우리가 칸딘스키를 처음으로 만난 것은 1921년 베를린에서였다. 전쟁 직후여서 모든 것이 그 때까지 혼란상태에 있었으나, 여러 해 동안 파묻혀 지냈던 정신적인 생활은 그 당시 도처에서 자기의 권리를 주장하고 있었다. 말하자면 사 년 동안의 파괴가 지나간 후, 희망에 찬 분위기가 감돌고 창조적인 힘을 발전시키려는 의지가 움텄던 것이다. 바우하우스는 새로이 설립됐으며, 그 교장인 그로피우스가 칸딘스키에게 함께 일할 것을 청해 그가 수락했다는 사실이 알려지게 되자, 교수진과 학생들 간에는 상당한 동요가 일게 되었다. 전쟁

이 끝난 후 칸딘스키는 잠시 스웨덴에서 살았으며, 곧 러시아로 돌아
갔다. 그러다가 1921년에 그는 바우하우스의 교수가 되기 위해 모스
크바 대학과 아카데미에서 지도적인 직책을 모두 사임했다.

정평있는 화가인 칸딘스키는 동시에 문필가로서도 널리 알려졌다.
그는 『청기사』와 그의 자서전을 통해 예술의 신경향을 보급시킨 첫
번째 사람이었다. 또 그는 러시아어로 된 텍스트를 독일어로 번역해
1913년에는 베를린에서 『데어 슈투름(Der Sturm)』지에 수록했다. 이
『예술에서의 정신적인 것에 대하여』는 1912년에 출판되자마자 깊은
감명을 불러일으켰다. 뿐만 아니라 많은 계몽의 원천이 되었으며, 상
당한 논쟁거리가 되었다.

칸딘스키는 우리와 모르는 사이가 아니었다. 그의 친구들은 곧 우
리의 친구들이었다. 말하자면 알프레드 쿠빈(Alfred Kubin)이라든가,
1915년 일차대전 중에 살해된 화가 프란츠 마르크의 미망인 마리아
마르크 등은 그와 각별히 친했고, 또한 우리와도 친한 사이였다. 칸
딘스키와 우리는 곧 훌륭하고 성실한 우정을 쌓아 나갔다. 1922년
여름을 우리는 해변가에서 함께 보냈다. 이 휴식의 수주일 동안 우리
는 친밀성을 더했으며, 그의 가문이 러시아의 귀족이었던 것도 알게
되었다. 그리고 우리가 생각하는 몽고인의 특징 같은 것이 그의 용모
에 어느 정도 나타나고 있는 것은 아마도 그의 조상 때문일 것이라
고 어느 때인가 칸딘스키는 술회한 적이 있다. 즉 그의 조상 중에 한
사람이 17세기경에 타타르 왕녀와 결혼한 적이 있었기 때문이다. 칸
딘스키는 젊은 시절에 자기 가문의 전통을 좇아 정치학과 경제학, 법
학을 전문적 연구분야로 택하게 되었다. 그러나 그는 어릴 때부터 예
술에 강한 흥미를 느꼈노라고 우리에게 말했다. 그렇기 때문에 그가
도르파트 대학의 교수로 초빙되었을 때에도, 그리로 가는 대신 화가
가 되려고 뮌헨으로 떠났던 사실은 조금도 놀라운 일이 못 되는 것
이다.

우리는 칸딘스키를 지독히도 좋아했다. 그의 인격은 수려한 용모에서 두드러졌고, 또한 정신과 고상한 성격이 잘 조화됨으로 해서 생겨나는 평형감(平衡感)이라든가, 내면적 품위 같은 것이 그와 같은 용모에 깃들여 있던 것으로 생각된다. 그는 경탄할 만큼 자제력이 강했다. 그의 태도는 늘 겸손했지만, 사람들은 그에게서 친절하고 현명한 박애심으로 충만한 감정을 느꼈던 것이다. 그의 외모는 관료적인 면이 전혀 없었다. 그가 교훈적 경향에서 탈피할 수 있었던 것은 그가 지닌 매우 날카로운 유머 감각 덕분이었다. 그는 어떤 문제가 생겼을 경우 그 양면을 모두 이해했다. 그리하여 그는 학생들간에 곤란한 문제가 갑자기 생겼을 경우나 또는 관계(官界)를 훼방하는 문제가 일어났을 경우에 늘 그것을 중재해 해결하도록 위임받았던 것이다. 그리고 이러한 일들은 그가 바우하우스에 있는 동안에도 허다했다. 우리는 그의 묘한 웃음을 기억한다. 그는 가끔씩 터놓고 웃는 일

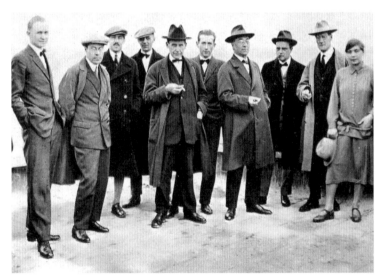

1926년 데사우에서의 바우·하우스 교수들. 왼쪽부터 무혜, 모호이-나지,
바이에르(Herbert Bayer), 슈미트(Joost Schmidt), 그로피우스(Walter Gropius),
브로이어(Marcel Breuer), 칸딘스키, 클레, 파이닝어, 슈퇼츨(Gunta Stölzl).

이 있었지만 그것은 약간 킬킬거리는 정도인데, 그러고 나면 반드시 아무런 편견도 없는 의견을 말하곤 했다. 그는 스스로 흡족할 만큼 이런 순간들을 관조할 줄 알았으며, 다른 한편 초연해지고 경건해져서 급기야는 범인과는 다른 사람처럼 되어 버렸던 것이다.

칸딘스키는 학생들에게서 존경을 받았다. 그들은 그를 예술가로서 숭배했을 뿐 아니라, 그의 인간성을 통해 깊은 감명을 받았다. 그가 국외자(局外者)에게는 냉담하게 보였을는지 모르나, 일단 그가 다른 사람과 교제를 시작했을 경우에는 즉시 어떤 온화한 열성 같은 것이 그의 눈에 빛났으며 안면에 가득했다. 그는 무한한 본능적 힘으로써 자기 분수를 지킬 줄 알았으며, 결코 남에게 간섭하지 않았다. 그렇지만 그는 제자들의 기쁨과 슬픔에는 매우 관심이 컸으며, 필요할 때에는 그들에게 물질적인 도움도 주었다. 그리고 이러한 도움은 지극히 비밀리에 행해졌다.(그 당시 우리들 이외에 또 어떤 사람들이 그런 사실을 알고 있었는지 하는 생각이 든다) 그는 협동이 가능한 문제에 대해서는 젊은 사람들과 함께 일하기를 좋아했다. 베를린에 있는 예술가 회관의 벽화를 제작할 당시 그는 자기의 제자들 중의 한 사람—그는 오늘날 뉴욕에 살고 있으며, 화가이자 유명한 상업미술가가 되었다—과 공동작업을 했다. 칸딘스키는 교실에서 강의 이외에도 여러 가지 문제들을 취급했다. 즉 선, 색깔, 공간 구성, 균형 등의 요소를 개별적으로 다루거나, 또는 그것들을 상호 배합시킴으로써 생겨나는 문제들을 취급했고, 또 학생들의 작업과정에서 나타날 수 있는 문제들과, 토론에서 분석해야 할 과제 등등을 그는 문제로 삼았던 것이다. 칸딘스키는 구조적 비평에 대한 천부적 재능의 소유자로서 매우 드물게 볼 수 있는 사람이다. 그리하여 예술적인 목적이 그와 다른 사람일지라도 그의 강의를 듣는 것은 유익한 일이었다. 그리고 그는 무엇이든 억지로 처리하지 않을 만큼 현명했다. 그는 말하자면 다른 사람들로 하여금 관찰하도록 했으며, 그들 스스로 파악해

그들의 두뇌를 활용할 수 있게끔 하기를 원했던 것이다.

칸딘스키의 명석한 사고력과 훈련된 정신은 표현의 또 다른 수단으로서 글 쓰는 일을 필요로 했다. 이와 같은 저작활동은 그의 그림에 표현한 본질 중의 한 측면, 즉 감정적 측면에 대응해 균형을 이루는 것이었다. 그가 음악을 사랑했지만—그는 음악가와 작곡가 들과 많은 교류를 가졌으며, 그의 저작에는 음악에 대한 논급이 큰 역할을 한다—우리는 그가 악기를 연주하는 것을 결코 들어 본 적이 없다. 파울 클레의 집이나, 또는 우리 집에서 작은 음악회가 있는 저녁이면 으레 우리는 칸딘스키에게 함께 듣자고 청했다. 그러나 그는 조용히 웃으면서 일종의 사과 표시로서 "나는 음악을 좋아합니다만, 써야만 할 것이 있습니다"라고 대답하곤 했다. 그 때에 그는 정원이 내려다보이는 그의 집 뒤 골방에 앉아서 강의 준비를 하는가 하면, 원고도 쓰고, 또 널리 퍼져 있는 각처에 편지를 쓰느라고 여념이 없었다. 괴테는 말하기를 "미리 의식적으로 예정해 창작을 하는 사람은 얼마 되지 않는다. 의식적인 노력이란 것은 완성 단계에서나 필요한 것이다"라고 했다. 이 말은 모든 예술가들에게 다 적용해야 할 것이지만, 특히 칸딘스키와 그의 작품에 대해서는 더욱 그러한 것이다.

이십 년 전에 우리는 가끔씩 러시아 사람인 칸딘스키가 러시아 사람들에게만 이해될 수 있는 것이 아닌가 하고 의아해 하기도 했다. 그러나 오늘날, 그 당시 가까이 접근했을 때조차도 이해하기 어렵다고 생각했던 많은 사실들이 분명하게 밝혀지고 있다. 그가 색깔을 풍부하고 아름답게 처리하는 법이라든가, 또 그가 마치 감정을 전달하는 마술을 타고난 것처럼 형태를 자유롭게, 미묘하게, 꽃과 같이, 유동적으로, 강력하게 만드는 작용이라든가—이 후자의 경우 구성에 대한 그의 감각은 매우 분명한 것으로 나타나지만, 그것이 결코 어떤 기계적인 것이거나 단순한 장식적인 것이 아니다—또 그가 지닌 비전과 무궁한 환상 등의 모든 요소들은 갈고 닦은 그의 정신에서 조

절되는 것이다. 이것이 바로 칸딘스키의 진면목이며, 뛰어난 화가로
서 그의 작품은 오늘날도 전 세계의 예술가들에 의해 존경을 받고
있으며 또 충분한 이해를 얻고 있는 것이다.

나의 칸딘스키 편력
─특히 중앙아시아 미술과 관련해서

권영필

추상회화 작품이 태동하고, 또 그에 대한 이론이 싹튼 본고장은 20
세기초의 독일이었다. 그런데 여기에서 정작 이 추상회화 운동을 구
체적으로 전개시킨 장본인은 러시아인인 바실리 칸딘스키였다. 그는
러시아 사람이라고는 하나 그의 혈통에는 몽골계의 피가 흐르고 있
었다. 그의 증조모는 몽골의 왕녀였고, 그의 부친은 시베리아의 캬흐
타(Kjachta) 지방에서 태어났으니,[1] 그는 실제로 동양인인 셈이다.[2]

그는 용모뿐만 아니라, 생각과 일상적인 마음 씀씀이도 동양인 그
대로이다. 강한 직관력을 토대로 한 그의 예술론이 그렇고, 또한 늘
겸허한 자세로 일관했던 그의 일생이 그 점을 말해 준다. 그는 결코

1. Nina Kandinsky, *Kandinsky und ich*(München : Kindler Verlag, 1976), p. 22.
 캬흐타는 바이칼 호 남쪽, 중국 변경에 접해 있는 도시로서 몽골의 울란바토르로
 통하는 길목에 있다.
2. 니나 칸딘스키가 쓴 *Kandinsky und ich*에 게재된 1931년의 사진(데사우에 있는 칸
 딘스키, 아틀리에에에서의 니나 칸딘스키)에는 다음과 같은 수잔 마르코스-네이
 (Suzanne Markos-Ney)의 칸딘스키에 대한 인상이 덧붙여 설명되고 있다. "그는 러
 시아인이 아니라 동양인이다. 그는 은유와 비유를 통해 말한다.(Kandinsky war ein
 Orientale. Kein Russe. Er sprach in Metaphern und in Vergleichen.)" 이 말은 칸딘
 스키의 근본을 단적으로 표현해 주고 있다.

그의 생각을 남에게 강요하는 일이 없고, 상대방이 그것을 깨달을 때까지 기다리는 미덕을 지닌 군자였다.

그의 대표작인『예술에서의 정신적인 것에 대하여』는 논리전개에서 다소 교조주의적(敎條主義的)인 색채가 없지 않으나, 그 내용이 동양적인 직관을 바탕으로 해서 형성된 것이어서 우리에게 호소하는 점이 많으며, 따라서 강한 인상을 남겨 준다.

애초에 내가 이 책에 구체적인 관심을 갖게 된 것은 김윤수(金潤洙) 교수의 교시에 의해서다. 즉 김 교수가 감수한『예술의 창조』(1973)라는 제목의 예술평론서에 칸딘스키의『예술에서의 정신적인 것에 대하여』의 한 부분을 싣게 된 것에서 비롯했던 것이다. 그 후이 책을 완역해 독자와 함께 칸딘스키의 세계를 공감할 기회를 갖고자 마음먹었던 것은 프랑스 유학에서 돌아온 1976년이었다. 예술의 도시 파리에서 느꼈던 당시의 깊은 감회와 더불어 오늘날 누구에게나 일컬어지는 소위 '추상미술'의 이해와 기원에 대해 우리 모두가 얘기를 나눌 수 있는 기초적인 텍스트가 필요하다는 것을 절감했기 때문이다. 그리하여 이 번역판의 원고가 완전히 탈고된 것은 1978년 여름이었다. 원고를 출판사에 넘긴 후 곧 나는 다시 미술사 연구를 위해 독일로 떠났다. 그리하여 몇 년간의 독일 체류 동안 칸딘스키가 활동했던 무대를 피부로 감지함으로써, 그 당시의 자료뿐만 아니라 새롭게 출판된 문헌 등을 수집하고 분석할 수 있는 작업이 훨씬 용이해졌던 것이다.

법학도로서 장래가 촉망되었던 칸딘스키가 도르파트 대학의 법학교수 발령을 포기한 채 캔버스를 메고 뮌헨에 도착한 것은 그의 나이 서른 살 때인 1896년이었다. 그의 초기 그림들은 사실성을 기초로 한 표현주의 계열의 그림들이었다. 그것들은 칸딘스키 그림이 추상으로 변이하는 과정을 보여주는 중요한 자료로서 지금 뮌헨의 시립미술관인 렌바하하우스(Lenbachhaus)에 소장되어 있다. 일차대전

이 발발해 러시아로 돌아갔던 해인 1914년까지 그는 줄곧 뮌헨에서 활약했다. 거기에서 그는 프란츠 마르크를 만났고 마르크의 주선으로 그의 불후의 명저 『예술에서의 정신적인 것에 대하여』가 출판되는 기회를 가졌다. 칸딘스키 자신이 자주 언급하듯 이 책의 원고는 탈고된 뒤 일 년 이상 서랍 속에서 잠자고 있었다. 다시 말하면 그 진가를 아무도 이해하지 못했던 것이다. 드디어 1911년말 라인하르트 피퍼 출판사에서 빛을 보게 되었다. 뮌헨은 이처럼 그에게 제이의 고향이나 다름없었다.

그리하여 누구나 그의 예술세계를 파악하려면 그의 뮌헨 시절에서부터 출발하지 않으면 안 된다. 나의 유럽 체류기인 '70년대에 출간된 『뮌헨에서의 칸딘스키(*Kandinsky in Munich*)』(Peg Weiss, Princeton, 1979)라든가, 역시 같은 제목으로 열린 뉴욕의 구겐하임 미술관 전시(후에 이 전시는 내용을 보완해 뮌헨의 렌바하하우스에서 개최됨) 등은 미술계에 좋은 반응을 불러일으켰을 뿐만 아니라, 칸딘스키와 뮌헨은 불가분의 관계에 있다는 점을 재확인시켜 주는 중요한 자료의 역할을 했다.

한편 칸딘스키가 만년을 보냈던 파리 역시 마찬가지이다. 1979년에는 칸딘스키 회고전을 가졌는데, 직접 러시아 미술관에 소장된 칸딘스키 작품을 초치(招致)해 대대적인 전시를 치루었다. 파리에서의 이러한 행사는 세계의 미술활동이 뉴욕을 중심으로 행해지고 있는 사태에 대한 대응조치로서, 명실상부한 미술의 메카로서의 명예를 다시 누려 보고자 하는 계산에서 파리 당국이 주선한 일련의 미술행사 중의 하나였다고 평가하는 측도 없지 않았다. 어쨌든 파리를 포함한 이러한 일련의 전시는 칸딘스키의 그림이 그의 사후 근 반세기 동안 언제 어디서나 각광받는 테마로 군림해 왔음을 보여주는 예라고 하겠다.〔1984년에도 베를린의 바우하우스 연구소(Bauhaus Archiv) 주관으로 칸딘스키전이 있었다〕

유럽 각지에서 행해지는 대소 규모의 칸딘스키전을 모두 계산하면 일 년에 한두 번씩 매년 개최되고 있는 것 같다. 1979년만 하더라도 파리 외에도 독일의 또 다른 도시에서 칸딘스키를 기리는 전시가 있었다. 바덴뷔르템베르크 주의 주도인 슈투트가르트에서는 클레와 칸딘스키를 한데 묶어 조촐한 랑데부전을 베풀었다.

칸딘스키를 이해하는 데에 전시만큼 중요한 것은 없다. 그 전시가 어디에서 개최되든간에 불원천리하고 달려가 관람하지 않을 수 없었다. 멀건 가깝건 간에 기차를 타고 가 전시장을 한 바퀴 돌아본 후 곧 역으로 가서 기차를 타고 돌아오는 식의 '칸딘스키 여행'을 유럽에 머무는 동안 나는 몇 번이나 했는지 모른다.

칸딘스키의 판화는 그 자체가 수준이 높은 것으로 정평이 나 있는데, 이삼 도의 채색을 쓴 것보다는 검은색의 단색으로 찍어낸 것이 그의 특징을 더 드러내는 것 같다. 이런 판화들을 전부 수록한 『칸딘스키 판화집(*Kandinsky. Das graphische Werk*)』(Köln : Du Mont, 1970)이 독일의 유명한 미술출판사에서 출판되었다. 칸딘스키 회화의 이해를 위한 필휴(必携)의 자료가 되는 이 화집은 한정판으로서 한 권의 책값으로는 내가 이제까지 경험한 것 중 최고(천 마르크 상당)였다. 그런데 이 책을 우연히 쾰른 시내의 단골 고서점에서 발견할 수 있었다. 그러나 그 책을 사고자 여러 번 주저하는 동안 곧 다른 사람의 손에 넘어가고 말았다. 못내 아쉬워하고 있던 중, 은사 궤퍼(Roger Goepper) 교수의 소개로 나의 내자에게 동양화를 배웠던 듀몽 출판사의 마담 듀몽으로부터 어떤 기회에 이 책을 선물로 받을 수 있게 되었다. 그 때의 그 기쁨은 칸딘스키의 그림을 소장하는 것 이상이었다. 지금은 절판이 된 이 책이 마치 가보처럼 내 서가를 빛내고 있다. 이 화집 외에도 칸딘스키 연구자료로서 여기에 덧붙여 소개하지 않으면 안 될 중요한 문헌으로 1982년에 영국의 파버 앤드 파버 출판사가 펴낸 "칸딘스키 예술론 전집(*Kandinsky : Complete*

Writings on Art)" 두 권이 있다. 번역판인 것이 흠이기는 하나 원문과 더불어 매 경우 해설이 붙어 있어 칸딘스키 연구를 위해서는 필수불가결한 책이라고 하겠다.

그런데 이러한 칸딘스키의 예술론을 읽어 나가면서 한 가지 흥미있는 설정을 하게 되었다. 그가 혹시 중앙아시아 미술, 특히 벽화에 관심을 가지고 있던 것이 아닌가 하는 것이었다. 즉 앞서 말한 대로 그의 가계와 더불어 그의 기질이 동양적으로 편향되어 있는 점도 그렇거니와 무엇보다도 그림의 경향이 그가 중앙아시아 회화를 섭렵했을 것이라는 생각을 강하게 해주었기 때문이다. 그리하여 칸딘스키와 중앙아시아 회화와의 관계에 대해서는 그의 부인인 니나 여사가 어떤 실마리를 제공할 것 같았다. 그 당시 파리에 살고 있던 니나 여사에게 직접 편지를 내어 문의하고자 벼르던 중 여사는 1980년에 별세하고 말았다. 실로 물실호기(勿失好機)하지 못해 나의 추측을 확인할 수 있는 유일한 통로는 차단되었고, 내 계획은 무산되어 버렸다.

이러한 추론과 연관되는 간접적인 자료를 한두 가지 제시할 수 있다. 가령 이미 주지되어 있는 일이지만 그가 1889년경 모스크바 대학 시절에 민속학과 인류학에 깊은 관심과 이해를 가지고 있었다는 사실로 미루어 본다든지,[3] 얘기를 한층 더 비약시켜 보자면 또 이 무

3. 그는 1891년 러시아 북부 볼로그다(Vologda) 지방을 여행하고, 그곳 농부의 집을 방문했던 감회를 후에 다음과 같이 표현했다.
　"이 이상한 초가집에서 결국 내 작품의 한 요소를 이루었던 기적과 처음으로 마주치게 되었다. 내가 밖에 벗어나서 그림을 보는 것이 아니라, 그림 속에 나 자신을 몰입시켜 그 속에 사는 법을 배운 것이 바로 여기에서였다. 나는 이 놀라운 광경의 문턱에 멈추어 있던 것을 생생하게 기억할 수 있다. 테이블, 의자, 오만하리만큼 거대한 난로, 찬장 등 이 모든 기물들은 다양한 채색과 과감한 장식으로 그려져 있었다."
　J. E. Bowlt, ed., *The Life of Vasilii Kandinski in Russian Art*(Newtonville, Mass. : Oriental Research Partners, 1980), p. 2.

렵이 당초 1860년대부터 상트 페테르부르크의 왕립고고학 원정대에
의해 시작한 러시아 남부의 사마르칸트 발굴의 성과로써 고고학에
대한 일반의 관심이 고조될 대로 고조된 그러한 시기였음을[4] 고려하
면 그 당시 엘리트층의 인사로서, 또 다방면에 재능을 보였던 인물로
서 칸딘스키가 중앙아시아 미술에서 강한 인상을 받았을 것이 아닌
지 짐작하게 된다는 말이다.

실제로 러시아 고고학팀은 그 후 1899년부터 근 십 년 동안 신장
(新疆) 지방과 쿠차(庫車) 지방을 발굴해 그 지방의 미술품을 본격
적으로 소개하기에 이르렀는데, 이러한 유물들은 대개 상트 페테르
부르크의 에르미타즈 박물관에 소장되어 있었다.[5] 칸딘스키는 1900
년대부터 상트 페테르부르크의 예술지에 기고했으며, 1910년에는 그
곳을 방문하기도 했다. 또한 1911년에는 그의 『예술에서의 정신적인
것에 대하여』의 러시아어본(縮約本)이 상트 페테르부르크의 전 예술
인대회에서 낭송되기도 하는 등 그는 그 지역과 밀접한 관계를 가지
고 있었다.[6]

이상과 같은 사실들은 칸딘스키 회화의 근원과 방향에 대한 간접
적인 암시에 불과할 뿐이고, 중요한 것은 그의 작품에 나타난 중앙아
시아적인 요소가 과연 무엇인가 하는 점을 풀어 나가는 일이다.

우선 내세울 수 있는 것은 기사(騎士) 주제이다. 특히 그의 그림에

이 농가의 내부 사진은 그의 『칸딘스키 전집 I(*Kandinsky. Die gesammelten
Schriften I*)』(Hans K. Roethel und Jelena Hahl-Koch, ed.(Bern : Benteli Verlag,
1980)) 도판 18에 제시되어 있으며, 한편 이 책에는 그가 집 내부의 책상과 장
식물들을 스케치한 자료들이 들어 있다. 칸딘스키는 이 인상이 의식 속에 박혔다
고 뒷날 적고 있다.(pp.37-38)

4. A. Belenitsky, *Central Asia*(Cleveland & New York : The World Publishing Co.,
1968), pp.16-17.

5. H. G. Franz, ed., *Kunst und Kultur entlang der Seidenstrasse*(Graz: Akademische
Druck- u. Verlagsanstalt, 1987), pp.57-58.

6. J. E. Bowlt, ed., *The Life of Vasilii Kandinski in Russian Art*, pp.17-18.

서 추상으로 넘어가는 단계인 1910년을 전후한 시기에 이 모티프는 그를 사로잡았던 것 같다.『예술에서의 정신적인 것에 대하여』의 표지 판화에도 기사가 표현되어 있다. 그러나 무엇보다도 1911년 프란츠 마르크와 함께 미술지『청기사』를 만들 때에도 칸딘스키의 취향을 반영해 '기사'로 명명했던 사실을 상기하지 않으면 안 된다. 즉 칸딘스키와 마르크가 좋아했던 색인 '청색'과 칸딘스키의 '기사' — 우연치 않게도 마르크 역시 말[馬]을 좋아했다—를 따라 양자를 결합시킨 것이다. 칸딘스키 자신은 그 이름이 마르크의 정원에 앉아 커피를 마시면서 순간적으로 결정한 것이라고 하나,[7] 그것이야말로 그의 의식 내부에 늘 잠재해 있는 형상의 발로가 아니고 무엇이겠는가. 그렇다면 그의 의식형성 과정 어디에선가 기사, 또는 기마인(騎馬人)을 감명깊게 보았음이 틀림없다.

더군다나 〈활쏘는 기마인물〉(5페이지의 도판)에 보이는, 달리는 말에서 뒤를 향해 활을 쏘는 역동작 모습은 중앙아시아 그림에 묘사되는 전형적인 형태로서 소위 '파르티아식 활쏘기'인 것이다.

뿐만 아니라 칸딘스키 그림의 주조를 이루는 청색(Lapis-lasuri)은 중앙아시아, 특히 쿠차 지방의 키질 석굴의 벽화에 애용되었던 색깔이다. 또한 형태묘사에서도 간략화된 모습이 중앙아시아풍을 연상케 한다. 예컨대『청기사』의 표지 그림에 묘사된 산의 모습들은 마치 돈황 벽화의 한 장면처럼 느껴진다.

한편 이 무렵에 그가 표명한 동양 미술에 대한 관심은 그의 그림의 본질을 이해하는 데 다소 도움이 될지도 모르겠다.『청기사』연감

7. "우리는 신델스도르프(Sindelsdorf)에 있는 나무가 무성한 정원에 앉아 커피를 마신 후, 청기사라는 이름을 정했다. 우리는 둘 다 청색을 좋아했고, 마르크는 말을, 나는 기사를 각각 선호했다. 그리하여 그 이름은 저절로 탄생되었다. 마르크의 부인 마리아의 커피가 더욱 분위기를 돋우었다."
 K. C. Lindsay, ed., *Kandinsky. Complete Writings on Art*, vol. II(London : Faber & Faber, 1982), p. 74

(年鑑)의 발행을 위해 칸딘스키가 마르크에게 쓴 편지에는 다음과 같은 구절이 있다. 『청기사』는 '과거로의 연쇄와 미래의 빛'이며 동시에 '거울'이다. 또한 '루소의 작품과 나란히 중국 작품을, 피카소와 나란히 민속품을' 종합하는 것이다.[8] 여기에서 그가 의미하는 중국 작품이 무엇인지는 정확히 알 수 없으나 그는 후에 두번째 예술논저인 『점·선·면』[9]에서도 중국 작품을 예시하고 있는 것에서 알 수 있듯 중국 미술에 관심을 가졌던 듯하다. 사실상 그는 1910년에 뮌헨에서 있었던 동양미술전시를 주의깊게 관람하기도 했다.

다음으로는 그의 작품에 두드러지는 복합적인 구도인데, 다시 말하면 몇 가지 모티프들을 동시에 한 화면에 구성하는 방식으로서 이는 중앙아시아 벽화와 공통점을 보이는 특징이라고 하겠다. 즉 다양한 설화적 내용을 동일화면에 아무런 구획도 없이 배치하는 표현법이다. 물론 이 1910년대에는 미술뿐 아니라 문학에서도 기존의 예술형식에서 벗어나 자유롭게 의식을 확대하려는 시도가 나타나고 있어서 이런 현상을 이 시기의 특징적 양상으로 생각하게도 된다. 예컨대 제임스 조이스(James Joyce)의 『율리시스』에서와 같이 '의식의 흐름'의 기법을 이용해, 얘기와 얘기 사이를 아무런 연결 코드도 없이 나열하는 방식이 등장하게 된 것이다. 그리하여 칸딘스키의 이 탈전통적인 구도 역시 이와 같은 당시의 예술적 기풍 속에서 파악할 수도 있겠으나, 한편 그의 사고와 생활의 범주가 다분히 동양적이라는 관점에서 그의 미술을 서구적인 것과는 다른 방향에서 보는 것이 가능해진다.

칸딘스키가 대학 시절에 여행했던 볼로그다 지방은 모스크바 쪽에 위치한 곳으로 당시 그의 여행 노트와 스케치첩에는 그 고장의

8. Armin Zweite, ed., *Kandinsky und München*(München : Prestel Verlag, 1982), p.69.
9. Wassily Kandinsky, *Punkt und Linie zu Fläche*(Bern-Bümpliz : Benteli Verlag, 1973). 차봉희 역, 『점·선·면』, 열화당, 2000.

풍물이 자세히 기록돼 있다. 즉 러시아 농가에는 많은 민속 그림들이 치장되어 있어서, 그것들을 사방에 걸어 놓은 방으로 들어설 때에는 마치 모스크바 교회 속에 있는 것 같은 느낌을 가질 정도라고 했다. 그는 여행 중에 몽골 사원을 스케치하는 것도 잊지 않았다.[10] 아마도 이 때부터 동양적인 것에 대한 시각을 게을리 하지 않았던 듯하다.

또한 그가 유년 시절을 보냈으며, 십팔 년 동안의 뮌헨 체류시에도 자주 여행했던(1903, 1904, 1905, 1912) 오데사(Odessa)는 흑해 연안의 도시인데, 이 흑해 연안은 기원전 7세기경에 스키타이족의 발흥지로서 오늘날까지도 기마족의 전통과 그것을 반영하는 유물들이 남아 있을 것으로 짐작되는 그런 곳이다. 사정이 이러하다면 칸딘스키의 작품에서 보이는 중앙아시아적인 특징은 스키타이풍과도 연관이 있을 것으로도 보인다.

이처럼 칸딘스키 회화는 여러 각도에서 접근이 가능한데, 그 중 중앙아시아 미술과 연관짓는 해석은 앞으로 많은 자료가 더 보완된 가운데 보다 세밀하게 분석해 신중한 결론을 내려야 할 것으로 사료된다. 그러나 이 양자의 관계는 무엇보다도 그가 섭렵했던 러시아 민속과 중앙아시아 민속과의 밀접성 속에서 어느 정도 이해될 수 있을 것 같다. 특히 칸딘스키의 가계와 동양적 사고, 취향, 편력 등을 거기에 덧붙여 고려하면 그 관계에 대한 해명은 어둡지 않으리라고 본다.[11]

10. Hans K. Roethel und Jelena Hahl-Koch, ed., *Die gesammelten Schriften I*, pp. 37-38, pl. 21.

11. 신변잡사를 포함한 이 글은 필자의 미술론집인 『돈황바람』(영남대학교 출판부, 1986)에 실린 것인데, 부분적인 수정·보완과 주를 첨가해 다시금 여기에 싣는 것은 중앙아시아와 칸딘스키의 관계를 강조하려는 의도와 더불어 계속적인 문제 제기의 성격을 지닌다. 그렇더라도 독자 제현의 양해가 앞서야 할 것이다. 칸딘스키의 회화와 중앙아시아 미술을 연결하려는 시도는 지금까지 그 누구에 의해서도 없었던 것 같다. 필자는 1981년에 한국미술사학회 발표회를 통해 그 연결의 가능성을 개진한 이후 관계자료를 수집해 오고 있으나, 아직 충분한 자료가 준비되지 않아 논문으로서 발표를 유보하고 있는 형편이다.

바실리 칸딘스키 연보*

1866 바실리 바실레비치 칸딘스키(Vasilij Vasil'evič Kandinskij)는 12월 4일(러시아의 舊曆으로는 11월 22일) 모스크바의 차(茶) 상인의 집안에서 탄생. 아버지는 바실리 실베스트로비치 칸딘스키(Vasilij Sil'vestrovič Kandinskij)이고, 어머니는 리디아 이바노브나 티치에바(Lidija Ivanovna Ticheeva)임. 가문의 혈통에는 러시아인 외에도 독일인과 몽고인의 피가 섞여 있음.

1869 양친과 함께 이탈리아 여행.

1871 가족이 오데사로 이주하고, 양친이 이혼함. 이모가 칸딘스키의 교육을 돌봄. 1912년에 출간한 『예술에서의 정신적인 것에 대하여』를 이모에게 바침.

1876-1885 오데사에서 김나지움에 다님. 처음으로 소묘와 음악교육을 받음.

1886 모스크바 대학에서 법학, 정치학, 경제학 수학.

1889 '자연사·인류학 학회'의 연구과제를 수행하기 위해 볼로그다 지방 탐사. 농민법과 이교도 신앙유물에 대한 논문을 작성, 출판. 북러시아의 활기에 찬 민속미술에 감명을 받음. 상트 페테르부르크와 파리 방문.

1892 대학 졸업 후 법률고시 합격. 사촌 안나 세미야키나(Anna Šemjakina)와 결혼. 두번째 파리 여행.

1893 11월, 모스크바 대학에서 최초의 국가시험을 치름. 경제·통계학과에 연구직으로 남음. 학위 논문으로 「노동임금의 적법성에 관하여」가 있음.

1895 모스크바의 쿠쉬베레브 출판사의 예술담당 책임자로 일함.

1896 모스크바에서 개최한 프랑스 미술전에서 모네의 〈건초더미〉에 압도됨. 이 해에

*바이스(Peg Weiss)가 작성한 연보〔Armin Zweite, ed., *Kandinsky und München*(München: Prestel-Verlag, 1982), pp.436-443〕와 전시도록〔*WASSILY KANDINSKY. Die erste sowjetische Retrospektive*(Frankfurt : Schirn Kunsthalle, 1989), pp.10-23〕 자료에 따른 것임.

바그너의 「로엔그린」 공연으로 또 한 번의 중요한 예술적 체험을 함. 그림 공부에
전념하기 위해 도르파트(Dorpat, 오늘날의 Tartu) 대학의 교수직을 거절. 뮌헨으로
이주해 안톤 아즈베(Anton Ažbè) 화실에서 그림 공부를 시작. 이 년 동안 체류.

1897 6월 1일, 뮌헨시 문서과에서 게오르겐슈트라세(Georgenstraβe) 62번지의 주택
을 알선.

6월 23일, 기젤라슈트라세(Giselastraβe) 28번지로 이사. 아즈베 화실에서 화가 알
렉세이 야블렌스키(Alexej Jawlensky)와 마리안느 폰 베레프킨(Marianne von
Werefkin), 드미트리 카르도프스키(Dmitrij Kardovskij), 이고르 그라바르(Igor'
Grabar') 등을 알게 됨. 「뮌헨 분리파(Sezession)전」을 보고 뮌헨의 유겐트슈틸
(Jugendstil)의 절정을 체험.

1898 뮌헨 미술대학에 입학이 거절당하고 독자적인 작업 계속함. 오데사의 「남러시
아 미술가연합전」에 출품함으로써 최초로 전시회에 참가.(이 전시에는 1910년까지
참가)

1899-1901 게오르겐슈트라세 35번지에 거주.

1900 뮌헨 미술대학에 입학. 프란츠 슈투크 문하에서 수업. 에른스트 슈테른(Ernst
Stern), 알렉산더 폰 잘츠만(Alexander von Salzmann), 알베르트 바이즈게르버
(Albert Weisgerber), 한스 푸르만(Hans Purrmann) 등과 친교를 맺음. 아마도 슈투
크 문하에서 파울 클레를 만났을 것임.

2월, 「모스크바 미술가연합전」에 모스크바에 있는 그의 작품들을 선보임.(이 전시
에는 1908년까지 참가)

1901 4월 12일, 뮌헨의 카바레에서 '열한 사람의 형리(刑吏)' 그룹 처음으로 공연.

4월 17일, 첫번째 미술논문인 「비평가 비평(Kritika kritikov)」을 모스크바 신문 『노
보스티 드냐(Novosti Dnja)』에 실음.

5월, 롤프 니츠키(Rolf Niczky), 발데마르 헥커(Waldemar Hecker), 구스타프 프레
이탁(Gustav Freytag), 빌헬름 휴스겐(Wilhelm Hüsgen) 등과 함께 전시단체인 '팔
랑스(Phalanx)' 결성.

6월, 뮌헨의 『쿤스트 퓌어 알레(Kunst für Alle, 만인을 위한 미술)』에 팔랑스 결성을
게재.

7월 14일, 프리드리히슈트라세(Friedrichstraβe) 1번지로 이사.

8월 중순, 프리드리히슈트라세 2번지에서 팔랑스 첫번째 전시회 개막. '열한 사람
의 형리' 회원 중 세 사람의 작품을 전시.

늦여름, 또는 초가을, 팔랑스의 대표가 됨. 로텐부르크 옵 데어 타우버(Rothenburg

ob der Tauber)로 처음 여행. 오데사 여행.

두 점의 회화, 열두 점의 습작을 오데사의 「남러시아 미술가연합전」에 출품.

1901-02 겨울, 칸딘스키와 팔랑스의 다른 회원들이 뮌헨의 호엔촐레른슈트라세 (Hohenzollernstraβe) 6번지에 팔랑스 미술학교 개설. 칸딘스키의 교육활동 시작.

1902 그의 회화교실에 공부하러 온 가브리엘레 뮌터(Gabriele Münter)를 알게 됨. 팔랑스 미술학교 가까이에 공예학교를 개설한 헤르만 오브리스트(Hermann Obrist)와 친분을 맺음.

1-3월, 공예에 치중한 팔랑스 제2회 전시가 '다름슈테터 퀸스틀러콜로니 (Darmstädter Künstlerkolonie, 다름슈타트 미술가집단)' 소속의 페터 베렌스(Peter Behrens)에 의해 이루어짐. 칸딘스키 자신도 장식적인 소묘인 〈새벽〉(1901)을 출품. 이 작품은 뮌헨의 '페어라이닉텐 베르크슈테텐 퓌어 쿤스트 임 한트베르크 (Vereinigten Werkstätten für Kunst im Handwerk, 공예공방연합)'에도 출품.

뮌헨의 미술계에 대한 보고인 「뮌헨 소식(Korrespondencija iz Mjunchana)」을 상트 페테르부르크의 잡지 『미르 이스쿠스트바(*Mir Iskusstva*, 미술세계)』에 게재. 「미르 이스쿠스트바전(展)」에 참가.

봄, 「베를린 분리파전」에 출품.

5-6월, 팔랑스 제3회 전시.(Lovis Corinth, Wilhelm Trübner 참가) 회화교실의 학생들과 함께 풍경을 사생하기 위해 코헬(Kochel)에서 여름을 보냄.

6-8월, 팔랑스 제4회 전시.(Akseli Gallen-Kallela, Albert Weisgerber 참가)

1903 1월(?), 팔랑스 제5회 전시.

4월(?), 팔랑스 제6회 전시.

봄과 여름, 목판화에 대한 관심이 점점 커짐. 자수를 위한 도안과 장식소묘를 제작.

4월, 「빈 분리파전」 참관.

5-7월, 팔랑스 제7회 전시.(클로드 모네 참가) 칸딘스키는 섭정(攝政) 루이트폴드 (Luitpold)를 전시장으로 안내.

6월 10-12일, 뮌터와 함께 안스바흐(Ansbach)와 뉘른베르크(Nürnberg)로 떠남. 회화교실의 학생들과 칼뮌츠(Kallmünz)에서 여름을 보냄.

8월 8-19일, 뮌터와 함께 납부르크(Nabburg), 레겐스부르크(Regensburg), 란트슈트(Landshut)로 떠남.

8월, 베렌스가 칸딘스키에게 뒤셀도르프(Düsseldorf) 공예학교의 장식미술을 위한 교실을 맡아 줄 것을 제의했으나, 이를 거절.

9월 2일-11월 2일, 베네치아로부터 빈을 거쳐 오데사, 모스크바에 이르는 여행을 떠

남. 귀로에는 베를린과 쾰른을 거쳐 뮌헨에 돌아옴. 9월에 빈의 쿤스트히스토리쉐스 무제움(Kunsthistorisches Museum, 미술사 박물관)에서 본 이탈리아 르네상스 거장들의 작품과, 역시 9월에 베네치아의 국제전시에서 보았던 추로아가(Zuloaga)에서 감명을 받음. 산 마르코(San Marco)의 회화와 모자이크에서 '잊을 수 없는' 감회를 느낌.

10월, 베를린 박물관에서 그리스, 이집트, 고대 독일, 이탈리아 등 여러 나라의 걸작품을 보고서, 그에 대한 흥분을 뮌터에게 보낸 편지에 씀.

11월 3-5일, 뮌터와 함께 뷔르츠부르크(Würzburg), 로텐부르크 옵 데어 타우버로 떠남.

11-12월, 팔랑스 제8회 전시.(Carl Strathmann 참가)

1904 1-2월, 팔랑스 제9회 전시.(Alfred Kubin 참가) 칸딘스키 자신도 채색 소묘와 목판화 출품.

2월 15일, 그의 작품 열다섯 점이 모스크바의 「미술가연맹전」에 전시.

4월, 색채이론과 '색채언어'에 관해 작업을 하고 있다고 뮌터에게 편지함.

4-5월, 시냐크, 테오 반 류셀베르게(Theo van Rysselberghe), 펠릭스 발로통(Félix Valloton), 툴루즈-로트렉(Toulouse-Lautrec) 등이 참여한 팔랑스 제10회 전시회 개최.

팔랑스 제11회 전시는 그래픽을 대상으로 바그뮐러슈트라세(Wagmüllerstraβe)에 있는 헬빙스 살롱(Helbings Salon)에서 개최. 칸딘스키는 목판화 일곱 점을 출품.

5월 11일-6월 6일, 뮌터와 함께 크레펠트(Krefeld), 뒤셀도르프, 쾰른, 본(Bonn), 로테르담(Rotterdam), 덴 하그(Den Haag), 하르렘(Haarlem), 암스테르담(Amsterdam), 찬담(Zaandam), 에담(Edam), 볼렌담(Volendam), 마르켄(Marken), 부로크(Brock), 호른(Hoorn), 아른하임(Arnheim) 등지를 여행.

여름, 뮌헨 체류, 목판화 작업. 미술연합에 전시. '페어라이니궁 퓌어 앙게반테 쿤스트(Vereinigung für angewandte Kunst, 공예미술 연합)'를 위해 공예 설계도면 제작. 9월, 부인과 이혼. 프리드리히슈트라세에서 이전. 「살롱 도톤느(Salon d'Automne)」에 처음으로 출품.(그후 1910년까지 매년 출품) 파리의 「레 탕당스 누벨(Les Tendances Nouvelles, 신경향)」에 참가.

10월 5-16일, 뮌터와 함께 프랑크푸르트, 바드 크로이즈나흐(Bad Kreuznach), 뮌스터 암 슈타인(Münster am Stein) 여행.

10월 10일-11월 21일, 베를린 경유, 오데사 여행. 목판화집『무언의 역사(*Stichi bez slov*)』가 모스크바에서 출간. 오데사의 제15회 「남러시아 미술가연합전」에 참가. 아

즈베 미술학교 동창인 카르도프스키의 청으로 상트 페테르부르크의 「신미술가연맹전」(1904-06) 참가.

11월 22-26일, 뮌터와 함께 쾰른, 본으로 떠남.

11월 27일-12월 2일, 단신으로 파리로 감.

12월, 팔랑스 제12회 전시가 다름슈타트(Darmstadt)에서 비평을 받음.

12월 6-25일, 뮌터와 함께 슈트라스부르크, 바젤(Basel), 리옹(Lyon)을 거쳐 튀니지(Tunisie)로 여행. 비제르타(Bizerta)에서 크리스마스를 보냄.

1905 1-3월, 뮌터와 함께 튀니지에 있으면서 카르타고(Karthago), 수세(Sousse), 카이로완(Kairouan)을 봄.

3월, 모스크바의 「미술가연맹전」에 참가.

4월, 튀니지로부터 돌아오는 길에 팔레르모(Palermo), 나폴리, 피렌체, 볼로냐(Bologna), 베로나(Verona)를 거쳐서 옴.

4월 16일-5월 23일, 인스브루크(Innsbruck), 이글스(Igls), 슈타른베르크(Starnberg), 드레스덴(Dresden)으로 떠남.

5월 24일, 뮌터와 함께 라이헨바흐(Reichenbach), 리히텐슈타인(Lichtenstein), 쳄니츠(Chemnitz), 프라이베르크(Freiberg), 마이센(Meissen) 등지로 자전거 여행을 떠남.

6월 1일-8월 15일, 뮌터와 함께 드레스덴의 슈노르슈트라세(Schnorrstraβe) 44번지에 묵음.

8월 17일-9월 29일, 뮌헨에서 작업.

8-9월, 뮌헨에서부터 제스하우프트(Seeshaupt), 투트징(Tutzing), 헤르싱(Herrsching), 슈타른베르크, 가르미슈(Garmisch) 등지로 자전거 여행.

9월 29일-11월 11일, 아버지와 함께 빈, 부다페스트, 렘베르크(Lemberg)를 거쳐 오데사로 감. 빈과 쾰른을 거쳐 뮌헨에 돌아옴.

유화, 그래픽, 공예작품을 위한 소묘 등을 파리의 「살롱 도톤느」에 전시.

11월 13-25일, 쾰른에서 뮌터를 만나 함께 뒤셀도르프로 갔다가 다시 쾰른으로 돌아와 본, 뤼티히(Lüttich), 브뤼셀(Brussel)로 감.

12월 12일, 뮌터와 함께 밀라노, 제노바, 세스트리 레반테(Sestri Levante), 모네글리아(Moneglia), 치아바리(Chiavari), 산타 마르게리타(Santa Margherita), 몬테 텔레그라포(Monte Telegrafo)로 감.

12월-1906년 4월, 뮌터와 라팔로(Rapallo)에서 겨울을 보냄.

막스 리버만(Max Liebermann)의 추천으로 '도이췌스 퀸스틀러분트(Deutsches

Künstlerbund, 독일미술가연합)'의 회원이 됨. 파리의 「살롱 데 쟁데팡당(Salon des Indépendants)」에 출품.

1906 봄, 「베를린 분리파전」에 참가.

5월, 뮌터와 스위스를 거쳐 파리에 감. 파리에서 그들은 6월까지 뤼 데 우르신느(Rue des Ursulines) 12번지에 묵음.

6월, 파리 세브르(Sévres)에 있는 푸티트 뤼 데 비넬르(Petite Rue des Binelles) 4번지로 옮겨, 거기에서 이듬해 6월까지 체류.

파리의 '유니옹 엥테르나쇼날 데 보자르 에 데 레트르(Union International des Beaux-arts et des Lettres, 국제미술문학연합)'의 회원이 됨.

7월, 디나르(Dinard)와 몽 생 미셸(Mont St. Michel) 방문. 오데사의 「남러시아 미술가연합전」에 참가. 모스크바에서 레오나르도 다 빈치 협회가 플래카드와 간판 전시를 조직. 칸딘스키는 목판화 작업을 함. 그 작품 중에 몇 점은 '레 탕당스 누벨'에서 출간.

10-11월, 회화, 목판화, 공예품, 소묘 등의 작품을 파리의 「살롱 도톤느」에 전시.

1906-07 겨울, 드레스덴에서는 '다리파(Die Brücke)'와 함께, 그리고 베를린에서는 '분리파'와 함께 전시.

1907 1월 4일-5일, 샤르트르(Chartres) 방문.

5월 14일, 생 브레(St. Vres) 방문.

5월, '레 탕당스 누벨'이 조직한 앙제르(Angers)의 '르 뮤제 뒤 푀플(Le Musée du Peuple, 대중박물관)' 전시에 백아홉 점의 작품을 전시.

6월 1-9일, 파리 체류.

6월 10-13일, 뮌헨으로 귀환.

6월 13일-7월 23일, 바드 라이헨할(Bad Reichenhall)에서 휴양.

7월 2-7일, 좋아하는 알프스 지역 고장들(Rosenheim, Bad Tölz, Kochel, Starnberg, Traunstein)로 여행.

7월, 뮌헨 체류.

7월 30일-8월, 뮌터와 함께 슈투트가르트, 징겐(Singen)으로 감. 슈아프하우젠(Schaffhausen)에서부터 취리히까지는 자전거로, 이어서 심플롱(Simplon) 고개 부근에 있는 브리엔츠(Brienz), 피쉬(Fiesch)까지 감. 피쉬에서 그들은 하이킹을 함.

9월(?), 프랑크푸르트, 본, 쾰른, 하노버(Hannover), 힐데스하임(Hildesheim)으로 감. 오데사의 제18회 「남러시아 미술가연합전」에 참가.

9월, 베를린으로 가서, 거기에서 뮌터와 함께 이듬해 4월말까지 머묾.

12월 25-26일, 체르브스트(Zerbst)의 비텐베르크(Wittenberg)에서 크리스마스를 보냄.

1908 3-5월, 파리의 「살롱 데 쟁데팡당」에 참가.

4-6월, 뮌터와 함께 쥬드티롤(Südtirol)에서 하이킹을 함. 귀로에는 걷기도 하고, 마차, 자동차, 기차를 타기도 하면서 알프스에 연한 오스트리아와 바이에른(Bayern) 지방을 거쳐 뮌헨에 돌아옴.

6월, 뮌헨에 정주하게 됨.

6월 12일, 쉘링슈트라세(Schellingstraβe) 75번지가 그의 뮌헨 체류지로 등록.

6월 17-19일, 슈타른베르거제(Starnbergersee) 호수와 무르나우(Murnau)에 있는 슈타펠제(Staffelsee) 호수로 여행.

7월 24일-8월 8일, 키임제(Chiemsee) 호반의 슈토크(Stock)로 여행, 다시 잘츠부르크, 아터제(Attersee), 볼프강제(Wolfgangsee), 슈아프베르크(Schafberg), 몬트제(Mondsee)로 여행.

8월 중순-9월 30일, 무르나우에서의 첫번째 긴 체류.

9월 4일, 뮌헨 슈바빙(Schwabing)에 있는 아인밀러슈트라세(Ainmillerstraβe) 36번지의 집을 세냄.(주민등록에는 9월 16일로 되어 있음)

10-11월, 파리의 「살롱 도톤느」와 오데사의 제19회 「남러시아 미술가연합전」에 각각 출품. 겨울에는 「베를린 분리파전」에 출품.

러시아 작곡가 토마스 폰 하르트만(Thomas von Hartmann)과 교분, 그와 함께 칸딘스키는 최초의 무대작품인 〈다프니스(*Daphnis*)〉에서부터 무대구성인 〈노란 음향(*Der gelbe Klang*)〉까지 공동작업을 함.

1909 1월 22일, '노이에 퀸스틀러페어라이니궁 뮌헨(NKVM, Neue Künstlervereini- gung München, 뮌헨 신미술가 연합)' 창립, 회장에 피선.

2-3월, 가르미슈(Garmisch), 미텐발트(Mittenwald), 코헬로 여행.

봄, 무대구성을 위한 작업 시작. 그 중에는 〈노란 음향〉이 들어 있는데, 이 작품은 그가 후에 『데어 블라우에 라이터(*Der Blaue Reiter*)』 연감에 실은 바 있음.

3-5월, 파리의 「살롱 데 자르티스트 쟁데팡당(Salon des Artistes Indépendants)」에 참가.

5월, 뮌터와 무르나우에서 지냄.

여름, 뮌헨에서 「일본과 동아시아 미술 특별전」 관람.

7-8월, 뮌터가 무르나우에 집을 얻음. 거기에서 그녀와 칸딘스키는 1914년 여름까지 늘 함께 지냄.

여름(?), 바이에른 지방의 민속적인 전통미술에서 자극을 받은, '유리의 이화〔(裏畵), Hinterglasbilder〕'를 처음으로 제작.

첫번째 〈즉흥(*Improvisationen*)〉 작품 제작.

상트 페테르부르크의 잡지 『아폴론(*Apollon*)』(No.1, 1909)에 기고할 「뮌헨으로부터의 편지(Pis'mo iz Mjunchena)」라는 보고서를 집필. 이러한 보고서는 1910년까지 연재.

파리의 '탕당스 누벨'에서 편집한 목판화집 『크실로그라피(*Xylographies*)』 출간.

10-11월, 파리의 「살롱 도톤느」에 참가.

12월 11-15일, 뮌헨의 탄하우저스 현대화랑(Thannhausers Moderner Galerie)에서 NKVM 제1회 전시. 칸딘스키는 그림과 목판화를 선보임.

제20회 「남러시아 미술가연합전」에 참가.

12월초부터 1910년 6월초까지 오데사, 키에브(Kiev), 상트 페테르부르크, 리가 (Riga) 등지의 전시에 참가.

1910 첫번째 〈구성(*Kompositionen*)〉 작품 제작.

2월초(?), 혼자 쿠프슈타인(Kufstein)으로 감.

2-4월, 특히 무르나우에 체류.

여름, 뮌헨에서 마호메트 미술의 기념비적인 전시를 관람.

7월 1일-8월 중순, 무르나우 체류.

7-10월, 뒤셀도르프의 「존더분트 베스트도이처 퀸스틀러(Sonderbund Westdeutscher Künstler, 독일 서부지역 미술가 분회)」에 출품.

9월 1-14일, 뮌헨의 탄하우저스 현대화랑에서 NKVM 제2회 전시 개최. 여기에서는 국제적인 참여가 있었음. 칸딘스키는 〈구성 2〉(1910), 〈즉흥 10〉(1910), 〈배를 타고 감(*Kahnfahrt*)〉(1910) 등의 작품과 그 밖에 한 점의 풍경화, 여섯 점의 목판화를 선보임. 마르크가 전시평을 씀. 이 평이 칸딘스키와의 첫번째 해후의 계기가 됨.

9-10월, 파리의 「살롱 도톤느」에 참여.

10월 중순, 바이마르와 베를린을 거쳐 러시아로 여행.

10월 14일-11월 29일, 모스크바와 상트 페테르부르크에 체류. 니콜라이 쿨빈 (Nikolaj Kul'bin), 다비드(David), 블라디미르 부르륙(Vladimir Burljuk) 등과 밀접한 교류를 나눔.

12월 1-12일, 오데사에 감. 거기에서 다음달에 그의 작품 쉰두 점이 제2회 「이스데프스키 살롱(Salon Isdebsky)전」에 전시됨. 이 전시 카탈로그에 「형식과 내용」이라는 글을 기고. 쿨빈의 권고로 에카테리노슬라브(Ekaterinoslav)의 미술·연극 협회

제11회 전시회에 참가.

12월 22일, 뮌헨으로 귀환.

칸딘스키가 1910년으로 연대를 매긴 〈첫번째 추상 수채(*erste abstrakte Aquarell*)〉 제작. 이 작품은 1913년의 〈구성 7〉에 대한 스케치로 생각됨. 그리고 칸딘스키는 나중에 아마도 잘못해서 연대를 틀리게 적었던 것 같음.

『예술에 있어서 정신적인 것에 대하여』의 원고를 끝냄.

러시아 초기 아방가르드 화파인 라리오노프(Michail Larionov)가 조직한 전시회인 「카로 부베(Karo Bube)」(1910. 12. 10-1911. 1. 11)에 참가.

1911 최초의 추상 유화 제작.

1월 2일, 마르크와 뮌헨 신예술가 연합의 다른 회원들과 함께 쇤베르크 음악회에 감.

1월 10일, NKVM의 대표 자리를 내놓음.

1월 18일, 쇤베르크와 편지 교환을 시작.

1월 20-21일, 무르나우에 체류.

2월 5일, NKVM에 마르크 가입.

2월, 『오데스키에 노보스티(*Odesskie Novosti*, 오데사 소식)』지에 「신미술은 어디로 갔는가(Kuda idet novoe iskusstvo)」를 발표.

4-6월, 파리의 「살롱 데 자르티스트 쟁데팡당」에 참가.

5월 17-19일, 오버바이에른(Oberbayern) 지방의 신델스도르프(Sindelsdorf)에 있는 마르크를 방문.

5월 23일-6월 13일, 무르나우에 거주.

초여름, '독일 미술가의 항의(Protest deutscher Künstler)' 라는 칼 빈넨(Carl Vinnen)의 팜플렛에 대한 대답으로서의 『예술을 위한 투쟁(*Im Kampf um die Kunst*)』 출간에 마르크와 또 다른 사람들과 함께 참여.

6월 19일, 마르크와 함께 『데어 블라우에 라이터』 연감을 위한 첫번째 계획을 세움.

6월 26-30일, 뮌헨에 체류.

6월 30일-8월 21일, 무르나우에서 작업.

가을(?), 안나 셰미야키나와의 이혼이 합법적인 것이 됨.

10월, 쾰른의 발라프-리카르츠 박물관의 「우리 시대의 미술(Kunst unserer Zeit)전」에 참가.

10월 중순, 『데어 블라우에 라이터』 연감을 제작하기 위해 신델스도르프에서 마르크와 아우구스트 마케(August Macke)를 만남.

10월 또는 11월, 클레와의 교분 시작.

11월-1912년 2월, 베를린의 「신분리파(Neue Sezession)전」에 출품.

12월 12일, 칸딘스키의 작품 〈구성 5〉(1911)가 NKVM의 심사위원에 의해 퇴짜를 맞음. 이에 칸딘스키를 비롯해서 마르크, 뮌터, 쿠빈 등이 탈퇴.

12월 18일, 『데어 블라우에 라이터』 편집진의 첫번째 전시가 뮌헨의 탄하우저스 현대화랑에서 열림.(동시에 NKVM의 제3회 전시회 개최)

12월, 『예술에서의 정신적인 것에 대하여』가 뮌헨의 피페르 출판사에서 출간. 그러나 발행 연도는 1912년으로 매겨짐.

12월 29-31일, 『예술에서의 정신적인 것에 대하여』의 축소판이 상트 페테르부르크의 '전 러시아 미술가 대회'에서 쿨빈에 의해 낭독.

마르크, 쿠빈, 클레, 마케, 쇤베르크, 칼 볼프스켈(Karl Wolfskehl) 등과의 교분이 서신 교환을 통해 입증.

빌헬름 보링거와 후고 폰 추디(Hugo von Tschudi)와도 사귐.

1912 1월 23-31일, '데어 블라우에 라이터'의 제1회 전시가 쾰른의 게레온스-클룹(Gereons-Klub)에서 개최.

1월, 베를린의 제4회 「신분리파전」에 참가.

2월 12일-4월, 뮌헨의 갈러리 한스 골츠(Galerie Hans Goltz)에서 '데어 블라우에 라이터' 제2회 전시회 개최. 베를린의 '데어 슈투름(Der Sturm)'에서 첫 전시.(연대 미기재, 그러나 『데어 블라우에 라이터』지에는 1912년으로 되어 있음) 프란츠 플라움(Franz Flaum), 오스카 코코쉬카(Oskar Kokoschka) 등 표현주의자들 참여.

3-5월, 파리의 「살롱 데 자르티스트 쟁데팡당」에 참가.

4월, 『예술에서의 정신적인 것에 대하여』 제2판이 뮌헨에서 출간. 그 중 「형태언어와 색채언어」가 베를린의 『데어 슈투름』에 실림.

5월, 『데어 블라우에 라이터』 연감이 뮌헨에서 출간.

5-6월, 무르나우에 체류.

5-9월, 쾰른의 '존더분트 인터나치오날레 쿤스트아우즈슈텔룽(Sonderbund Internationale Kunstausstellung, 국제 미술전 분회)' 전시에 참가.

7월, 『예술에서의 정신적인 것에 대하여』의 발췌본이 알프레드 스티글리츠(Alfred Stieglitz)에 의해 뉴욕의 『카메라 워크(Camera Work)』지에 발표.

7월(?), 하겐(Hagen)의 폴쾅 무제움(Folkwang Museum)에서 개최된 「모데르네 쿤스트(Moderne Kunst, 현대미술)전」에 출품.

7월 10일, 골절수술.

8월, 무르나우에서 휴양, 그곳에서 9월까지 머묾.

8월 17일, 마이클 어네스트 새들러(Michael Ernest Sadler)와 그의 아들이 무르나우에 있는 칸딘스키와 뮌터를 방문.

9월, 『음향(Klänge)』(산문시와 목판화)의 출간을 위해 피페르 출판사와의 계약에 서명.

가을, 『예술에서의 정신적인 것에 대하여』 제3판이 뮌헨에서 출간.

10월, 『미술이해에 관하여(Über Kunstverstehen)』가 베를린의 '데어 슈투름'에서 출간.

10월 6일, 베를린의 '데어 슈투름'에서 첫 개인전. 이어서 독일의 여섯 개 도시에서 전시.

10월 16-26일, 베를린을 떠나 오데사로 여행.

10월 27일-12월 13일, 모스크바와 상트 페테르부르크(여기에서는 '미술과 연극계'에 관한 강연을 한 바 있음)에서 '그림의 평가에 관한 기준'에 관해서 강연. 에카테리노다르(Ekaterinodar)에서 '현대회화(Zeitgenössische Malerei)'라는 주제로 전시.

12월 15-16일, 베를린을 경유, 뮌헨으로 귀환.

12월 22일, 〈흰 가장자리를 가진 그림(Bild mit Weissem Rand)〉(1913)을 위한 스케치를 시작.

1913 칸딘스키와 마르크는 『데어 블라우에 라이터』 연감 제2권을 준비. 여기에 미하일 라리오노프와 볼프스켈 등이 참여. 그러나 이 책은 출간되지 않았음.

1월 13-15일, 무르나우에 체류.

2-3월, 그의 그림들이 뉴욕의 '아모리 쇼(Armory Show)'에 전시. 이어서 시카고와 보스턴에도 전시.

3-5월, 대부분 무르나우에서 보냄.

여름, 칸딘스키 작품의 초기 미국 수장가 중의 한 사람인 작가 아서 제롬 에디(Arthur Jerome Eddy)를 방문.

7월 5일-8월, 베를린을 경유해 모스크바로 떠남.

9월 6일, 베를린을 경유해 뮌헨으로 귀환.

9월 20일-12월 1일, 베를린의 '데어 슈투름' 화랑에서 개최한 「에르스터 도이처 헤르브스트 살롱(Erster Deutscher Herbstsalon, 독일 최초의 가을 살롱)전」에 참가.

가을, 칸딘스키의 『회고』가 실려 있는 『슈투름 앨범(Sturm Album)』이 베를린에서 출간. 『음향』이 뮌헨의 피페르 출판사에서 출간. 이 산문시 중의 몇 개는 칸딘스키의 허락이 없이 러시아의 아방가르드 선언인 '대중적 취미에 올려 붙인 따귀'에 실림. 칸딘스키는 이에 대해 공개적으로 항의.

10월, 무르나우에 머묾.

칸딘스키가 일차대전 전에 마지막으로 제작한 '구성' 시리즈인 〈구성 6〉과 〈구성 7〉을 완성.

상트 페테르부르크의 도브이치나(N. E. Dobyčina) 화랑 전시 참가.(1907년까지 함)

발덴(Herwarth Walden)과 그의 화랑 접촉. '데어 슈투름' 출판사에서 칸딘스키의 논문 「순수미술로서의 회화(Malerei als reine Kunst)」를 잡지 『데어 슈투름』에 실음.

1914 1월 1일, 한스 골츠(Hans Goltz)가 이미 1912년에 계획했던 칸딘스키 개인전이 뮌헨의 탄하우저스 현대화랑에서 열림.

1월, 쾰른의 '크라이스 퓌어 쿤스트(Kreis für Kunst, 미술계)'에서 개인전.

3월, 『데어 블라우에 라이터』 연감 제2판이 뮌헨에서 출간.

2월, 4월, 무르나우에 머묾.

뉴욕의 캄펠(Edwin A. Campbell)의 별장(오늘날의 Museum of Modern Art)을 위해 네 점의 거대한 추상회화 작업.

4월 9-20일, 그의 어머니와 함께 메란(Meran) 방문.

4월, 『예술에서의 정신적인 것에 대하여』가 새들러의 서문을 추가해 『정신적 조화의 예술(The Art of Spiritual Harmony)』로 런던과 보스턴에서 출간.

오데사의 「베센냐야 브이스타프카 카르틴(Vesennjaja vystavka kartin, 봄 회화전)」 카탈로그에 칸딘스키의 「미술이해에 관하여」가 러시아어로 번역돼 실림.

봄, 휴고 발(Hugo Ball)이 칸딘스키의 작품 〈노란 음향〉을 뮌헨의 예술가 극장 (Münchener Künstlertheater)에서 공연할 것을 제의. 또한 칸딘스키, 폰하르트만, 클레 등과 함께 신연극에 대한 책을 편집하기로 제의.

5월-8월 1일, 무르나우를 떠나 오버암메르가우(Oberammergau), 에탈(Ettal), 가르미쉬(Garmisch), 횔렌탈클람(Höllentalklamm) 등으로 감.

8월 1일, 독일이 러시아에 전쟁을 선포해서 뮌헨으로 귀환.

8월 3일, 저녁에 뮌터와 함께 스위스로 도피. 린다우(Lindau)로 가서 다음날 로르샤흐(Rorschach)로, 그리고 보덴제(Bodensee)의 골다흐(Goldach)에 있는 마리아할데(Mariahalde)로 감. 거기에서 그들은 11월 16일까지 머묾. 클레가 가족과 함께 그곳을 방문. 칸딘스키 『점 · 선 · 면(Punkt und Linie zu Fläche)』의 집필을 시작.

11월 16일, 취리히로 감.

11월 25일, 러시아 여행을 시작. 다시 러시아 시민이 됨.

1915 3-4월, 칸다우로프(K. Kandaurov)가 조직한 회화전 「1915년(Das Jahr 1915)」에서 칸딘스키의 작품을 타틀린(Tatlin)과 말레비치 작품들 곁에 놓음. 로드첸코(A.

Rodčenko), 스테파노바(Stepanova)와 같은 지방에서 온 젊은 미술가들이 칸딘스키의 집으로 이사함.

12월 23일-1916년 3월 16일, 스톡홀름에 머묾. 뮌터와의 마지막 해후.

1916 스톡홀름에서 「대상없는 미술(Kunst ohne Gegenstand)」을 잡지 『콘스트(*Konst*)』에 기고했으며, '대상없는 미술(Konsten utan ämne)'이라는 팜플렛을 만듦. 또한 스톡홀름의 미술상 굼메손스(Gummesons)에서 칸딘스키의 개인전을 여는 기회에 『예술가에 대하여(*Om Konstnären*)』를 편찬. 1916-17년에는 칸딘스키의 작품에 다다이스트적인 관심이 나타남. 그의 작품이 취리히의 '다다' 미술관에 전시. 『음향』에 들어 있는 산문시가 '카바레 볼테르(Cabaret Voltaire)'에서 낭독되고, 잡지 『카바레 볼테르』에 실림. 칸딘스키 작품의 도판이 잡지 『다다(*Dada*)』(No.2, 1917년 12월)에 발표.

1917 2월 11일, 장군의 딸인 니나 니콜라에브나 안드레예브스카야(Nina Nikolaevna Andreevskaja)와 모스크바에서 결혼. 핀란드로 신혼여행. 아들 브세볼로드(Vsevolod) 탄생.(1920년에 사망)

1918 모스크바 예술계의 새로운 모델을 창안하는 가장 활동적인 인물 중의 한 사람이 됨.

타틀린이 이끄는 '모스크바 미술가 콜로키움'〔후에 '사회교육위원회 조형예술분과(Narkompros)'로 됨〕위원으로서 문화정책을 담당. 모스크바의 '스워마스(Swomas, 국립자유미술가 아틀리에)'에서 가르침. '절대주의' 미술을 옹호하고, 우파와 사회주의 극좌파로부터 방어.

'인축(Inchuk, 회화문화연구소)'과 모스크바 부속 박물관의 창립위원. 스물두 개 지방 박물관에 회화작품을 배분하는 일에 주도적인 역할을 함.

『회고』러시아판 출간.

모스크바 제5회 국전(1918. 12-1919. 2)에 참가.

베를린에 있는 작품을 '데어 슈투름'에서 전시.

1919 6월, 모스크바의 '회화문화 박물관' 관장을 지냄.(1921년 1월까지)

11월, '사회교육위원회 조형예술분과' 소속의 전 러시아 박물관 유물구입위원회 위원장을 맡음.

'조형예술 백과사전' 편집위원을 지냄.(여기에 자기 자신에 관해서 씀) 또한 이 글이 독일에서 『쿤스트블라트(*Kunstblatt*, 미술지)』(6월호)에 「칸딘스키. 자기 특성(W. Kandinsky. Selbstcharakteristik)」이라는 제목으로 실림. 그 밖에 모스크바 신문인 『이스쿠스트보(*Iskusstvo*, 미술)』에 「점」(No.3), 「선」(No.4) 등 많은 글이 실림.

또한 잡지 『이즈브라지텔노에 이스쿠스트보(Izbrazitel'noe iskusstvo, 조형미술)』에도 「무대종합에 대하여(Über Bühnensynthese)」(No.1)가 실림.

12월초, 러시아 출신의 작가와 모스크바 작가들의 작품들을 망라한 최초의 국전에 칸딘스키 그림들이 마르크 샤갈의 작품들, 말레비치의 쉬프레마티슴 작품, 리시츠키(El Lissitzky)의 추상화 시리즈인 '프로운스(Prouns)' 등과 함께 전시.

모스크바 대학의 명예교수가 됨.

1920 '인축' 연구소 회화부의 연구원으로 재직.

5월, 연구소 프로젝트 기획, 또한 기념물과를 이끎.

가을, '국립 고등 미술기법 아틀리에(VChUTEMAS)' 지도. 잡지 『추도제스트벤나야 지즌(Chudožestvennajažizn, 문화생활)』에 「회화를 위한 박물관」(No.2), 「국제 미술정책에 있어서 조형미술 분야의 발전」(No.3), 「위대한 유토피아에 관하여」(No.3)를 발표.

10-12월, 모스크바의 전 러시아 중앙전시위원회의 제19회 전시에 쉰넉 점 출품.

가을에 로드첸코와의 불화가 첨예화됨. 1921년초에 칸딘스키는 다른 위원들과 함께 기념물과 사임. 결국에는 '인축'에서도 사임.

1921 '러시아 예술원(RAChN)' 조직위원으로 정신부·육체부 지도, 기획. 가을에 예술원이 가동되고 칸딘스키는 부위원장에 선임. 이 무렵 박물관 지도, 조형미술부의 복제작업 지도. 모스크바의 「미르 이스쿠스트바전(展)」에 참여.

12월, 러시아를 떠나 베를린으로 감. 러시아 예술원과의 접촉은 아직 유지.

1922 6월, 바이마르로 이사. 발터 그로피우스(Walter Gropius)의 초청으로 '바우하우스(Bauhaus)'에서 교수직을 얻음. 클레와 파이닝어를 만남. 그래픽 작품집 『작은 세계(Kleine Welten)』가 바이마르에서 출간. 베를린, 뮌헨, 스톡홀름에서 개인전 조직. 베를린의 디멘(Diemen) 화랑에서 열린 「최초의 러시아 미술전」에서 칸딘스키의 작품들이 모든 비평가들에 의해서 가치있는 것으로 평가를 받음.

1923 모스크바의 잡지 『이스쿠스트보』 1, 2호에 「미술학교 개혁에 대하여」가 실림. 작품집 『바우하우스 바이마르 1919-1923』에도 기고. 그가 부회장으로 있는 뉴욕의 '소시에테 아노늄(Societé Anonyme, 익명사회)'에서 첫 개인전. 하노버의 캐스트너 협회에서도 전시조직.

1924 파이닝어, 클레, 야울렌스키(Alexei von Jawlensky) 등과 함께 '디 블라우엔 퓌어(Die Blauen Vier, 푸른 넷)' 그룹을 결성. 갈카 쉐야(Galka Scheyer)는 이 그룹전을 조직하기 위해 미국으로 건너감. 빈, 비스바덴(Wiesbaden), 부라운슈바이크(Braunschweig), 에어푸르트(Erfurt), 드레스덴, 라이프치히(Leipzig) 등에서 강연.

1925 바우하우스와 함께 데사우로 이사.

6월, 『데어 치체로네(*Der Cicerone*)』에 「추상 형식론(Abstrakte Fomenlehre)」 발표. 칸딘스키 학회(Kandinsky-Gesellschaft) 결성.

1926 『점·선·면』 뮌헨에서 출간. 『다스 쿤스트블라트』에 「무용곡선(Tanzkurven)」 발표. 잡지 『바우하우스』 창간호는 칸딘스키 탄생 육십 주년 기념호를 냄. 이것을 계기로 그의 작품을 회고하는 대전시회가 마련되어 5월에는 브라운슈바이크에서, 그 후에는 독일과 유럽의 여러 도시에서 열림.

1927 바우하우스에서 칸딘스키 회화교실 시작.

여름, 쇤베르크 부부와 함께 오스트리아의 뵈르테르제(Wörthersee)에 머묾. 체르보스(C. Zervos)와 사귐.

1928 3월, 독일 시민권 획득.

4월 4-8일, 데사우의 프리드리히 극장에서 「전람회의 그림」 공연. 무소르크스키와 동일한 명칭의 음악을 칸딘스키가 '추상 연극'으로 각색한 것임. 『바우하우스』지에 「분석적인 소묘(Analytisches Zeichnen)」(No.2-3)를 발표.

프랑크푸르트의 미술협회에서 칸딘스키 전시 마련. 전시 카탈로그에 「추상회화에 대해서(Über die abstrakte Malerei)」를 발표.

1929 1월, 파리의 자크(Zak) 화랑에서 수채, 소묘의 첫 개인전.

데사우의 칸딘스키 집에 마르셀 뒤샹(Marcel Duchamp), 카테린 드라이어(Katherine Dreier), 후에는 힐라 르바이(Hilla Rebay), 솔로몬 구겐하임(Solomon R. Guggenheim) 부부 등이 머묾. 오스트엔데(Ostende)에 있는 제임스 앙소르(James Ensor), 베를린에 있는 건축가 에리히 멘델존(Erich Mendelsohn)을 각각 방문. 클레와 함께 프랑크푸르트에서 휴가를 보냄.

1930 파리와 이탈리아 여행. 라벤나에서 모자이크를 봄. 파리에서 '세르클 에 캬레(Cercle et Carré, 원과 사각)' 회원들 만남. 동일한 명칭의 전시회 참가.

슐체-나움베르그(P. Schultze-Naumberg)는 칸딘스키, 클레, 슐레머 등의 작품을 바이마르 박물관에서 제거함.

1931 베를린 「독일 건축전(Deutschen Bauausstellung)」의 미스 반 데어 로에(Mies van der Rohe)의 음악실을 위한 도자기 벽장식을 설계. 뵈를리츠(Wörlitz)에서 클레를 만남. 베를린의 알프레드 플레흐트하임(Alfred Flechtheim) 화랑에서 개인전. 파리의 『카이에르 다르(*Cahiers d'Art*, 미술수첩)』에 기고 시작.

1932 야울렌스키와 데사우에서 마지막 해후.

10월, 바우하우스 베를린으르 이전.

1933 7월, 나치스가 바우하우스 완전 폐쇄.

10-11월, 「초현실주의자 초대전(Association Artistique, Les Surindépendants)」 참가.

12월말, 프랑스에 이민. 파리 근교(Neuilly-sur-Seine)에 정주.

'30년대에 파리, 샌프란시스코, 뉴욕, 런던에서 전시.

1934 '앱스트랙숑-크레아숑(Abstraction-Création)' 그룹과의 접촉 수용. 파리의 '카이에르다르' 화랑에서 전시. 파리에서 여러 화가들(Constantin Brancusi, Robert Delaunay, Sonja Delaunay, Fernand Léger, Joan Miró, Pieter Mondrian, Antoine Pevsner, Hans Arp, Alberto Magnelli)을 만남.

1936 런던의 「앱스트랙트 앤드 콘크리트(Abstract and Concrete, 추상과 구상)전」에 참가. 뉴욕의 바(A. Bar)가 꾸민 전시(Cubism and Abstract Art)에 참가. 이탈리아 여행.

1937 독일 박물관들에 있는 칸딘스키 그림 쉰일곱 점이 나치스에 의해 '타락한 예술'로 낙인 찍혀 압류되고, 팔려 나감. 스위스에 있는 클레를 방문. 파리의 뮈제 뒤 죄 드 폼(Musée du Jeu de Paume) 국제전시에 참가.

1938 암스테르담의 슈테델레이크(Stedelijk) 박물관의 「추상미술전」에 참가. 이 전시 카탈로그에 「구상의 추상(Abstract of Concrete)」이라는 글을 씀. 잡지 『20세기(XXe Siècle)』(No.1)에 「구상미술(L'Art Concret)」 발표.

1939 칸딘스키 부부 프랑스 시민권 획득. 마지막 대작인 〈구성 10〉 완성.

1940 독일의 프랑스 점령으로 가을까지 피레네(Pyrénées)에 머묾. 비시(Vichy)에서 레제 만남.

미국에 초청받았으나 칸딘스키는 프랑스에 체류.

1944 봄에 발병.

파리의 '레스키스(L'esquisse)' 화랑에서 생애의 마지막 전시 개최.

12월 13일, 뉴이-슈르-세느(Neuilly-sur-Seine)에서 영면.

개정판을 내면서

　당초 역자 후기를 또다시 써서 여기에 덧붙인다는 것이 뭔가 격에 맞지 않는 일이라는 느낌이었다. 저자도 아닌 역자의 입장에서 두 번씩이나 발문을 쓸 수 있겠는가 하는 생각 때문이었다. 그러나 오히려 개정판을 출간하게 된 경위를 밝히는 일이 나의 의무라는 생각이 앞질렀다.

　이 책은 출판한 지 이십 년 가까이 되었기에 책의 형태와 내용을 현대적 감각에 맞도록 보완해, 그 동안 끊임없이 후원해 주신 독자들의 열렬한 성원에 보답하는 것이 도리라고 본 것이 출판사측의 입장이었던 것으로 이해된다. 이 점에 대해서는 역자도 완전히 공감하는 바였지만, 원문 대조, 교정, 레이아웃, 인쇄 등 모든 과정이 새 책의 출판과 같은 이 부담을 출판사가 감수한다는 것이 역자로서는 무게로 느껴졌던 것이다. 그러나 한편, 그렇지 않아도 몇 군데 바로잡아야 될 부분도 있고, 표현상에 만족스럽지 않은 부분을 되도록 바꿔야 좋을 것이라는 평소의 생각이 없지도 않았던 터였기에 이런 기회가 매우 고맙게 생각되었다.

　이번 개정판에서의 보완 범위는 다음과 같다. 초판의 본문 전체를 처음부터 끝까지 텍스트와 대조하면서 틀린 곳과 적합치 못한 표현을 바로잡고, 한문투의 표현을 가급적 줄이고, 칸딘스키 연보를 세밀

하게 보완하고, 칸딘스키의 사진을 비롯한 몇 장의 사진을 새로 넣었으며, 끝으로 부록에는 「나의 칸딘스키 편력」을 첨가하는 등 새롭게 편집을 하였다.

역자의 칸딘스키 섭렵에 대해서는 위에 말한 부록에 들어가 있으니 여기에서 따로 중언부언할 필요가 없을 것이다. 다만 지적하고 싶은 사실은 이 역서가 출간된 1970년대의 상황에 대한 것이다. 단적으로 말해서 그 때에는 칸딘스키 전공자가 주변에 한 사람도 없었다. 그러나 지금은 한국의 여건도 달라져 서양미술사학계가 왕성한 연구와 활동을 전개하는 사정이어서 다행이라고 하지 않을 수 없다. 이러한 사정 속에서 근년에 송혜영 박사는 칸딘스키를 주제로 독일 레겐스부르크 대학에서 학위를 마치고 목하 한국 학계에서 연구활동에 전념하는 경우여서, 장차 이 분야의 연구 발전에 기여하리라는 기대가 매우 크다.

이 책의 출간에는 몇 분의 귀한 조력이 포함되어 있어 이에 사의를 표하는 바이다. 본문의 보완 작업을 도왔으며, 한두 군데 오류의 지적과 조언을 해준 송혜영 박사께 깊은 감사를 드리며, 귀한 사진자료를 제공해 준 노성두 박사께도 고마운 말씀을 드린다. 또한 칸딘스키 연보의 러시아어 표기를 감수한 서울대의 김호동 교수께도 감사의 말씀 전한다. 그리고 늘 우리 사회의 문화 발전에 힘쓰는 열화당에 대해 고마운 마음이다.

1997년 12월
권영필

역자 후기

미술 분야에 조금이라도 관심을 가진 사람이라면 이 책의 평판과 영향에 대해 새삼 부연하는 것을 부질없는 일로 여길 것이다. 그것은 지금까지 쌓아 온 이 책의 성가 때문이기도 하겠지만, 한편 현대미술로 접어드는 길목에서 누구나 칸딘스키를 만날 수밖에 없기 때문이다.

이 책은 1912년 독일에서 초판이 나온 이래 언어를 달리하는 모든 문화권에서 꾸준하게 소개되어 왔다. 그 동안 그의 고향인 러시아 (1913)를 비롯해 영국(1914), 일본(1924), 이탈리아(1940), 미국 (1946), 프랑스(1949), 네덜란드(1962) 등지에서 번역되었으며, 이제 한국은 그 여덟번째가 되는 셈이다.

이런 계기에 즈음하여 역자로서도 감회가 없지 않으나, 무엇보다도 우선 고백하고 싶은 것은 칸딘스키를 조금이라도 훼손시킴이 없이 이 막중한 책을 해명해내야 하는 나의 능력에 대한 두려움인 것이다. 오로지 독자 제현의 질정(叱正)을 바랄 뿐이다.

번역을 위한 텍스트로는 막스 빌의 서문을 첨가해 1973년 스위스에서 출판한 제10판(*Über das Geistige in der Kunst*—10. Auflage, mit einer Einführung von Max Bill(Bern : Benteli Verlag, 1973) ; 실제로 이 10판은 막스 빌이 칸딘스키 탄생 백 주년을 기념해 1965년에 낸 제8판과 다르지 않다)을 참고했으며, 그 밖에도 영문판(*Concerning the Spiritual in Art and Painting in particular*, trans. Francis Golffing, Michael Harrison, and Ferdinand Ostertag(New York :

George Wittenborn, Inc., 1947) ; 이 영문판은 1914년에 미하엘 새들러가 번역한 영문 초판본을 기초로 하여 니나 칸딘스키 여사의 감수하에 개역한 것이다)과 불문판(*Du spirituel dans l'art et dans la peinture en particulier,* traduit par Pierre Volboudt(Paris : Editions Denoël, 1969))을 거기에 첨가했다.

러시아 태생인 칸딘스키의 독일어 문체나 어휘가 좀 서툴다고 말하기도 한다. 또 그가 즐겨 구사하는 비유법은 그의 동양적인 기질에서 연유한다고도 한다. 그러나 어쨌든 그의 깊은 예술적 발상과 풍부한 문학적 표현법은 아마도 미학적 관점에서 니체 이후 독일 문화계에 커다란 자리를 남긴 것으로 믿어진다. 그는 언제나 훌륭한 생각을 가지고 있었으며, 또 그것을 펜과 붓으로 여실하게 표현할 수 있는 천부의 능력을 가진 실천적 인간이었다. 이 점이 바로 그를 오늘날까지도 회자케 하는 이유 중의 하나일 것이다.

이러한 칸딘스키의 미학과 인간을 구체적으로 파악할 수 있도록 역자는 이 책의 부록으로 그의 산문시와 칸딘스키 평전을 수록했다. 이것들은 역자가 참고한 독문판과 영문판에서 발췌한 것으로서, 주로 이 『예술에서의 정신적인 것에 대하여』가 집필될 당시의 상황과 만년의 생활 모습을 보여주는 자료들이다. 특히 두번째 부인인 니나 칸딘스키 여사의 노트와 바우하우스 시절의 동료였던 줄리아 · 리오넬 파이닝어의 회고는 흥미롭다.

끝으로 독문판 텍스트를 멀리 독일 카를스루에에서 보내 준 외우 임승기에게 고마움을 전하며, 열화당의 이기웅 사장께, 또 노고를 아끼지 않은 편집자 여러분께 아울러 깊은 감사를 드리는 바이다.

1978년 11월
권영필

바실리 칸딘스키(Wassily Kandinsky, 1866-1944)는 모스크바 출생으로, 모스크바
대학에서 법률, 정치, 경제를 전공했다. 서른 살에 도르파트 대학 교수직을 사양하고, 뮌헨으로
옮겨 그림 공부를 시작했다. 추상미술의 선구자로서 그는, '팔랑스' '청기사' 등의 그룹을
결성했고, 1912년 예술연감『청기사』를 간행했다. 1922년부터 1933년까지 바우하우스 교수를
지냈다. 저서로는『예술에서의 정신적인 것에 대하여』『점·선·면』『회고』『음향』등이 있다.

권영필(權寧弼)은 1941년생으로, 서울대 미학과와 동대학원을 졸업했다. 국립중앙박물관
학예연구사를 거쳐, 파리 3대학에서 미술사를 수학, 독일 쾰른 대학에서 철학박사학위를
받았다. 중앙아시아학회와 한국미술사학회 회장을 역임했고, 영남대, 고려대 교수를 거쳐,
한국예술종합학교 미술원 교수로 정년퇴임했다. 그 후 상지대학교 초빙교수로 재임했다. 현재
아시아뮤지엄연구소 대표로 활동하고 있다. 저서로『실크로드 미술』(1997),『미적 상상력과
미술사학』(2000),『렌투스 양식의 미술』(2002),『왕십리 바람이 실크로드로 분다』(2006),
『문명의 충돌과 미술의 화해』(2011),『실크로드의 에토스: 선하고 신나는 기풍』(2017)이 있고,
역서로『중앙아시아 회화』(1978),『돈황』(1995),『에카르트의 조선미술사』(2003) 등이 있다.

바실리 칸딘스키
예술에서의 정신적인 것에 대하여

권영필 옮김

초판1쇄 1979년 3월 5일 개정판1쇄 1998년 1월 1일
개정2판1쇄 2000년 6월 1일 개정3판1쇄 2019년 4월 1일
개정3판4쇄 2023년 10월 1일
발행인 李起雄 발행처 悅話堂
경기도 파주시 광인사길 25 파주출판도시 전화 031-955-7000 팩스 031-955-7010
www.youlhwadang.co.kr yhdp@youlhwadang.co.kr
등록번호 제10-74호 등록일자 1971년 7월 2일 인쇄·제책 (주)상지사피앤비

ISBN 978-89-301-0641-2 03600

*이 책은 '열화당 미술선서'로 1979년 초판 발행된 뒤 1998년 개정판을 거쳐 2000년 '열화당 미술책방'으로 나왔고,
2019년 표지를 새롭게 바꿔 단행본으로 발간했습니다.